U0034191

SEEING

POWER

A fog of images and information permeates the world nowadays: from advertising, television, radio, and film to the glut produced by the new economy and the rise of social media... where even our friends suddenly seem to be selling us the ultimate product: themselves.

改變社會的21世紀藝術行動指南

觀看
權力

的
方式

Nato
Thompson

Flâneur
Culture
Lab

Art and Activism
in the 21st Century

納托·湯普森／著 周佳欣／譯 林薇、林宏璋／審校

納托‧湯普森的《觀看權力的方式：改變社會的 21 世紀藝術行動指南》如同是約翰‧柏格（John Berger）的突破性著作《觀看的方式（Ways of Seeing）》的更新版，給予我們一個聰明且易解的引介，認識這個時代的普遍藝術困境。

這是一位當代重要的公共知識分子的著作，內容涵蓋了廣泛的關鍵議題，包括了「占領華爾街（Occupy Wall Street）」的文化政治、累積社會資本的使用和濫用、以及存在於精細的文化曖昧與說教式藝術的衝擊之間的長久敵對關係。對於想對社會負責的藝術家、藝評家和策展人來說，《觀看權力的方式》是一本二十一世紀的使用手冊。

——格雷戈里‧索萊特（Gregory Sholette），《黑暗物質：企業文化時代中的藝術與政治（Dark Matter : Art and Politics in the Age of Enterprise Culture）》作者

作者對於資本如何形塑文化有著高度的覺知，透過公共藝術策劃，探尋藝術實踐所能生產的社會政治動能，改變我們與世界的關係。

——吳瑪悧（高雄師範大學跨領域藝術研究所教授）

納托・湯普森的著作，從九〇年代晚期的西雅圖反全球化運動，另類全球化行動的大量噴發作為起點。作者以清楚的藝術學者角度，深入探討了藝術作為更為另類的方法，怎麼樣在與社會行動之間，暨模糊且諧振的關係裡，檢視自身的獨立性。本書為台灣當代藝術普遍執迷於「作品化」，而缺乏更為寬廣的行動主義脈絡的今日，打開了一扇豐富的窗。

——高俊宏（藝術創作與論述者、大學助理教授）

當代藝術全球化的軌跡中，每個地點都各自有其相對應的權利條件：納托‧湯普森的觀點，給面對文化治理逐漸縝密、文化資本與社會資本順利編碼進入流通語言的處境，一個相對務實的參照座標。改變世界究竟還有多少可能性？《觀看權力的方式》至少具備「審視權力」與「眼見為憑的力量」雙重涵義。當抗議的形式變成流行的時候，該著作提供文化生產高度擴張下的讀者，重新思考文化工作者或藝術家如何融入或不融入這個全球資訊的世界結構。透過審視權力，看穿複數的共振基礎結構，作者並置藝術表達與行動主義者兩造案例，解析僵持在曖昧不明或道德說教標籤中的文化生產困境，為從事跨越藝術與行動主義的人，釐清工作中會遇到的種種難題。

——郭昭蘭（國立臺北藝術大學美術系碩士班藝術史與視覺文化組副教授）

二〇一〇年代，文化藝術的創造力，被應用去改變世界，是繼上世紀六〇年代以來，另一波行動的新浪潮。納托・湯普森這本書，正是這浪潮的最佳引介。

——黃宇軒（香港都市研究者）

作者以紮實的田野、研究及策展同時並進，充滿誠意且清楚地梳理、區辨了主要自九〇年代以降，以美國為主的藝術行動與政治行動之間的交會和實踐脈絡。是想要瞭解當代藝術與政治、社會之間彼此形塑的張力及內涵的必讀書本。它讓讀者重新審視當代藝術和藝術家的社會角色，以及探問藝術行動作為轉變與塑造世界的能力。

——鄭慧華（獨立策展人及藝術評論者、立方計劃）

目錄

第四章　看穿社會與文化資本的迷霧　Seeing Through the Haze of Social and Cultural Capital

導讀　洞悉權力・看見力量

文/呂佩怡（國立台北教育大學當代藝術評論與策展碩士全英文學位學程副教授）

《觀看權力的方式——改變社會的 21 世紀藝術行動指南（Seeing Power : Art and Activism in the 21st Century）》主要探討藝術與行動主義之異同，試圖解析日趨緊密的二者之間的相關議題，如何在日常生活之中實踐與促成改變。

全球反抗運動年代

這本書的英文版出版於二〇一五年，這是全球金融海嘯大震盪之後，各地反思資本主義與反抗運動狼煙四起的時期，從民主運動的「阿拉伯之春」（二〇一一），到抵抗城市私有化、仕紳化的「占領蓋齊公園運動」（二〇一三）。約在同時，東亞地區也發生諸多空間抗爭與議世界財富掌握在 1% 人手中的「占領華爾街」（二〇一一），反對抗空間生成的案例，可視之為全球共振與影響。台灣在那段時間持續演練各式議題的抗爭，

從反媒體壟斷、反國光石化、反核、反都更等，二〇一四年的「318太陽花學生運動」成為這股公民運動的高潮，也成就討論藝術與行動主義的最佳案例，是否提名318運動為台新獎年度最佳藝術展演一事，在當年成為討論焦點。

在此全球抗爭的脈絡之下，本書作者納托‧湯普森（Nato Thompson）自身長期的策展實踐豐富此書的論述。湯普森二〇〇一至二〇〇七年任職於美國麻薩諸塞州當代藝術館（Massachusetts Museum of Contemporary Art），以展覽《干預主義者（The Interventionists）》凸顯長久處於邊緣的藝術與行動主義。二〇〇七年至二〇一九年他是「創意時代（Creative Time）」的策展人，此一機構成立於八〇年代，以紐約市的日常生活與公共空間為展場，協助藝術家實現城市空間的夢想計畫，創造諸多膾炙人口的精彩案例。在他任職的十多年間可以看到「創意時代」藝術計畫的轉變：從特定場域（site-specific）轉向特定脈絡（context-specific）、特殊社群（community-specific），組織大量社會參與式藝術（Socially-Engaged Art）以及藝術行動（art and activist）計畫，並進行全球串連與巡迴展＊。這些長期的藝術實踐與第一線的工作經歷，將實務轉換為自省反思，讓本書具有實踐者視野，提供理解藝術與行動主義的基礎。

觀看權力

本書英文主標題為 Seeing Power。Seeing 有「看到」、「看見」、「看穿」、「洞悉」、「透視」、「理解」之意義，這些不同層次的 Seeing 鋪陳於章節之中，循序漸進，一一揭示隱藏於日常生活角落的權力、關係網絡以及社會結構。Power 除了「權力」，也具有「力量」的意義，看見藝術力量之所在也是本書的貢獻。

從四、五〇年代阿多諾所批判的「文化工業（Culture Industry）」起始，接續著「文化產業（Cultural Industries）」，九〇年代末的「創意產業（Creative Industry）」，到二〇〇八年金融海嘯之後的年代，全球資訊經濟運作模式大幅改變，成為一個文化生產的

＊註

總策展人納托‧湯普森與全世界二十五位策展人合作挑選五十件計畫作為《生活作為形式（Living as Form）》的展覽基礎，展出一九九一年至二〇一一年的社會參與式藝術的案例。之後，採用與在地機構或獨立策展人合作的模式，將在地案例加入此一全球巡迴展，並收入網站資料庫，目前此一資料庫已超過三百五十件計畫，https://creativetime.org/programs/archive/2011/livingasform/index.htm。此一巡迴展與台北的立方計畫空間合作，在展覽中加入台灣在地藝術計畫。

世界。一方面，藝術文化工作者以創意抵抗資本主義的鯨吞蠶食；但另一方面，藝術文化的創造成為資本主義系統的靈感，轉身成為消費商品。例如，綠色環保概念變成高價的有機食物市場、另類餐廳；仕紳化發生在城市的每個角落，反客為主，驅逐在地者。

因此，面對如此混淆的時代，本書的關鍵任務為「闡述在今日什麼才算是真正的反抗或行動主義」，進而區辨藝術與行動主義之間的諸多競合。

區辨「社會美學」與「戰術媒介」

九〇年代以來「社會美學」與「戰術媒介」是兩股突出的藝術實踐，影響近期對於政治社會之思考。「社會美學」強調「人」的重要性，將藝術作為編織人際關係的媒介，啟動社會性作為藝術實踐。其理論基礎例如四、五〇年代的德國藝術家約瑟夫·博伊斯（Josphe Beuys）的「社會雕塑」、九〇年代藝評家尼可拉·布希歐（Nicolas Bourriaud）提出的「關係美學」，後續克萊兒·畢莎普（Claire Bishop）的「社會轉向（Social Turn）」以及對關係美學的批判，提出「對抗主義（Antagonism）」、美國藝術家蘇珊·雷西（Suzanne Lacy）的「新類型公共藝術」等。

「戰術媒介」則將藝術作為擾亂權力的工具，採取游擊式、干預、介入方案來行動。

他們將世界視為複雜的權力場域，要求透過行動改變現狀。其參照如六〇年的國際情境主義（Situationist International）、文化反堵（Culture Jamming）等。「社會美學」與「戰術媒介」即是「藝術」與「行動主義」這兩個脈絡。然而，面對日益奇觀化的文化資本社會，原為不同脈絡的兩者在某些狀況之下重疊與混淆，因此需要重新校準。

是藝術計畫，抑或行動主義？

《就是這樣：開講伊拉克（It is What it is: Conversation about Iraq）》是二〇〇九年「創意年代」委託英國藝術家傑瑞米・戴勒（Jeremy Deller）計畫，這是一個介於「藝術」與「行動主義」之間的案例，也展現兩者被認知限制的困境。藝術家將一輛於伊拉克戰爭爆炸攻擊之中毀壞的車體運至美國，在美國州際公路上沿途展示，並與人對話。「毀壞」是戰爭的證據，毀壞的車體則是某種視覺引誘，誘使人發表意見。藝術家安排一位伊拉克戰爭退伍軍人、一位伊拉克難民，參與全程的計畫，在不同地點再加入不同視角者，進行討論。透過對話，讓參與者不再僅聚焦於戰爭是非對錯的議題，而是對戰爭展

開更細緻的思考與討論。

然而，《就是這樣：開講伊拉克》是一個藝術計劃，抑或是行動主義的政治主張？又該如何區分藝術與行動主義？作者指出「藝術」之所以為藝術，具有脫離常規、令人困惑、曖昧、模糊等特質，這些特質可以創造空間，讓藝術家與觀者在此空間之中擁有詮釋的自由。然而，行動主義這種明確的特質在藝術工作者的眼裡卻是某種缺憾，可能會陷入太過「道德說教」的窠臼，也可能太過「平淡無奇」以至於無法引發興趣。由此可看到「藝術」與「行動主義」處於兩個完全不同的陣營，各有其既定的想像與重視的特質，具有本質上的矛盾。

從藝術世界的視角出發，《就是這樣：開講伊拉克》如何被看待？《紐約時報》藝評對此計畫不以為然，批評此計畫欠缺藝術質地，認為「這件作品就是一個教育計畫，把它稱為藝術，就是安稱它是別的東西」。然而，在光譜的另一端，對於藝術行動者而言，這個計畫太過模糊、隱晦，他們也不能認同，批評這件計畫：「面對悲慘的政治現實，開放式的討論讓人感到便宜行事」，以及認為「開放式的討論讓人感到便宜行事，脫離這個行動勢在必行的當下現實」。換言之，這個計畫既不被藝術界所認可，也

不屬於行動主義。

即使如此，這個介於藝術與行動主義之間的計畫有其特殊意義與價值，一方面，此計畫直接與伊拉克戰爭連結，具有反省戰爭的積極意義，另一方面，透過藝術所擁有曖昧不明的特質，藉由模糊的意圖取得政治協商空間，同時也給予藝術家與參與者觀看、理解、詮釋的自由，避免陷入戰爭既有的敘述，進而開啟多層次的認識。總言之，這個計畫透過特定情境、特殊脈絡、生產意義，讓這個結合「藝術」與「行動主義」的「藝術行動」創造獨一無二的效應。

洞悉權力・看見力量

　　藝術家陳佩之（Paul Chan）接受二〇〇六年「創意年代」的委託計畫，他拜訪當時遭受颶風摧毀的紐奧良地區，決定在該地區重現劇作家山謬・貝特克（Samuel Beckett）的經典之作《等待果陀（Waiting for Godot）》。這個計畫也受到一九九三年蘇珊・桑塔格（Susan Sontag）在當年炸彈轟炸波士尼亞塞拉耶佛的街道所執導的《等待果陀》所啟發。然而，面對災難，藝術能做些什麼？桑塔格計畫的動力是「不願只當個悲劇的目擊

者，旁觀他人痛苦」。對陳佩之而言，不能只是個旁觀者，他避免只是為做藝術計畫，相反地，他想創造出可以實際減輕颶風受難者痛苦的計畫。

陳佩之的《等待果陀》不是去製作一齣戲劇，更重要的是透過這個過程激發社群的活力。他首先遊走於紐奧良地區不同種族、鄰里、團體之間，組織百場「認識大家」的集會，提供面對面認識彼此、共同討論、協商合作的機會。接下來，在共識之下，展開實踐行動、改變現狀。作者認為此計畫成功的關鍵是市民可以看穿災難觀光心態之下的媒體報導、政客承諾等，察覺在地權力關係結構，並認知社群的異質性，讓參與者培養一種洞悉權力的能力。這樣的做法與直接空降到紐奧良的劇場製作完全不同，後者僅是生產一齣戲劇，而前者卻是真實的在地社群動員合作經驗，可成為當地永續存留的人際資產，這便是藝術行動的價值所在。

創造具有改變力的空間

本書最後一部分探討空間的生成。藝術界常談到的空間多為「替代空間（alternative space）」，指涉主流之外的非營利空間，但其經營與運作模式仍與主流相似。行動主義

者所認知的空間則為無政府主義書店、工會、占領的空屋、公社等。這兩種空間面對不同社群，處於平行世界，並無交流。然而，作者認為要改變文化資本主義所形塑的價值，「生成空間」這件事變得非常重要。

不侷限於某種領域或功能，而是將自己視為具有不斷延展潛能，透過空間創造出一種新的社群意識，讓空間中的聚會、討論、行動，持續進行，空間成為「夢想生成的機器」。再透過橫向連結，聚合諸眾力量，使人們感受到擁有改變的能力。這是一種「做的政治（a politics of doing）」。「占領空間」則是另一種改變既定規則的策略，占領華爾街正是透過空間占領，切斷此空間原擁有的社會政治經濟脈絡，開啟新的可能。將「空間」視為改變的契機正是本書的論點與呼籲。

* * *

　　二〇一〇年代的前半段是樂觀抗爭的時代，二〇一六年至今則是劇烈變動、充滿不確定性的時刻，從川普當選美國總統、英國脫歐、各地民粹主義興起等，再到COVID-19全球疫情的邊界關閉，曾經開放的世界縮減封閉。也許在這個鬱悶的當下，

　　　　　　　　　　　　　　　導讀　洞悉權力・看見力量

需要重新審視我們所處的世界，理解這個世界的生成，看見權力如何掌控，同時也看見潛在改變力量在某處升起。

引言 Introduction

《觀看權力的方式》不是典型關於藝術的書籍，而是哲學思考與行動實踐的某種特殊的結合。書中整合了我的個人經驗和觀察，源自我浸淫於行動主義與藝術界——尤其是在那個我們稱之為「藝術行動主義（Art Activism）」激發省思的狂野之境——的近二十年歲月。這本書正是我戮力解決在工作中反覆浮現議題的嘗試。

一次又一次，我看到藝術與行動主義的強力融合，其轉化了人們對於政治的理解，以及他們與周遭世界之間的關係。從另類全球化運動（Alter-globalization Movement）的前線，到「占領華爾街（Occupy Wall Street）」中的國家動盪，藝術行動主義皆以顯著和激勵人心的方式，發揮了作用。我認為，這些時刻——及其他許多類似的時刻——都證明了我們必須正視文化的角色，而且，有效地運用文化來因應社會變遷的需求，可以產生絕佳效果。

在現今的經濟系統裡，創造文化與營利深深地交纏在一起，無論我們多麼不願意這麼想，但我們每一個人卻都是資本主義系統的一分子。這並不意味著藝術家和行動主義

者無法以實質而激進的方式，來翻轉這樣的系統。他們做得到，只是要實現這些轉變，他們必須重新思考同樣的文化生產系統，而且我們必須與他們一同對該系統進行重新思考。

我在《觀看權力的方式》裡，試著採取異於其他書寫過相同主題評論者的途徑，來切入這樣的任務：我的思考重心是藝術與行動主義在**日常生活中的實際運作**。我特別聚焦於機構與實體空間，前者是如學校、博物館和聘用專業行動主義者的組織，而後者則是指如公共廣場和無政府主義者的聚會場所。我對公共空間的強調，訴諸的是或許可稱為地理式的觀念思路：就誠如想到藝術，很難不讓人直接思及博物館、藝術學校和藝廊，畢竟它們是大多數藝術通往世界的管道。正因如此，不可能將行動主義及其從中蓬勃發展的教室、街道和公眾廣場分立而論。

在一九三〇年代，義大利馬克思主義者安東尼奧·葛蘭西（Antonio Gramsci）發展出其對於霸權（Hegemony）的概念，藉以理解權力如何迂迴滲入工人階級的民間傳說和故事——他如此詰問：是什麼力量將這樣的權力自然化（naturalized）和常規化（normalized）？他的結論是，教堂與學校是產生主體性的重要機構，因而若要改變工人階級，就必須打造**新的**學校、**新的**教堂。依循同樣的思考，本書的主要論點旨在創造特

定的空間與實踐，而產生出認識與理解自己的新思維和手段——新的思考方式。我始終相信反機構、另類空間和集體環境的重要性——新類型的空間對於建立葛蘭西所謂的反霸權，是至關重要的。

本書旨在為所有從事跨越藝術與行動主義工作的人，釐清所會遭遇的問題。我是從自身的位置來撰寫此書：我是藝術專業人士，熟悉當代藝術，尤其是藝術和行動主義交集的領域。我在二○○一年到二○○七年，擔任美國麻薩諸塞州當代藝術博物館（Massachusetts Museum of Contemporary Art）的策展人；二○○七年之後，我加入了公共藝術組織「創意時代（Creative Time）」。在我任職於上述兩個機構期間，都深度涉入了藝術—行動主義，因而對藝術和行動主義這兩個領域有所認識，也了解時而從兩者的交融之中所產生混合的可能性。

我的目的在於讓閱讀了《觀看權力的方式》的讀者，能夠從中得知一套可付諸實行的洞察，洞悉文化生產，進而延伸到政治生產。儘管本書的各個層面——及其中所描述的觀念不可避免是抽象的，我仍盼望《觀看權力的方式》提供出一套基本上**可實踐的**批判。為了真正改變文化，我們必須超越爭辯歧見，而這本書正是我對這個運動的貢獻。

第一章

———

文化生產
創造的世界

Cultural
Production
Makes a World

每一天，文化工業（Culture Industry）——包含電影製片廠、廣告公司、社群媒體集團、藝廊等等——擷取著藝術與行動主義所努力得來的果實，加以咀嚼吸收成一種新的物質，餵養著一群遍布世界各地、日益增多的貪婪消費者。舉凡我們喜歡的東西、我們做的事情、我們聆聽的對象、我們夢想的事物、我們嚮往的世界，甚至連我們定義自己和周遭世界的用詞，這一切都愈加受到巨大複雜的經濟力控制。資本主義因此不只是在某處，在排放廢氣的工廠、閃亮的購物中心，以及政治人物的辦公室裡，更是從我們本身浮現，在對我們虎視眈眈。藝術家與行動主義者的理念已經被商品化成為產品，可是單單提出這個看法是不夠的，這是因為正在發生的，還有已經發生超過一世紀的事情是如此龐大，以至於我們無法以如此簡單的說法就能理解。即使是我們這種自認為已經掙脫公然拉攏的人，仍然會發現到文化工業的無數觸手不僅正伸進我們的經濟生活，同時也決定自己對於世界的參與。就目前而言，我們就是無法逃離。

文化工業已經造成日常生活的全面轉變，然而我們卻驚訝地發現，藝術家與行動主義者繼續以彷若世界沒有絲毫變化的狀態，談論著自己的工作。身處於二〇一〇年代的此時此刻，任何關於美學與政治的思考，都必須解釋文化工業在過去六十年以來的爆炸性成長。廣告的激烈發展，以及電視、廣播、電影、電玩、情感勞動（Affective

Labor）、音樂、軟體和其他內容傳遞媒體的興起，這些都緩慢但澈底地改變了我們理解和進行日常生活時所憑藉的整個範疇。這個新的景觀是文化導致的必然結果，我們可以將其比擬為全球暖化來加以思考：如同二氧化碳，資本主義文化經濟的殘餘物長期下來已經逐漸累聚。只是這個龐大經濟體的粒子並未漂入平流層，反而滲入我們的工作、行為、期望和情緒之中。

然而，簡易的分析並不足以解釋這個經濟體及其產品：由於我們也是文化工業的神聖產物，因而我們通常不會感到文化工業的影響。儘管我們大可隨意批評文化資本主義的狀態，但是我們必定依舊是在它打造的這個神祕世界裡睡覺、工作、玩耍和夢想著。

而我們是如何走到這個地步的呢？

從鎔爐開始　From the Furnace

當十九世紀中期，第二次工業革命在刺耳聲響中誕生之際，出現了一種理論，試圖理解日常生活中發生的澈底變化。歷史唯物論的研究企圖將物質生活的改變（鋼鐵的崛起、蒸汽動力的利用、鐵路運輸的採用、有形物品生產方式的變化）連結到思想、概念

與欲望等方面的改變。換句話說，這個理論試圖假定經濟問題與人們的實際生活方式之間有著關聯。不只是新的產品正以新的方法生產出來——你聽到煤炭在工廠裡熔煉所發出的巨響，進而得出工業化正在改變世界的結論，這並不需要什麼突發奇想；其實還有其他方面的變化，例如工作日、薪資以及基本的勞資關係，都在快速地重塑全球各地的日常生活。這些不僅是物質上的變化，更同時改變了人們的心理與存在狀態，且相當難以計算出來。但這些變化卻隨處可見：就在工業主義鼎盛之際，卡爾‧馬克思（Karl Marx）提出了詳盡的分析，說明這個剛萌生、隱藏在機器齒輪背後且合乎邏輯的經濟剝削系統，是如何延續下去的——即使新的工業系統已不復存在。

到了十九世紀末，工業開始從動態關係的兩端來處理生產——它將孕育出想要獲取其販售之物的主體。工業輸出的機器變得完全仰賴廣告，而這又會反過來促生了大都會。當夏爾‧波特萊爾（Charles Baudelaire）大搖大擺地晃過巴黎的街道，被淹沒於某種正在崛起的現象——現代城市——的時代精神之中，他也不禁帶著驚嘆地注視這座嶄新、神祕、令人著迷的遊樂園。其中也同時萌生著將成為都會生活典型樣貌的匿名感，以及閃亮的店面櫥窗展示，它們將城市化為令人目眩神迷的資本主義式**珍奇屋**（wunderkammer）。

城市的成長成為現代主義的關鍵特徵，而城市與資本的文化誘惑關係，則是推動其成長的美學引擎。城市是個觀看的地方：觀看陌生人、觀看建築物、以及觀看要消費的物品。這些觀看的衝動促使人們以相應的方式裝飾城市。首先映入眼簾的是陳設得如同音樂劇的靜態場景──店面的櫥窗展示，接著掏出所得來滿足欲望，出現了一場歷史性的誘惑戰役。誠如我們今日的理解，購物（shopping）是歷史上的一種新現象，櫥窗展示則是廣告的早期形式。這兩者對於形塑人們感受並穿梭其中的城市，也是不可或缺的要素。

進入二十世紀之後，種種現代廣告形式也同時問世。一家公司只是生產某個產品是不夠的，還必須營造出對該產品的欲望。實質上，就是要形塑消費者。而且，最適合加以塑造的，就是那些與產品關係最為緊密的消費者，也就是產品的製造者。一方面，誠如馬克思所言，勞動結構（通勤、工資、工時、層級關係、健康照護）決定了我們是誰；另一方面，我們工作所產出的東西，事實上**就是**我們自己。當亨利‧福特（Henry Ford）於一九一三年啟動了他的第一條生產裝配線時，他所懷抱的正是這樣的概念。在福特高地公園工廠（Ford Highland Park Plant）裡，工人被期待會想要且能夠負擔得起自己打造的產品。

但是，到了一九五〇年代，福特的裝配線述說的是另一則故事：每輛車的組裝零件

來自世界各個角落。這是後福特主義（Post-Fordism）──工業革命終於走向全球。不只是工人的物質條件根本地改變了，地緣政治的景觀也已徹底改觀：隨著資本主義技術和思想向世界各地推進，世界地圖也依據各地區融入新經濟的程度，被劃分成第一世界、第二世界和第三世界。如今，幾乎所有的產品都不再是順著裝配線生產出來，而是依賴一種全球相互連結的金融、製造業、勞動力和廣告的系統。隨著製造業遷移至南營國家（global south），美國則轉型為消費社會。這種經濟關係的轉換，造就出一種世界生存的新形式：就美國人來說，日常生活的極大部分越來越攸關消費，消費的不只是汽車、住家和食物，還包括了各式各樣的大量文化產品。

我們身處的資訊時代──以及其經濟──幾乎完全拋卻了舊有的資本主義秩序。在美國和西歐，有形商品的製造逐漸消失，取而代之的是快速成為經濟系統核心的無形生產──到餐廳和餐車用餐、找人按摩、聘請律師，以及用 iPhone 聽音樂等等。隨著全球經濟同時聚焦於消費者以及被消費的東西，渴望受到關注以及對欲望的迎合，會比往常都更為重要。

然而，儘管經濟系統的範疇和複雜度不斷擴增，當代文化的自身理解卻仍停滯在過去：在大多數的情況下，我們對自己在世界上處境的認知，主要仍停留在二十世紀初期，

而不是我們當下的歷史時刻。我們看待文化工業的方式就如同魚兒觀水一樣；它環繞著我們，包圍著我們，而為了看清它，我們必須採用哲學家喬吉奧‧阿岡本（Giorgio Agamben）的建議，那就是進行當代性思考。其中的一個方式是，趁著見證過洪流的人們尚未遭其吞沒，仔細聆聽他們的焦慮。

西方興起的浪潮　A Wave Rising From the West

「文化工業」的概念源自提奧多‧阿多諾（Theodor Adorno）和馬克斯‧霍克海默（Max Horkheimer）合著的評論文章〈文化工業：啟蒙作為大眾欺瞞（The Culture Industry：Enlightenment as Mass Deception）〉，內文對大眾與消費文化提出影響深遠的批判。這兩位辯證馬克思主義的學者在一九四四年撰寫該文，觀察到一種即將改變戰後世界的現象：一股文化生產的浪潮正在美國成形，並且已在大西洋另一端的歐洲叩岸。戰前時期的德國報紙就已經哀嘆於機械式複製美國音樂、電影和廣告的侵襲，但是阿多諾和霍克海默卻看到了不一樣的東西：他們主張資本主義並不想摧毀文化——資本主義其實愛死了文化，因此只要一有機會，資本主義就會擁文化入懷，並對其加以形塑。如

此一來，資本主義會打造出一種世界——以及一種主體——它是同質的、溫和的，而且親善消費者。誠如他們所言，資本主義「已經使得文化工業的技術，變成只不過是標準化與大量生產的成就，並犧牲涉及工作邏輯與社會系統邏輯之間差異的任何東西。」

當政治人物試圖復甦被第二次世界大戰破壞殆盡的國家經濟時，資本主義的布局則是火力全開，大肆生產著住家、家用消費品和社會便利設施。這意味著廣播與電影藉此能夠以比戰前更宏大的規模，橫掃全球的想像力：全世界夢想著不只是擁有得以傳達的技術，同時還有能夠加速創新這些夢想的經濟——這是一個正在轉型的社會，其動盪的程度足以比擬第一次工業革命。

資本主義文化生產橫跨各種空間，並深入生活的各個層面，涵蓋廣告廣牌和電影、唱片、廣播與電視。電影、電視和廣播等科技，不只是年輕世代日常生活的一個特徵，更已經成為他們如何理解世界所不可或缺的一部分。不僅日常生活在改變，新世代抱持的欲望與夢想也出現變化，他們極欲表達自身的認同。低俗故事和歷史故事從紙上躍入大螢幕，孩子們的想像力也跟著飛躍。爵士樂是美國最偉大的新型文化輸出，而雜誌也大量增加，生產出一個充滿著洗碗精、化妝品和航空旅行的潛在欲望世界。

對於阿多諾與霍克海默來說，這場猛烈炮火指出了資本荒誕奇特的民主化本質。這

波文化產品的新浪潮遠離菁英和高雅品味，擁抱了任何樂意掏出金錢來維持其運作的市場。對於這股潮流能夠為廣大民眾接納的程度，他們兩人提出了警告，而也哀嘆著品味變得單調貧乏的現象。

同質且堪比公約數的文化早已在醞釀之中，透過圖式化、編目與分類的過程，文化被帶入了行政領域。這種文化觀念與工業化、合乎邏輯的歸類模式完全一致。所有智識創造的領域，也服膺於同樣的方式和同樣的目的，藉由占據人們的感受，從晚上下班到次日早晨上班，人們在一整天的生活中，都必須承受由自己持續的勞動過程而生的深刻印記。這種歸類模式以嘲弄的方式滿足統一文化的概念——研究人格的哲學家將此概念用來對比於大眾文化。

這段文字在今日讀來既有預示性，也具有反動性。阿多諾與霍克海默大體上採取與大眾文化對立的立場，因此可以理解他們反對同質化的民粹式美學品味——儘管終究有誤解之嫌。（阿多諾對爵士樂就特別不以為然，他認為爵士樂代表了正在興起的大眾文化浪潮。然而，端看爵士樂，我們其實很難理解資本主義是如何成為標準化的原動力，相反地它讓世界變得更加複雜：一種非裔美國人的藝術形式——以及其實踐者——找到

第一章　文化生產創造的世界
Cultural Production Makes a World

了國際聽眾。）

資本主義狂熱投入於文化生產，最顯著的衝擊並不在於其讓品味單調貧乏的能力，而在於能夠產生出無數新認同的潛力。阿多諾與霍克海默理解到這種文化資本主義的新形式，正逐漸與布爾喬亞式個人主義和品味的理想掛勾。他們洞悉現代文化的產業正要創造出一種美學框架，身處其中的資本居民（denizens of capita）正與資本的邏輯相互勾結。這讓他們強烈認為是對傳統馬克思主義革命思想的深刻反挫。當然，文化一直起著某種作用，但從來不是以這樣的規模。他們畏懼的是，一旦人們接受了資本所打造出來的這種文化世界，將很難促使人們起身反抗。

乘浪前行的世代　　A Generation Rides the Wave

但是人們**是有**反應的。六〇年代的世代——往往以激進的方式——回應了文化工業的擴張與強化。在許多方面，阿多諾與霍克海默於一九四〇年代僅能隱約辨識的轉變，到了六〇年代已然成為決定性議題。這個二次大戰後的世代——嬰兒潮世代——是在大量吞食文化的情況下長大。一九四八年三月的一期《新聞週刊》（Newsweek）形容人們

對電視的狂熱，就像「染上猖狂的猩紅熱一般蔓延開來」；在一九四九年到一九六九年之間，至少擁有一台電視的家戶數目，從不到一百萬戶暴增為四千四百萬戶。

從一九四六年到一九六〇年，廣告產業的產值已經從三十億增加到一百一十億美元。紐約麥迪遜大道的廣告公司（The Mad Men of Madison Avenue），以及像是李奧貝納廣告公司（Leo Burnett）等美國中西部廣告公司，都對美國文化產生了巨大影響。李奧・貝納是前述同名廣告公司的創立人，曾被《時代雜誌（Time）》譽為二十世紀最具影響力的人士之一。身為當代廣告的先驅，他創造了「萬寶路男人（Marlboro Man）」、「菲爾士博瑞麵團寶寶（Pillsbury Doughboy）」、「歡樂綠巨人玉米（Jolly Green Giant）」等經典銷售形象。貝納曾如此寫道：「我們是透過毛孔來吸收『廣告』，不知不覺地受到潛移默化。」

一九六〇年代曾經出現反抗行動來抗拒這種新的大眾宰制，但卻無法勝任這項任務。包括了音樂、時尚、波西米亞生活方式、書籍，以及稍縱即逝的文化事物在內，這些都成為真正的社群參與以及反抗從眾的象徵，只是這些象徵有時到頭來也不過是空洞能指（empty signifiers）。二次大戰後的反文化運動為行動主義增添了一種新的美學多元認同，可是這些運動大都未能優先考慮政治。當服裝、音樂與文化整體上變得更狂野之

際，政治運動也變得更加分散，比較難以立即辨識。這股新的運動浪潮即使持續存在於媒體和這個世代本身，但終將因為自身受惠於文化工業，而在反抗的事物前敗下陣來。

當然，仍然有一些亮點。一九六〇年代晚期，巴黎出現了卓有成效的文化工業批判，以情境主義者（Situationists）以及這群人的急躁首腦——居·德波（Guy Debord）為代表。德波用**奇觀（spectacle）**一詞指稱如今支配戰後時代的資本與文化——尤其是大眾文化——的合流。「奇觀，」他寫道，「並不是影像的集合，而是透過影像中介人際間的社會關係。」

文化經濟終究會吸納一九六〇年代晚期這種革命精神，即使是情境主義者也逃不過。一九六八年，包括了嬉皮（Hippies）、自由性愛共產主義者、垮掉的一代（Beat Generation）的煽動者、掘地派（Diggers）、雅痞（Yippies）等等，各種流派的革命分子走進了校園，之後還走上了街頭，成就了一場行動主義與文化的美好融合。但是，這並未持續下去。他們是這樣的第一個世代：成長於圍繞著新認同而鋪展的另類唱片、廣播、文學與時尚所構成的經濟之中，因而也是第一代的消費者。儘管這個世代的一切政治關注都汲取了針對該年代的大量批判評論和反思，但終究不是百花齊放的文化產品的對手，畢竟這些文化產品都是量身定製的，為的就是要引導、吸納所有這些新的、唯我族獨尊的活力。

次文化的語言、行動主義的語言以及社會本身的語言，逐漸與籠罩它們的文化產業徹底混雜在一起。進入二十世紀下半葉之後，一種音樂與政治次文化的產業——從華麗搖滾（Glam Rock）和龐克（Punk）到嘻哈（Hip-Hop）、硬核（Hardcore）、油漬（Grunge）、銳舞（Rave）、暴女（Riot Grrrl）以及潮人（Hipster）等音樂類型——帶來了一連串的潛在認同。每一種都有其自身的規則、時尚和癖好，且伴隨特定的微觀經濟學（Microeconomics）而發展，而這些經濟體終將被收買進入主流。

文化生產以大眾規模運行了將近六十年之後，某種特定的邏輯終於浮顯出來。如今，任何文化只要能夠持續幾個月以上，都會變成一種文化產品——不論該文化本來多麼道地，無一逃得過文化工業的掌控。但弔詭的是，這個事實反而讓我們能更清楚透視事物和權力。當龐克音樂成為遊戲機廠牌 PlayStation 和平庸流行樂團必用的語言之後，龐克前輩不禁感到自己格格不入。當農業鉅子開口閉口都是有機食品，主張保護生態環境的農夫與行動主義者變得比從前更加反求諸己，但或許也變得更為偏激。一個接著一個，有規律地包裝和轉售反抗的文化能指（從龐克搖滾、黑豹黨〔Black Panthers〕、嬉皮到無政府主義者等，一切皆任君挑選），這是有其意義的，就如同每個革命的承諾似乎都化為養分，成為應用程式開發商和廣告商可以在社群網絡促銷的內容。

就在這樣一個黯淡的時刻——全然澈底收編的時刻——本書的故事揭開了序幕。我們這個時代的激進運動與次文化計畫對抗著商品化，卻也同時接受了它。過去六十年以來，錯綜複雜的政治行動，用的是一套日漸顯露缺陷的文化邏輯來表達自己。然而好消息是，進入二十一世紀之後，我們已經越來越熟悉這種收編模式。在二〇一五年，我們能夠比前人更看透這無止盡反覆更迭的權力。

創意產業的後裔　　The Babies of Creative Industries

當你走進美國任何郊區的購物中心，很可能會看到熱門話題服飾店（Hot Topic）——這是屬於不滿美國郊區生活者的服飾用品商店，一間致力於文化商品化的教堂。這間服飾店大膽地把所有次文化統合到一個屋簷下，再以 T 恤、托特包、手鍊、頸鍊、耳環、手提包和鞋帶等形式反芻吐出，且價格低廉。在熱門話題服飾店裡，滑結樂團（Slipknot）和托比·凱斯（Toby Keith）、主義樂團（Creed）、瑪麗蓮·曼森（Marilyn Manson）和支持吸食大麻的 T 恤和樂融融地放在一起。無政府主義的手鍊只要區區五美元，若你走運的話，還可以八折搶購到嗆辣紅椒合唱團（Red Hot Chili Peppers）的水煙管。換言之，

熱門話題服飾店是反文化消費的原爆點，但或許也可以頑強地成為反抗的新時代的觸發點。如果四〇年代經歷了文化作為消費的興起，六〇年代激發了反文化的崛起，那麼到了二十一世紀初期，從反文化到文化作為消費的興起，讓人幾乎沒有察覺到其間的遞嬗。文化與商業似乎彼此交融，到了讓人無法區分兩者的地步。

隨著文化經濟體的成長，它們已經變得更為無所不在。「創意產業（creative industries）」和「創意經濟（creative economies）」等詞所描述的並非什麼新鮮事兒——其涉及的活動與不久前「文化產業」描述的範圍相同。然而，文化產業一詞尚帶有批判懷疑特質的意涵，但是新的術語卻是果決而正面。「創意產業」指涉一個龐大的網絡，涵蓋了非商業活動，以及某個程度來說——就是所謂耍酷的生意。一九四〇年代迄今，隨著每一次文化產業的反覆更迭，文化與商業就愈加相互交纏，兩者牽連的規模也不斷擴大。創意產業跟興起的網際網路內容製造一起聯手，把文化生產者（現在通常是稱為創意人）視為時代新精神的象徵人物。

創意產業對於文化的影響，與汽車、洗碗機和電動工具等比較傳統的商業性產品的散播，兩者之間並無共通點。透過交叉行銷、人口利基與焦點團體方面的創新，出現了

第一章　文化生產創造的世界
Cultural Production Makes a World

更具策略性的品牌識別形式，也使得產品和廣告串聯成一具經濟的引擎。廣告如今無處不在：每一次 Google 搜尋都是如此奧妙，讓廣告商不可能不加以利用。操弄意義具有龐大的商機，而在文化生產經濟中持續就此充分發揮力道的人，如今發現自己被大公司的資訊生產者掌控，而後者的工作就是把新的認同化為全新的經濟。

一九八〇年代，尚‧布希亞（Jean Baudrillard）警告了「真實」（the "real"）的消失，取而代之的是虛假經驗性的超真實（hyper-realities）與擬像（simulacra）的世界。推動資訊經濟的引擎只會提高了這種可能性。當廣告的存在隨著資訊經濟而擴展，產品與廣告的差距也隨之消弭。T 恤宣傳著服裝公司，速食飲料杯宣傳著電影，這已經變得如此司空見慣而且快速，使得一切事物似乎都像是舊聞。而更微妙的則是廣告征服了人際互動，將這些互動化為機會，以便推動終極的產品：個人的自我。

一個仰賴文化產業的經濟體必然會快速變動——對下一個重大事物變得愈加飢渴。尋求更新、更酷事物的反覆更迭，這演變成了集團公司的投機賭注，而意義也只不過是如同煤礦、石油和礦石一般的資源。在創意產業的時代，思想、藝術與政治行動都可以是資源生產的來源。

透過住房、所有的音樂型態以及零售通路設計等大舉擴張的市場，這些投機賭注的興起與加速，已經對日常生活的每個層面產生深刻的衝擊。時至今日，任何類型的文化都可以商品化。任何次文化認同的清單，實際上就是一份市場聯盟清單，各式各樣的人口統計資料都可以加以收取和轉售。YouTube、Flickr 和 Facebook 等公司為激進內容的生產提供了公共平台，而那些內容都會隨即為企業集團所吸收。每一種次認同（sub-identity）不僅都足以參與新的文化市場，也能產生出新的文化市場。

如今，我們可以更概括地定義是什麼建構了生產。文化生產日益聚焦在新空間與新經驗的形成，使得產品本身變得多少不是那麼必要。因此，紅牛（Red Bull）不只是一種飲料，而是一種生活風格；IKEA 不只是購物場所，而是讓人構思出新的生活方式的所在，是為了想像另一個新空間而設的空間；Apple Store 也不只是買電腦之處，而是讓人得到教養的地方。

關係與戰術　Of Relationships and Tactics

在這種日益圍繞著「創意人」活動的經濟中，藝術家到底應該如何融入？全球資訊

經濟的巨幅改變，已經對構成藝術的事物造成深刻的衝擊。歷來的藝術家回應著自己生活的時代，而在二十世紀初期用來構成藝術的工具，諸如影像創作、表演、設計與建築，在當今的廣告界和媒體界裡則是基本的技巧。事實上，相較於創意產業的規模和範疇，藝術家的創作顯得相形見絀。這就意味著，想要衝破文化生產的陰霾時，藝術家必須更加足智多謀，而這並不是個簡單的任務。

在全球各地自認為是藝術家、藝廊、博物館、雜誌和藝術學校的複雜配置，如此龐大而多樣，以至於無法一概而論——至少我並不打算這麼做。我在本書裡聚焦的，是那些自覺地在藝術與政治的交匯處操作的藝術家。即使在這樣的資格限定之下，我們仍需要做一些歸納。從二十世紀晚期到二十一世紀的頭二十年，我們見證了國際藝術界的興起，其中，**當代藝術（contemporary art）**這個無所不包的詞彙，取代了**後現代（postmodern）**一詞，用於描繪數不勝數的美學風格與歷史，它們橫跨國際藝術創作的廣大光譜，相互接連、碰撞與結合。整個一九九〇年代，雙年展開始在全球各個城市興起，從廣州、伊斯坦堡到約翰尼斯堡（Johannesburg），隨著這個藝術邁向國際展覽的取向盛行，隨之而來的就是助長當代藝術市場和藝術本身的大量資金。

然而，我已經提過，儘管本書意識到雙年展的激增和新全球藝術市場的崛起，但書

中特別關注的是作品觸碰到藝術與政治交集的藝術家。儘管這些藝術家之中，有些確實與市場的基礎結構和收益流量相互牽動（確實是如此，即使是非商業性藝術的論述與空間，也無法全然不受巨額融資的藝術市場的影響），但這些藝術家創作時所處的環境，有著格外獨特的軌跡。

其中特別要提及兩個突出的藝術生產，這兩者是重要先例，影響了近來大多數的藝術和政治工作：社會美學（social aesthetics）與戰術媒介（tactical media）。社會美學關注的是人（因此是透過人而生的政治），而戰術媒介則只將藝術視為擾亂權力的工具。社會美學多半與行動主義的關係較不明顯，而戰術媒介則是擁抱自身昭然若揭的行動主義基礎。這是兩股不同的藝術運動，但都感興趣於把藝術帶進整個世界，並使用一般人可以理解的語言訴說。正是這個共同的取向，使得這兩個路徑對理解現今運作中的藝術與政治至關重要。

社會美學興起於一九九〇年代中期。此時，藝術一下子變得更側重社會性和人際關係，毫不懼怕無形與即時的呈現。這是行動的藝術。這是涉及人群的藝術，且並非總是發生在博物館裡。這種藝術創作者的靈感來自於對大眾文化的高度質疑感受，故而強調的是即時的、個人的以及有時是政治性的層面。

第一章　文化生產創造的世界
Cultural Production Makes a World

社會美學強調的人際關係，往往發生於博物館或藝廊的情境之外。這是關注社會性的藝術。以《住屋者網絡（Tenantspin）》為例，它是丹麥藝術團體「超柔（Superflex）」於二〇〇一年的創作，地點是英格蘭利物浦的一處公共住宅大樓區。超柔的藝術家運用網路播映技術（Skype 當時還未發明出來）發展出了一個媒體頻道，供住民討論發生在住宅社區裡的大小事。不論關心的問題是租金、待修設施、在地烘焙義賣，甚或是即將到來的卡拉 OK 聚會，《住屋者網絡》都是作為公民活動的觸媒而運作。沒有當地住民的互動，這件作品就不會存在。就本質來說，啟動社會性**就是**藝術。

我們可以在整個二十世紀中找到社會美學的前例：蘇黎世的伏爾泰酒館（Cabaret Voltaire）於第一次世界大戰戰後的喧囂讀詩活動與表演；德國藝術家約瑟夫・博伊斯（Joseph Beuys）於四〇年代和五〇年代的社會雕塑作品；五〇年代稱為「偶發（Happenings）」的狂野、轉瞬即逝的行動主義表演；茱迪・芝加哥（Judy Chicago）、蘇珊・雷西（Suzanne Lacy）和梅爾・拉德曼・優克里斯（Mierle Laderman Ukeles）等第二波女性主義者的作品，都是個人、政治與社會的深刻連結；黑利歐・奧迪西卡（Helio Oticica）與黎吉亞・克拉克（Lygia Clark）等藝術家的巴西熱帶主義運動（Brazilian Tropicalia Movement）的社會心理分析作品。儘管這樣的歷史前例不勝枚舉，可是社會

美學不單是這一連串連結中的最新環節：基於此運動強調參與和社會性的部分，它可被視為對媒體和操弄式文化生產的疏離效應的必要回應。

社會美學產生了數個分支，而其中最著名的即是法國策展人尼可拉·布西歐（Nicolas Bourriaud）所提出的「關係美學（relational aesthetics）」。不過，這個朝向社會性、以及有時是政治性的運動有著許多不同的名稱和組合，包括了對話美學、社會實踐、新類型公共藝術等等。另一個丹麥藝術團體「N55」設計了一個可以推上街頭的行動屋；藝術家里克力·提拉瓦尼賈（Rirkrit Tiravanija）煮了泰式炒粿條讓博物館觀眾食用；奧地利藝術團體「關閉週（Wochenklausur）」設計了關注藥物成癮的公民工作坊。

社會美學或許欠缺了先前的藝術運動的政治效能，但卻確實表明了文化中美學的利害關係正在移轉。居·德波想要脫離奇觀的想望，似乎在這些強調人際和即時的新藝術形式中找到了答案，或是至少有了回聲。社會美學將只會越來越重要。

社會美學擁抱了博物館牆外真實世界的現實，同時也必須正視文化工業支配一切的環境。與此同時，戰術媒介（一種相關但類型不同的藝術）的藝術家則在明確的政治領域發揮作用。

第一章　文化生產創造的世界
Cultural Production Makes a World

藝術團體「批判藝術體（Critical Art Ensemble）」借用理論家米歇爾‧德塞托（Michel de Certeau）的用語，將「戰術媒介」定義成一種干預主義式的游擊式文化生產，為的是要擾亂特定的政治結構。「即進即出（Get In and Get Out）」是他們的要求。

他們把世界視為複雜的權力場域，而藝術家─行動主義者需要加以介入：個人必須闖入其中，以便製造意義。媒介既不重要也非預定，而是要依據特定論述的美學語言而定。如果藝術家想要處理的是生物科技的問題，他們的媒介就會是實驗室和研究。他們的格言──「通過任何必要之媒介」──是一種戰鬥號召，要藝術家進入藝術之外的社會場域，並使用可以取得的所有形式派別。作為一種激進的政治形式，「批判藝術體」鼓勵要從多方面捨棄藝術界來進行藝術創作。

戰術媒介的實踐者了解到，意義的世界及其潛在的操控，並不需要侷限於藝廊或博物館。他們看到了權力及其文化能指正運作於日常各個層面，如從工作場所到監獄，或是從劇場到實驗室，而他們的回應，就是提供結合了藝術與行動主義創作的混合技巧，用正是那些激起他們行動的符號來製造破壞。

如同歷史中的所有藝術運動，面對日益奇觀的社會，戰術媒介和社會美學同樣不可避免需要重新校準。這兩個藝術形式極欲回應和參與如今無所不在的現實狀況，然而，

連這樣不尋常的參與式藝術形式，也無法完全抗拒資本，畢竟文化產業的興起，就等於鋪路讓文化以深刻的方式進入權力的殿堂。即使如社會美學這類關注人際關係的藝術，同樣為企業活動所仿照，後者在形式上與前者相似，但是兩者的目標卻是大異其趣。若是很庸俗地看待，興起於一九九○年代的利用事件式促銷以及強調人際層面的廣告，都算是社會美學的私有化形式。戰術媒介了解權力與文化的深刻勾結，而企業力量和政府管控也沒有忽視這一點。

隨著資訊和文化成為了資本主義生產的主要形式，轉瞬即逝的藝術終究不過是較廣泛的經濟轉型的擬態。換言之，即使藝術試圖逃脫資本主義，但是其所付出的努力，往往只是重啟了廣大經濟體的運作力量。在這個創意產業主宰的時代，富有成效的藝術與政治的聯合，需要的終究不能只是美學風格的轉變。

從世界貿易組織到「占領華爾街」　From the WTO to OWS

「另類全球化（alternative globalization 或 alt-globalization）」運動誕生於一九九○年代晚期，而有段很短的時間，藝術也被囊括在此旗幟下。在大型抗議活動中，全球各

地的政治參與和運動招攬了藝術家與行動主義者，一同打擊全球資本主義的弊端——國際貨幣基金組織（IMF）、世界銀行（World Bank），以及世界貿易組織（WTO）的越軌行為。

一九九九年的「西雅圖戰役（Battle of Seattle）」爆發之際，全球各地反抗社群的廣大網絡已臻成熟。這個新的網絡有著許多現成可用的分析與社交工具，質疑著媒體的攏絡力量，預備好要彌合政治與意識形態的差異，以便追擊共同的資本主義敵人，同時也意識到層級動員的問題。介於西雅圖戰役與二○○一年發生九一一紐約世貿大樓攻擊事件的這兩年間，行動主義者迅速成長成一個全球性的政治反抗社群。從一九九九年於西雅圖舉行的國際貿易組織大會，到二〇〇〇年在達沃斯的世界經濟論壇（World Economic Forum），以及布拉格的國際貨幣基金組織（International Monetary Fund）的抗議，再到二○○一年於魁北克市舉行的美洲高峰會（Summit of the Americas）、瑞典哥德堡（Gothenburg）的歐盟高峰會，以及八大工業國高峰會抗議活動（G8 Protests）期間於熱那亞（Genoa）的街頭流血衝突，社會與文化行動主義運動變得日益相連。老實說，我們很難理解這些運動是以多快的速度蔓延全球。

美學干預行動、文化反堵（Culture Jamming），以及許多新情境主義（neo-Situationist

戰術媒介手法，都是這段時期的特點。對空間的介入，通常始於戰略性的暫時侵入，逐漸演變成無處不在。其中包括：比利牧師（Reverend Billy）在迪士尼商店和星巴克邊遠分店斥責了仕紳化（gentrification）景象；「監視器玩家（Surveillance Camera Players）」導覽了紐約市和其他城市的監視攝影器；「反資本主義嘉年華（Carnival Against Capitalism）」製造了自發性無政府主義舞趴；「粉紅舞團（Pink Bloque，受暴女啟發的藝術團體，回應黑群〔Black Block〕所體現的戰鬥美學」在抗議時會分派女性主義文學，以及編跳舞蹈動作；「老虎樂團（Le Tigre）」懇求聽眾不要上網而是走上街頭。在大型集體主義活動中，到處都是密密麻麻的反企業塗鴉的景觀。干預行動與戰術媒介成為了全球抗議運動的視覺語言，產生出令人著迷的加乘效果。

西雅圖戰役之前，許多藝術家與行動主義者都哀嘆著傳統行動主義的時代已告終結。他們認為由於街頭抗議沒有效應，因而是到了思考一個全新模式的時候了。然後卻在突然間，西雅圖到處可見催淚瓦斯，眾多街頭行動主義在世界各地再度爆發。「獨立媒體（Indymedia）」利用網際網路製造出另類現場報導。無政府主義者生產出了組織動員模式，與抗議者的多樣性和提出的想法發生共鳴。麥可・哈德（Michael Hardt）與安東尼奧・納格利（Antonio Negri）合著的《帝國（Empire）》一書，進一步成為運動的核心文本，給予其

第一章　文化生產創造的世界
Cultural Production Makes a World

新的哲學與美學論據，讓人體會到一種深切的可能性。當時可說是一個樂觀且充滿活力的時刻。

抗議、無政府主義者，以及藝術—行動主義實踐，一起匯集出令人振奮的新方式。戰術媒介的實踐者，如「應用自主學院（Institute for Applied Autonomy）」、娜塔莉‧傑瑞米詹科（Natalie Jeremijenko）、「我偷（Yomango）」、以及「註冊商標（RTMark）」，都製作了可供抗議用的應用程式和網路計畫。機器人噴漆出所需的任何標語。「布希的千萬富豪（Billionaires for Bush，這是行動主義者扮演企業執行長為布希發聲抗議的大型團體）」等諷刺性干預主義者，則是玩弄著抗議的行銷活動。《廣告剋星（Adbusters）》雜誌迅速竄入了大眾的想像，廣告牌的操弄也成為了後情境主義（post-Situationist）的大眾美學象徵。隨著反全球化抗議活動躍上全球舞台，干預行動也加速發生。

然而，這一切隨後卻戛然而止。

歷史學家可能會感到驚訝，那就是小布希（George W. Bush）擔任總統的任內，美國經歷了歷史上一段政治壓抑最嚴重的年歲，行動主義以可見的速度逐步萎縮，抗議運動也失去了參與的人群。這個衰退情況並非只是美國公民的冷漠所造成的結果，其主要的原因，是對於選舉政治的幻滅，以及後來對於公民自由的正面攻擊。

在二〇〇〇年的時候，許多改革派人士支持的是綠黨（Green Party）候選人拉爾夫·納德（Ralph Nader），卻眼睜睜看著小布希以極小的差距，攫取了佛羅里達州的選舉。九一一攻擊事件之後，情況更是每況愈下。突然間，打破窗戶竟然直接等同於恐怖主義：根據美國俄勒岡州的《反恐法》，「地球優先（Earth First）」行動主義者最後落得被起訴的下場，而且無政府主義者在邁阿密的街頭被警察毆打。當中間派的民主黨人再度投入選舉政治時，極大部分的激進左派人士，利用了從「獨立媒體」學來的工具和其他線上行動主義，企圖在選舉領導層級的切實轉型上產生有形影響。「前進組織（MoveOn.org）」採用改革的主張並精通線上募款，霍華德·迪恩（Howard Dean）在黨內初選嘗試利用了這個策略卻以失敗收場，而這個策略後來在二〇〇八年順利納入了歐巴馬（Obama）的總統競選活動。即使新的線上行動主義者聯盟接受了選舉政治帶來的妥協，但開始大聲疾呼改革議題。（這類組織另一個成功案例是「改變組織〔Change.org〕」）。

大多數的文化生產者也發生了同樣的情況——甚至包括了在邊緣的那些人，他們不久後都加入了資訊經濟：最雜亂、最堅定的 DIY 樂團們，現在也都在 MySpace 和其他的網路平台推廣自己的作品。

第一章　文化生產創造的世界
Cultural Production Makes a World

這也是潮人時代的開端。但完全不同於七〇年代和八〇年代的潮人次文化，新都會的潮人是善變且大多不關心政治的一群人，他們受到吸引而遷移到日漸仕紳化的街區，像是洛杉磯的銀湖區（Silver Lake）、芝加哥的威克公園區（Wicker Park）、紐約的威廉斯堡區（Williamsburg），以及舊金山的教會區（Mission）。現今的潮人是有著獨特時尚意識而追求時髦的人，不願意跟任何單一文化運動綁在一塊。確實如此，到了二十一世紀的頭十年結束之際，在潮人攻占了大都會地區之後，全美各地現在都可以見到他們。在網際網路的推波助瀾之下，文化微觀經濟的遞嬗如此快速，以至於潮人幾乎就是是瀏覽文化商品的領航員。潮人主義（Hipsterism）幾乎與先前的所有文化運動都不同，這是一個沒有人宣稱自己是成員的運動──若說要有什麼區別的話，就是這是個籠統的稱呼，指的是一種文化境況，而不是自我規定的認同。

在這段期間，美國的藝術與行動主義的傾向：尊崇大眾媒體，以及轉向在地化的草根組織動員。藝術與行動主義的社群具有兩個獨特的傾向：尊崇大眾媒體，以及轉向在地化的草根組織動員。藝術與行動主義的創意與生產性結合，先前界定了反全球化運動，現在則已經瓦解──部分原因是在於他們採行的抗議形式已經廣泛流行之故。隨著全球抗議運動的快速解散，干預主義的噱頭開始與快速發展的反布希媒體畫上等號。美國脫口秀主持人史蒂芬·柯伯爾（Stephen Colbert）和喬恩·史都華（Jon

Stewart）仿效了《洋蔥報（The Onion）》，因而恢復了喜劇形式的活力，而這多半都要感謝揭發醜聞的麥可・摩爾（Michael Moore）精彩的諷刺紀錄片所建立的樣板。挑釁的諷刺作品所訴諸的對象，不再只是疏遠的左派小型社群，反而成為了突然興起的一波反小布希的民粹主義浪潮的範本。如政治挑釁的雙人惡搞團體「沒問題先生（Yes Men）」，似乎在舊時的藝術行動主義與新的主流喜劇之間找到折衷方法，把他們對政治干預的搞笑行動——世界組織的冒牌貨，搬上大銀幕。

就在小布希的第二任總統任期間，整體的行動主義社群又出現了某個變化，而容我引述 G8 抗議活動小冊子的說法，那就是逐漸化暗為明。許多藝術行動主義者把自己的志業從邊陲移至中心——不論那意謂的是電視、廣播、電影，或是選舉政治與政策。

不過，雖然這個提高能見度的走向，可見於許多藝術行動主義團體，但許多其他志業的人，採取的是對各個層面的權力進行更嚴格的分析，並從基層運作。這些行動在實踐的人，採取的是對各個層面的權力進行更嚴格的分析，並從基層運作。這些行動主義者聚焦於仕紳化、監獄產業複合體、以及移民等政治現實。面對民主機制的腐蝕與益加關心仕紳化的問題，及其與藝術、行動主義的關聯，藝術行動主義者因而向地方回歸。

與此同時，彰顯暴女和生活方式無政府主義（Lifestyle Anarchism）的 DIY 精神，

則融合了可能稱為潮人環境的革新優勢。當工匠、編織工與部落客親手掌握了生產手段，獨立精神就此起飛。人人都是擁有共享的DIY知識技能的文化生產者。永續性運動崛起——儘管這還不是國家優先事項：回收與重複使用成為一種進步生活方式的能指。食物政治變成了更難以捉摸但無所不在的動員原則，全國各個仕紳化街區紛紛出現了新社區花園、社區支持型農業（CSAs）、有機食物市場和另類餐廳。

當潮人呈現出更具革新的特點，一種依據「城市權（Right to the City）」所組織的新政治運動也同時興起，且比先前的運動更具針對性。在日漸都市化的國家，這個運動深入挖掘了激起全國憤怒的土地戰爭。因對政治的空泛而感到沮喪，同時極欲在特定鄰里間打下反抗的基礎，主張「城市權」的團體便是融合了無殼蝸牛和反仕紳化兩派的行動主義者。

整體來說，面對日漸私有化的公共領域，以及全球抗議運動的消退情況，藝術與行動主義所聚集的活力也已潰散。可是隨著這種侵蝕，我們同時也對權力和資本究竟是如何在文化層面運作，具有了更廣泛的認知。我們把歷史快速拉到緊隨「阿拉伯之春（Arab Spring）」之後出現的「占領華爾街」運動，就可以瞥見這些特定狀況所激起的一種新興的政治形式。諸如空間占領、非層級動員方法，以及反品牌的專精運動，這些不斷演

化的新策略都在近年來快速躍上了世界舞台。

不過，大部分的經濟和政治狀況並沒有改變。空間、文化和時間的日漸私有化，表明了一個強大的新系統，這是藝術家和行動主義者必須要因應面對、並在其中工作的系統。文化生產的增長使得文化成就與資本成果密不可分，但是對於媒介行動主義與社會參與式藝術的文化生產，我們為了理清其後果所付出的努力，能夠允許更有效用（且更打動人心）的行動主義。研究那些試圖爬梳社會與文化資本的基本狀況，以及空間私有化的藝術與行動主義計畫，便是鎖定了一個有效的視角，藉此檢視當代行動的模式。

的確，闡述在今日什麼才算是真正的反抗或行動主義，就是我們的關鍵性任務。

第一章　文化生產創造的世界
Cultural Production Makes a World

偏執妄想年代的
道德說教與曖昧不明

The Didactic
and the Ambiguous
in the Paranoiac Age

二〇〇九年，藝術家傑瑞米・戴勒（Jeremy Deller）把一部分的伊拉克戰爭帶到了美國。就在兩年之前，三十八人死於一次炸彈攻擊之中，炸彈炸毀巴格達（Baghdad）穆泰納比街（Al-Mutanabbi Street）旁一處很受歡迎的市場，這裡是城裡書商和小餐館林立的著名區域。那一場攻擊也造成了另外一種傷亡：一輛炸毀的汽車車體彈至三英尺高，車門被壓扁而使得邊緣呈銳利鋸齒狀，玻璃碎裂、窗框內空空蕩蕩，讓人瞥見了已經腐蝕的車子內部。幾乎認不出來這曾經是一輛計程車，它看起來就像是一堆扭曲的廢鐵。那輛車在戴勒的理解中是一個實體痕跡，是帶到美國讓美國人觀察的一具受創軀體。

戴勒載著那輛車，從紐約市順著十號州際公路（I-10）開往洛杉磯，並且沿途與美國人對話。以《就是這樣：開講伊拉克（It Is What It Is：Conversations About Iraq）》之名展出，那輛汽車陳列在市鎮廣場和大學校園，挑起了好奇心，也招來質疑。車子躺放在拖車後方，就像是擔架上的一具屍體，毀壞的車身是發自肺腑的證明，那就是在世界的另一頭確實有一場戰爭正在上演。這件作品也是某種引誘：美國充斥著對戰爭的許多想法，卻幾乎沒有歷經戰火遺留下的有形證據，這個作品正是對這樣的國家提出一個煽動、無法逃避的挑釁。當好奇的人們靠近時，他們會發現陪同自己觀看的是參與過美國伊拉克戰爭的退伍軍人強納森・哈維（Jonathan Harvey），以及健談的伊拉克難民藝術

家伊珊‧帕夏（Esam Pasha）。

我跟著戴勒、帕夏和哈維一起進行了這場跨越全國的藝術計畫之旅。哈維和帕夏幾乎整天都在跟前來接觸自己的人談話：關於伊斯蘭教的歷史、巴格達伊拉克國家博物館的劫掠、薩德爾城（Sadr City）的軍事交火、歸鄉退伍軍人的創傷、伊拉克戰爭與越戰的相似之處、伊拉克與伊朗的關係，有關庫德族（Kurds）、什葉派（Shias）和遜尼派（Sunnis）教徒之間的關係變化、巴格達的地下藝術界、薩達姆（Saddam）統治下的生活、反恐戰爭、關於「叛亂分子」這個名詞的政治、歐巴馬的承諾、阿富汗的戰爭、以及石油產業的未來等等不勝枚舉的議題。對話內容極為豐富，而這也正是戴勒的期望，經由兩位專家讓公眾能夠擁有一場經驗性、而非僅只是說教式的邂逅──觀者可以表達自己的看法，向對戰爭所知甚多的人詢問問題。

這個計畫是開放性的，且對話有各種的可能。退伍軍人會謹慎地繞著作品觀看，想要嗅出其中的政治意涵。這個計畫是個政治運動，抑或是某種行銷策略？一般來說，約莫過了一個小時後，他們就會走向哈維開始問些問題，最後會待了一整天，傾訴內心悲傷的故事。軍人的妻子和雙親會說起自己的孩子。伊拉克人、阿拉伯人、以及黑人穆斯林會談起自己的恐懼，害怕反恐戰爭期間所出現的對伊斯蘭教日益嚴重的偏執。在整個

過程中，帕夏和哈維都極具說服力。哈維會關切地聆聽年輕退伍軍人訴說著自己的故事，關於路邊炸彈、基爾庫克（Kirkut）的戰鬥，以及歸鄉後的抑鬱症發作。帕夏則是小心地解釋在極權統治下成長，以及被好戰的占領武力所「解放」的困難。他會一派輕鬆地掩飾自己過人的博學多聞，娓娓道來伊拉克的複雜文化生活；整個國家氣氛在美軍入侵後的轉變；制裁帶來的影響；以及他的家族與伊拉克政府交手的歷史。結果證明了，我們拜訪過的每個市鎮廣場的美國人（我們真的見了許多人呢），都與一場遠方的戰事有著強烈的關係。至於跟戰爭毫無家族或個人關聯的那些人，也都興致勃勃地聆聽那些歷經其中的人們的故事。

我參與的只有公路之旅的部分，但是這個計畫其實也是美國三個藝術館的駐館計畫，分別是洛杉磯的漢默博物館（Hammer Museum）、芝加哥的當代藝術博物館（Museum of Contemporary Art）以及紐約的新當代藝術博物館（The New Museum of Contemporary Art）。在新當代藝術博物館時，戴勒找來了親身經歷過戰爭的人，包括了新聞通訊記者（克里斯丁·帕倫蒂〔Christian Parenti〕）、巴格達的伊拉克國家博物館館長（唐尼·喬治·尤克哈納〔Donny George Youkhanna〕）、醫師（薩蘭·伊拉奇〔Salam Al-Iraqi〕）、退伍軍人、學者和行動主義者。每天都會有不同的專家在藝術館現場，參

訪者可與他們一起在沙發上坐著聊聊。

這個獨特的藝術作品不是繪畫、雕塑、表演或錄像——而是由觀眾與一群專家之間的對話所組成。在我們上路之前，戴勒說道：「我從一個做出東西的藝術家，變成了讓事情發生的藝術家。」這個計畫或許看來直截了當，可在媒體上的公眾反應卻顯得模糊不清。戴勒所得到的批評是，這個計畫缺少了明確的政治立場，借用一個討人厭的政治用語來說這個計畫是「無黨無派」，但他卻認為這個事實正是計畫的優點：意味著這個計畫創造了一個更開放的場域，讓人可暢所欲言。這是個挑釁，也是個邀請。不過，不選邊站並不代表這個個計畫是中立的——戴勒只是壓抑了複製既有的政治對話的衝動，轉而關注對話的生產。為了有產生對話的可能，那就需要塑造一個容納各種經驗的空間。當我們橫越全國的時候，我發現這種開放性對年輕退伍軍人特別具有吸引力——而不只是對於那些本來就持反戰立場的人士。

另一方面，許多藝評家卻認為，即使與計畫的專家對話是饒富趣味的事情，但是這個計畫欠缺藝術的基底。實在是太過直白了，以至於不過就是一個精心製作的教育計畫。

肯·強森（Ken Johnson）為《紐約時報（The New York Times）》寫了一篇具代表性的藝評：

　　　　　　　　第二章　偏執妄想年代的道德說教與曖昧不明
The Didactic and the Ambiguous in the Paranoiac Age

戴勒先生正在進行的計畫，或許有助療癒這個國家的創傷後壓力。可是這算是藝術嗎？你可稱之為關係美學的習作，也就是把社會互動作為媒介，視社交性為目標的一種觀念藝術運動。除此之外，我們無法就藝術方面來對其做出任何批判或評價的判斷⋯⋯戴勒先生的計畫並非一無可取，它在做好事和提高意識的潛力是很大的。

就算這不是藝術，那也不是什麼壞事。誠如作品名稱《就是這樣：開講伊拉克》，就是這樣，這件作品就是一個教育計畫。把它稱為藝術，就是妄稱它是別的東西。

我們在此看到了許多社會參與式藝術計畫在根本上的典型悖論。儘管肯·強森指出了這個計畫能夠成就無數好事，包括為受創的國家進行大眾治療，但他認為這件作品可能不能算是藝術，而「那也不是什麼壞事」。當然，這是個不怎麼讓人信服的附帶條款，儘管保留了這件作品作為藝術的願景，但讓人懷疑其誠意。雖然關係美學或許可以作為面對這件作品的一個有用的評價方法，但該藝評清楚表明，那不是強森會採行的方法。

在某個方面，戴勒的實驗作品似乎讓強森感到欣喜，可是也難倒了這位藝評家，使他無從判斷它究竟是什麼。這件作品或許是個療方，但是大概不能稱之為藝術。

對許多行動主義者來說，這個計畫也不能算是行動主義——實在是過於模糊和隱晦。面對悲慘的政治現實，挑起有關戰爭的對話似乎是種安逸的奢侈。戴勒已經盡可能

觀看權力的方式

64

做好心理準備，要面對來自共和黨支持者的敵意反應，可是最惡意的討論卻都來自反戰行動主義者，這是因為他們覺得我們在市鎮廣場的討論，只會讓參與者處於一種任意自滿的狀態——這可能是個讓人好好消磨一個午後時光的計畫，但卻無法激起任何行動。

誠如一位華盛頓特區的伊拉克政治說客所言：「這就好像是走在卡崔娜颶風（Hurricane Katrina）過後的紐奧良街頭。街上可以看到屍體。而你卻帶著一個計畫到訪，要來討論卡津（Cajun）料理的優點。」對行動主義者來說，開放式的討論讓人感到便宜行事，而且遠離了這個迫在眉梢必須採取行動的當下。

所以，這個計畫既不是藝術，也不是行動主義。它是另一種東西。可是那種東西又是什麼呢？社會參與式藝術計畫就算沒有受到完全敵對的反應，也往往會面臨一種常見的否定：既不是藝術，也不是行動主義。由於無法歸屬於這兩種類別，遊走於道德說教和曖昧不明之間的作品，就被丟棄到批判的煉獄。

　　　　　　　　　　　第二章　偏執妄想年代的道德說教與曖昧不明
The Didactic and the Ambiguous in the Paranoiac Age

可辨性的光譜　　A Spectrum of Legibility

社會參與式藝術作品在什麼時候會顯得過於淺顯？而什麼時候又過於讓人困惑？

對於許多投身藝術的人來說，藝術作品必須維持足夠的晦澀，以便引發適度的沉思與臆測。困惑要比顯而易見的簡單風涼話受到更多讚許。給人開放詮釋空間的藝術作品，提供了免於被工具化——免於服膺於某種議題——的某種自由，且容許觀者擁有沉思和考量的經驗。然而，就行動主義而言，清晰易懂是應受讚揚的，令人信服的訊息可以傳達給廣大的觀眾，且可以作為一種武器。我所指涉這種動態的兩端，即所謂的曖昧不明和道德說教，而這兩者早已證實是不可調和的。

這個窘境已經困擾了政治藝術很長一段時間。在一九三〇年代，哲學家喬治・盧卡奇（George Lukács）曾經廣為人知地責難了表現主義的耽溺無度，宣稱這樣的非政治的逃避主義保有著法西斯主義的懷舊種子。恩斯特・布洛赫（Ernst Bloch）則提出反駁，主張表現主義事實是極為政治的⋯我們可以在表現主義中找到逃離史達林主義暴政的方法。

在馬克思主義美學批評的歷史中，我們可以發現理論家一直深受相同爭戰的折磨，一方面是他們對於實際革命的欲望，另一方面則是他們對於反抗所處時代的美學姿態（gestures）的鍾愛。阿多諾選擇的是高度現代主義（high modernism），讚揚的是叔本

華（Schopenhauer）所論的音樂——只有抗拒可以輕易闡釋的美學形式，才是對永垂不朽的資本的唯一適當回應。貝托爾特・布萊希特（Bertolt Brecht）則提出了一種逃離盧卡奇美學說教主義的劇場形式，企圖做出跳脫舞台、投入生活的一種劇場。階級壓迫的主題會觸及觀眾的深沉內心，如此一來就能夠鼓吹一種革命文化。通過這種方式，布萊希特尋求的不只是要直指世界的壓迫，更是要在觀者身上種下改變那種世界的種子。

只要是投身於社會參與式藝術的人，必然都很熟悉這個討論的分裂本質。對於以行動主義為主要關懷的一般觀眾來說，會認為深陷於美學語言的作品過於意義指涉、難以捉摸和無法接近而將之拒於門外；而對於藝術是其主要關懷的觀眾來說，遵照規範的藝術則顯得太過陳腔濫調、刻板乏味。就像戴勒在自己的作品《就是這樣：開講伊拉克》中的感受一樣，社會參與式藝術家可以輕易感受到自己的說教與詩意的結合，就落在行動主義與藝術社群的美學和政治關切之間的裂縫。這並非容易解開的結。

道德說教是顯而易見，曖昧不明是模糊不清。道德說教從清晰中有所斬獲，曖昧不明則是從含糊中得益。儘管有著所有二元對立的組成，大多數的姿態實際上都是落在兩端的中間地帶。大部分的社會參與式藝術家都會採用道德說教的技法，以便讓作品適度地清晰可辨，讓觀者能夠投入曖昧不明的層面，以便自行探索作品。歸類為道德說教

第二章　偏執妄想年代的道德說教與曖昧不明
The Didactic and the Ambiguous in the Paranoiac Age

的作品，可以是宣傳、紀錄片、現實主義、諷刺或烏托邦的作品，而它也能夠曖昧不明。

道德說教必須要有足夠的開放性來鼓勵沉思，但也要具有充分的可辨析性來傳授想法。類似的道理，曖昧不明的事物必須要誘導觀者投入作品，若是仰賴的是過度脫離日常經驗的美學語言，觀者可能就不會好奇且不會深入參與。當然，事實就是如此，比起討論曖昧不明的優點，討論道德說教的運用要簡單得多，尤其是因為在大量商品化的年代，實在不容易找到真正開放的姿態，使得想要經驗到曖昧不明，只有極少且特定的機會。

不過，每個人的道德說教和曖昧不明的經驗可能都不盡相同，且就整體來說，個人必須要退一步，從決定利害關係的廣大權力體系來思考這些利害關係。不管是道德說教，或者是曖昧不明，在各種不同的狀況下，兩者都可以提供某些東西。正因如此，關於道德說教和曖昧不明的爭戰，必然要從脈絡和觀眾的複雜領域來加以思考。

道德說教　The Didactic

「道德說教」絕對不是個受藝術歡迎的字眼。在藝術界這個欣賞鬆散隱喻、模糊意義、複雜性和概念性理念的奇特國度裡，「道德說教」是個終極的貶詞，會使得受到批

評和評論的工作室藝術家感到背脊發涼。就如同「平淡無奇」這個詞語，「道德說教」會被胡用來形容令人尷尬、天真和極度顯而易見的事物。這就使得「道德說教」不屬於藝術領域。

而這個簡略的看法——不管是對構成藝術領域的元素，或是對依舊被拒於其外的事物——控管了一個未定的疆界。關於到底是什麼構成了藝術作品這個問題，藝術史上始終存在著矛盾。本來就欠缺明確定義，但其社群成員又覺得自己對藝術的定義有著相當直覺的了解，繼續阻礙著那些忙於要使用藝術作為社會變革工具的藝術家。藝術社群是很難取悅的一群觀眾。道德說教和藝術之間的關係，因而蒙受極大的影響，兩者的鴻溝日漸加深：蹚入道德說教渾水的社會參與式藝術家，面對的是藝術社群的憤怒，因為這個社群視為至高無上的，就是曖昧美學的僵化準則。

就定義而言，道德說教意味著訓導教化的欲望。這通常會被簡化成一種概念，即作品可以為人所了解，也就是影像的生產及其尋求的觀者反應，是不會難以解讀的。當海報寫著「停戰」，我們會將它解讀為道德說教，這是因為海報想要鼓勵觀者一起反戰，這個欲望顯而易見。然而，解讀意向性（intentionality）的能力並不全然等同訓導的能力。

我們幾乎可以這麼說，在日常口語中，道德說教意指的是一種早已為人所知的教導形式。

第二章　偏執妄想年代的道德說教與曖昧不明
The Didactic and the Ambiguous in the Paranoiac Age

也就是說，訓導教化暗示的是一種重複且了無新意的溝通形式。為了提出主張，我們必須某個程度地接受，道德說教的一般使用及定義之間的這個細小差異。

道德說教可以意味許多事情，而一位說教式藝術家的意圖之可辨性是不穩定的——不同的人會以不同的觀點來解讀影像。對一位觀者顯而易見的東西，可能對另一個人就不是如此，而且想要衡量出什麼會對觀者有意義、會對觀者有所啟發，最後無異於只是進行某種受到啟發的臆測。可是這種臆測具有實質的含意。我們究竟要如何觸及他人？影像、言說和行動有什麼作用？視覺生產經過了數十年的增長，這使得整體文化的闡釋符碼已經有所進化。增強視覺素養能夠帶來對意向性的敏銳感受。

就讓我們以抽象表現主義（Abstract Expressionism）的悖論來考量，而這肯定不會是討論道德說教時會讓人第一個想到的類型。抽象表現主義藝術家的抽象繪畫，是出於一種想要變得更真實的欲望而創作出來的。受紐約理論家克萊門特・格林伯格（Clement Greenberg）辯護的抽象表現主義藝術家，拒絕所有的再現形式：他們表明再現性繪畫（representational painting）是幻覺的，其真實或顯而易見的程度不過就像一場魔術秀一般。傑克森・波洛克（Jackson Pollock）、馬克・羅斯科（Mark Rothko）、克萊福德・斯蒂爾（Clyfford Still）和巴尼特・紐曼（Barnett Newman）等藝術家，他們認為自己的

創作是對布爾喬亞美學價值的拒斥，並轉而擁立畫出事物原貌的一種全新的非再現性美學。支持自己的美學而拒斥布爾喬亞美學，這當然是前衛藝術傳統的要點：二十年之後的極簡主義（Minimalism），藝術家理察・塞拉（Richard Serra）、唐納德・賈德（Donald Judd）和丹・佛拉文（Dan Flavin）也是以相同的方式來創作。極簡主義同樣得利於從美學上拒斥布爾喬亞美學。

相當奇怪的是，和抽象表現主義同一時代的評論，卻為此類作品貼上了極端說教的標籤。這些作品明顯直白，看到什麼就是什麼。有著一條黃色條紋的紅色繪畫，就是一幅有著黃色條紋的紅色繪畫，僅此而已。甚至就藝術史的方面來說，抽象表現主義並未標示出對布爾喬亞藝術的告別，反而在美式精神中這個藝術運動體現的是一種新的狀態：倘若看到什麼就是什麼。那麼許多人看到的是，假裝有品味的富人站在小孩可能也畫得出來的東西之前。

這就是說，某個人對於道德說教的看法，可能對他人來說反而是種困惑狀態。當我在麻薩諸塞州當代藝術博物館工作時，我請哈佛大學一門課的學生到館，針對我策畫的《成為動物（Becoming Animal）》展覽進行觀眾研究。該展探索了人類和動物之間的孔隙空間。在此簡述他們的結論，他們發現對藝術知道越多的觀眾，他們與藝術之間的闡

　第二章　偏執妄想年代的道德說教與曖昧不明
The Didactic and the Ambiguous in the Paranoiac Age

釋性連結就會越少。知道藝術的人會專注在細微的美學手法，而不知道的人則會以各種個人經驗指涉，大膽地闡釋作品可能具有的意義。我們可以主張，這個研究提醒了我們，對藝術越了解的人可能從藝術作品得到的就越少，可是這個主張可能過於誇大其實。我們從中學到的較為重要的課題，不過就是相較於一般觀者而言，對藝術越了解的人是以明顯不同的方式來接近藝術。當藝術家想要觸及廣大的觀眾時，這個課題就變得益加重要，這是因為他們必須考慮到，介於他們（以及藝術創作者和藝評家的社群）對於藝術姿態的了解，與對於一般觀眾的了解之間的鴻溝。

但請不要完全淡化道德說教的經驗，畢竟它有時與說教的訊息本身一樣直截了當。我最近造訪一家無政府主義書店，到藝術書區去看人們會想從中找到什麼。有關塗鴉、《廣告剋星》、廣告牌操弄、艾莫里·道格拉斯（Emory Douglas）的黑豹黨海報，以及反戰海報運動等等，這些主題書籍都是可購買的選項。書店牆面裝飾著奇妙的「慶祝人民歷史（Celebrate People's History）」系列海報，凸顯的是已經失落的激進領袖分子的事蹟，如弗瑞德·漢普頓（Fred Hampton）、艾瑪·高德曼（Emma Goldman）、小大角戰役（Little Bighorn）、「靠牆站好，混蛋！（Up Against the Wall Motherfucker）」，以及許多一般人不知道的人物和歷史事件。儘管這一切依舊相當重要，我卻不禁感到書店

裡並沒有空間來多容納一些非說教式藝術。書店沒有當代藝術的書籍，每個美學計畫都一定要有個理由。每個視覺能指要不是來自街頭，再不然就是來自某個運動。曖昧、詩意和荒謬的姿態——只要是無法與行動主義直接相關——就是不會受邀入內。

曖昧不明　The Ambiguous

藝術家會渴望曖昧不明是可以理解的。可以含糊不清的這種權利帶來極大的自由：身處於總是想從我們身上拿走些什麼的世界，做出沒有人搞得懂的東西，這難道不吸引人嗎？追求曖昧不明，難道本質上不就是在追求個人自由？任何政治或社會參與式藝術的相關討論，首先一定要承認這種存在於許多藝術家內心的本能反應，且要予以尊重。懷抱不功利的夢想——這是勇敢和振奮人心的野心，不應該將之粉碎。

話雖如此，要切入道德說教和曖昧不明之間的緊張狀態，需要敏感地意識到這兩個方式的個別價值，了解到曖昧不明是每個人都懷有的令人費解的夢想。

藝術通常是脫離基本常理之計畫的避風港，這樣的計畫蓄意要顯得不理性、令人困惑、模糊不清、不直白，或開放、詩意和荒謬。對藝術家本身，擁抱晦澀通常是種解放，

第二章　偏執妄想年代的道德說教與曖昧不明
The Didactic and the Ambiguous in the Paranoiac Age

但對於許多關注政治變革的觀者來說，這些荒謬的噱頭可比擬為在國王面前要雜耍的一整屋的弄臣——這種怪誕很容易就被貶為是無聊的統治階級的娛樂。這種反動性的懷疑傾向，造成當代藝術的荒誕特質被排除在許多政治行動主義者的分析視角之外。然而，這樣的創作往往貢獻良多。

以《蒙特洛國際機場（International Airport Montello）》（二〇〇六）為例，藝術團體 eteam 在這個計畫裡，於美國內華達州（Nevada）蒙特洛組織一個小社群，安排了一架飛機臨時滯留在當地的一座廢棄機場。就像是散布於美國西南部的許多小鎮一樣，該小鎮的經濟崩盤，即將成為一座鬼城。那座廢棄機場是蒙特洛少數僅存的基礎設施之一，後來就真的只是聚集了風滾草，以及偶爾被風吹來的塑膠袋。藝術雙人組 eteam 來到了小鎮，試圖團結當地社群來成就一個荒誕的目標：為了一架飛機而短暫地開啟機場。

eteam 先在蒙特洛做了一些奇特的嘗試，隨後才進行機場計畫。他們訪談了許多居民，請他們談談蒙特洛不同於其他地方之處，發現這個小鎮有個很大的特點，就是鎮民都沒有過塞車的經驗，為了擾亂這種自然秩序，eteam 號召了蒙特洛居民，大家一起駕著自己的車開往鎮上的主要路口，如此一來，或許是小鎮有史以來第一次，當地居民享受到了塞車的獨特愉悅。這個怪異的行動使得 eteam 受到該地區部分居民的喜愛，但

是也讓有些人對他們更反感。他們做完小鎮的交通實驗之後，又請合作過的當地人一起進行更具野心的策劃。eteam 受到紐約藝術組織「普及藝術（Art in General）」的協助，獲得一筆獎助金，可以資助一架飛機飛到蒙特洛並待上半天，讓蒙特洛及其居民嚐到另一個久違的愉悅果實：飛機臨時滯留（以及一座運作的機場）。有些居民擔任了行李搬運員的工作，一些人負責飛航管制塔台，還有一些人則是機場保全，或者是掌管酒吧。總而言之，《蒙特洛國際機場》呈現出一場表演性的製作，是《空前絕後滿天飛（Airplane!）》與《NG 一籮筐（Waiting for Guffman）》的混合之作。

而這個計畫究竟帶來什麼政治成果呢？這個計畫激起了小鎮的想像力，eteam 促使了當地社群膽敢做出一種荒誕主義社會行動。運用荒誕催生出一場幾乎肯定會落在道德說教範疇之外的在地實驗，這樣的作品在社會參與式藝術的領域又具有怎樣的位置呢？這類作品的社會意義通常會被嗤之以鼻，但是它之所以值得考量，並不是因為作品耐人尋味，而是在於有時可以有效地激發人們的想像力。

行動主義者通常會說「成為你想在世上看到的改變（be the change you wish to see in the world）」這樣的話，而某些藝術肯定能夠落實這種效果——儘管使用這句話的方式，不見得符合行動主義者的意圖。eteam 冒險進入沙漠，營造出由很多人一同扮演的

　　　　　　第二章　偏執妄想年代的道德說教與曖昧不明
The Didactic and the Ambiguous in the Paranoiac Age

夢想，這齣戲是關於地平線邊緣的生活。這個作品強而有力地影響和啟動了人們的想像力，原因在於其釋放了一種自由感，不只是對於未來，更是在當下的此時此刻。

另一個例子是維也納團體「明膠（Gelitin）」所做的類似作品。他們在挑釁命名為《挖屍（Dig Cunt）》（二〇〇七）的作品中，就只是每天在紐約康尼島（Coney Island）沙灘上，挖一個洞後再把洞回填，就這樣做了一個星期。這真的是場薛西弗斯般的冒險：四個衣著暴露的奧地利人在沙灘上抽菸和歡笑，鎮日做著之後會復原的事情。換句話說，這是一個讓人摸不著頭緒的計畫。然而，整個事件期間，人們會跑來問「明膠」團隊到底是在做什麼？等到聽到的答案是「挖一個洞後，再把洞填回去」，如此瘋癲的姿態往往引發了旁人的興趣。這有什麼意義嗎？

《蒙特洛國際機場》和《挖屍》是受到達達主義啟發的兩個荒誕計畫，都沒有過於公然地討論政治（儘管四個奧地利的古怪男孩使用了「屍」這個字眼，這可視為一種政治挑釁）。兩個計畫也都不想要矯正社會弊端。不過，這種非政治的立場雖然使得它們處於政治藝術的對話之外，但它們在公共空間操弄著曖昧不明卻有著政治含意。

荒誕、惡劣、好奇、滑稽、瘋癲和憂鬱到底有什麼政治用途？在《在一號角落彈撞（Bouncing in the Corner No.1）》（一九六八）的表演中，藝術家布魯斯・瑙曼（Bruce

Nauman）就只是一直不斷地在一處牆角彈撞，那到底有什麼政治用途？《試著記憶賈姬的圓盒帽的顏色（十組）（Trying to Remember the Color of Jackie Kennedy's Pillbox Hat〔in 10 parts〕）》（一九三三）是史賓賽·芬奇（Spencer Finch）的粉紅畫作系列，這位藝術家試著透過回憶來重現賈桂琳·歐納西斯（Jacqueline Onassis）的粉紅圓盒帽的正確顏色，這到底有什麼政治含義？在《偷美（Stealing Beauty）》（二○○七），蓋·班納（Guy Ben-Ner）在 IKEA 的展示場執導了一齣家庭肥皂劇，到底我們可從中獲得什麼？這些計畫全都沉思探索了我們周遭的世界，可是依舊不會被納入政治性評量指標之內。即使我們理所當然地認為一切藝術都是政治的，但對此類荒誕作品的典型反應，往往都是它們過於安於現狀。對一個致力於清晰、效能與效用的社群來說，曖昧文化現象的模糊難辨提出了一個巨大難題。（另一方面，我們經常發現到，專業藝評家會讚揚這類作品是政治的最高形式，而對於比較強調實用性的作品，諸如抗議海報或旨在幫助遊民的藝術，他們卻安然地將之排除在自己的評論範疇之外。）

就定義而言，曖昧的姿態抗拒了單一的闡釋，且具有同時展開的多重含意，而含意間的歧異，建構了可闡釋性（interpretability）的複雜網絡。詩的動能並非來自於意義的清晰，而是藉助於意義的各種可能，才能夠生成對其更穩健、且有時相互衝突的闡釋。

第二章　偏執妄想年代的道德說教與曖昧不明
The Didactic and the Ambiguous in the Paranoiac Age

曖昧不明的封閉（但某個程度上相當不同）定義，就是所謂無法言喻的特質。與其提出眾多解釋，這種曖昧形式則是什麼也不提供。就這兩種定義，我猜想會挑起最大程度的爭辯的，應該是無法言喻的姿態。這個姿態是個闡釋黑洞，無聲無息地把政治的毒辣吸進它挑釁且理直氣壯的深淵。

這些全然曖昧不明的計畫，不僅與當前關注的政治議題毫無連結，事實上還可能抗拒任何倫理規範。我們要如何面對呢？

以《蒐藏櫃（Cabinet）》為例，這份雜誌的命名是源自於「珍奇櫃」（Cabinet of Curiosities），每期只探索一個簡單的主題，如骨頭、火、童年、雙身、陰影、水果和虛構國家等等。在每一期刊物中，風趣且雄辯的作家會針對選定主題的某個晦澀要素，來加以回應，比方說，研究虛構的亞特蘭蒂姆帝國（Atlantium）、家蠅如何以萬花筒來看世界、珊瑚礁的消失，或者是安慰劑的歷史。《蒐藏櫃》的頁面透露了對歷史的愛好——不怕批評地直言無諱、晦澀且顯然無意義的歷史。文章都相當超然，且雜誌並無意激起或產生絲毫的緊迫感。反正就是怪異地安逸，就是為了思考而思考，關於日常生活的古怪細節。

藝術中有許多抗拒簡單定義的極妙實驗。為了就是追求找尋在直白語言框架外的表達形式，許多藝術家發現自己投入了閃躲規範的作品形式。請想一想巴西藝術家黎吉亞‧克拉克和黑利歐‧奧迪西卡的作品，他們倆人在一九六○年代以線、形狀和身體，創造出了古怪的社會參與式儀式。儘管克拉克和奧迪西卡的表演是奠基於心理分析，而且蓄意回應當時的巴西政府，但表演內容卻包括從一個人的嘴巴拉出一條線到下方俯臥著的參與者身上，以及穿著繪畫又跳著森巴舞等等，可說是無所不包。想一想威瑪時代德國（Weimar Germany）的伏爾泰酒館，將音詩（sound poetry）融合了荒誕主義表演的瘋癲歌舞秀。另外，也想一想日本二戰戰後的具體派（Gutai）運動，藝術家用身體猛撞、重擊和撞破物體來製造出物件。這些二十世紀早期和中期的探索，不只是與感性澈底決裂，而且是以公開拒絕的語言作為一種極端的政治工具。

這些例子無疑是比較知名的一些前衛藝術嘗試。它們之所以成功，不僅是因為曖昧不明，更是因為創造出了空間來讓人們領會其冒險的開放本質，也就是說，這些行動往往發生於資本主義直接剝削的領土之外。這些作品都是混雜的文化形式，是源自於想要創造新事物的一種集體欲望，亦是孕生於深沉曖昧的空間。這些表演和事件不僅讓每個參與者得以產生出新的文化形式，更可以讓他們參與自身的生產。當然，這樣的時刻並

　第二章　偏執妄想年代的道德說教與曖昧不明
The Didactic and the Ambiguous in the Paranoiac Age

不是發生於藝廊或博物館，也不是發生在電視上或大眾廣播節目裡。它們是在明顯的控制和資本的邏輯之外所進行完成。

明確世界中的曖昧不明　The Ambiguous in an Unambiguous World

在過去六十年的奇觀期間，意義的形式以狂亂的速度被大量炮製和消費。結果就是對於影像的組成以及影像的意圖，我們與這樣的問題出現了一種複雜焦慮的關係。廣告不只是向我們販賣產品──更形塑了我們對於意義應該如何生產的期望。億萬金錢都花在控制性的視覺策略上，資本主義文化生產因此促使了人們陷於深層的視覺偏執的困境之中。今日的美國，一般民眾平均每天會看到近五千則廣告（相較於一九七〇年代只有約五百則），我們不得不同情這種偏執的情況：這個世界讓我們害怕，因為它想要某種東西──且是不斷地強力索求。對於當前的視覺懷疑氛圍，紀實影像或明確文本必須為其負責。當我們不信任道德說教時，我們也不信任曖昧不明，這是因為**我們的文化就是不信任任何東西**。唯一的事實就是對真相所抱持的共通懷疑。

正因如此，曖昧不明藉由缺乏清楚意圖而取得政治預視。某種程度上，主導的手段——目的取向（means-ends）的資本主義視覺文化，已經汙染了所有的直接意義。不管是關於米勒淡啤酒（Miller Lite）、浸禮宗（Baptist church）或警察的粗暴行為，每一個言說行為最終都是企圖想要某人去做某件事，也就是行動的號召。這是所謂的情感的生產，而且情感發揮了極大作用使我們懷疑所有的姿態。情況確實如此，所有溝通的意圖都逐漸變得可以相互替換，難以分辨。

在許多情況下，曖昧姿態可以作為個體自行生產的地點，也可以作為讓人逃離日漸升高的控制性視覺素材戰爭的方式。對真正的開放性意義的想望，以及隨之而來的一切脆弱與困窘的事物，因而可解讀為是對操弄視覺環境與社會環境的一種回應。

異化、權力、操弄　　Alienation, Power, Manipulation

在奇觀的境況之下，曖昧不明可以激出恐懼的文化泉源。就拿我聽過的故事為例，有個公共藝術組織想要裝置藝術家菲利克斯・岡薩雷斯——托雷斯（Félix González-Torres）創作的一個動人廣告牌，上頭描繪了兩個枕頭，但是只看得到頭部的壓痕。這

第二章　偏執妄想年代的道德說教與曖昧不明
The Didactic and the Ambiguous in the Paranoiac Age

個公共藝術作品不只是為了紀念托雷斯死於愛滋病的愛人，也要獻給所有因愛人病而逝世的戀人。但是該組織就是說服不了要安置廣告牌的小鎮居民，原因並不是像人們所想像的是因為討論愛滋病會引起爭議，而是因為這個廣告牌讓人一頭霧水。到底重點是什麼？為什麼要浪費一個廣告牌來呈現有壓痕的枕頭？鎮民實在是不明白，廣告牌也因而沒有豎立起來。沒過多久，就在同一個地點，真的高聳矗立的則是百威啤酒（Budweiser）的廣告牌。這個廣告牌是有付費的，而且具有清楚的意義：飲用百威啤酒。人們偏愛的是廣告的清晰明瞭，而不是非廣告影像的曖昧不明。

廣告讓人感到某種慰藉。我們知道它想要從我們身上得到什麼。我們了解它奇特誇大的視覺效果，以及其對性與荒謬的積極使用。不管是有著克萊茲代爾馬隊（Clydesdales）的商標，或者是美國服飾公司（American Apparel）廣告中身穿緊身衣的年輕女孩，都提供了一種安心感受，也舒緩了曖昧不明所引發的焦慮。儘管廣告產生出需求，但也明確告訴我們應該如何滿足這個需求——並且是快速地滿足。對於這個深深仰賴焦慮得到緩和的文化，儘管有著許多意見，廣告一直是其盟友。

面對一個不知道是什麼的事物，這到底意味著什麼？由於人們不明白菲利克斯．岡薩雷斯—托雷斯的廣告牌，它因此讓人感到不快。缺乏清楚的意義，開啟了一個沒有清

楚意義的世界。當我們隨著《就是這樣：開講伊拉克》計畫上路的期間，伊珊・帕夏提到自己喜愛該計畫的部分，在於該計畫拒絕當下坦承它的政治，因為這麼一來，當人們面對一台被壓毀的汽車車體時，就會被迫必須由內心挖掘出自己的回應。「人們有著自己歸類回應的一系列內建檔案夾，」他說道，「如果是支持戰爭的計畫，他們會以一套既有的意見來回應；如果是反戰的計畫，情況也會相同。不管是哪一種計畫，你要不是被認為是個瘋子，不然就是在對跟你看法相同的人白費唇舌。而面對我們的計畫，由於我們並不屬於任何一個陣營，人們就必須自己打定主意。」

在一個曖昧的文化干預中，觀者無法明確指出作品意圖，就是這一點使這番勳態關係別具意義。當我們更加意識到語言的強制力量，儘管開放性的意義生產形式變得越加少見，卻也更加有趣。

曖昧不明是否有其崇高之處呢？誠如前文所言，大多數的人都不會如此認為。我們期望廣告和政治要全然清楚，因而對不清楚的樣貌會感到懷疑。這並不只是闡釋的弱智化，反而在某種程度上標示出，對於大量資本主義文化生產之下世界的一種更深刻理解。換言之，一般觀者看到一幅抽象繪畫，心想「這根本是我的小孩也畫得出來的垃圾，這種東西只是有錢人用來炫耀自己多富有的東西罷了」，他們的看法可能是對的，也可能是錯的。

第二章　偏執妄想年代的道德說教與曖昧不明
The Didactic and the Ambiguous in the Paranoiac Age

曖昧的姿態其實往往一點也不開放——它單純是運用開放性的美學，把我們帶回到一種收關品牌化、權力和威望的熟悉術語。我不會把前面提到的岡薩雷斯—托雷斯和戴勒的計畫歸屬到這樣的陣營，可是對於切入藝術作品的觀眾來說，要分辨藝術作品到底是不是跟金錢有關，往往是件很困難的事。通常的情況是，曖昧的姿態會隱藏資本主義的明確政治經濟。這正是文化工業的訓誡。人們對於廣告文化的這種認知，已經大幅削減了對複雜或曖昧姿態的信賴。資本主義的操弄已滲入了藝術、言語、新聞業、書籍、住家和哲學的結構本身，故而製造出了極端偏執的公眾，就連解放式的理論化，他們都可能會將之闡釋為不過是為了社會地位的一種顯而易見的花招。這樣的仔細審視是種生存的行為：唯有透過懷疑，我們才能期盼自己可以理解到底正在發生的是什麼。

這種內容與資本的矛盾，正是當代藝術構成所不可或缺的部分。在如紐約的現代藝術博物館（Museum of Modern Art）這樣的大型機構中，當一位藝術家籌劃了一件參與式計畫時，要是計畫的結果是讓特定人士獲得了有形的金錢收入，觀眾極可能不會相信這個計畫是寬宏大度的。當然，曖昧的姿態仍然擁有創造出新可能性的潛能，然而，要是我們假裝一般大眾不會注意到，許多取得商業性成功的寬宏大度的藝術作品，不過就是使用視覺資源來累積資本的創意經濟創新，那麼我們顯然低估了現今人們解讀權力的

老練程度。當紅牛飲料公司贊助了公共奇觀，讓消費者可以用該公司的汽水罐做出雕塑作品，這跟公眾受邀到博物館吃泰式炒粿條所產生的效應，並沒有多麼不同。從遠處觀之，兩者皆是以廣告作為社會參與的計畫。紅牛廣告的是飲料，而藝術計畫廣告的是博物館與藝術家。這樣的闡釋並不需要全然準確——社會大眾的普遍偏執會導致他們快速得出可疑的判斷，不會慎重考量。

某個人感到曖昧的事物，另一個人並不一定會感到曖昧。在這個含括眾多文化潮流的文化表現中，其中總是有著內部語言（以及政治經濟）運作著。美國芝加哥藝術團體「臨時服務（Temporary Services）」製作了一本反映真實情況的小誌，編目了電視和電影中的各種藝術再現：美國動畫人物荷馬・辛普森（Homer Simpson）因為意外布置了戶外草坪家具，而在一夜之間聲名大噪。一九九一年的電影《洛城故事（L.A. Story）》中，飾演主角的史提夫・馬丁（Steve Martin）極為困惑地聆聽著，他的雅痞朋友們討論一張有著黑色髒汙的畫布的深刻意義。這種偏執妄想的懷疑正是當今一種美國藝術理念，其認為曖昧的藝術姿態之所以能夠維持，事實上是交換社會資本的一群菁英的陰謀。

這個看法大致上是準確的。大多數的藝術姿態都是向藝術史上的形式語言致敬，而這些形式的指涉早已變得封閉與疏遠。教育的藝術史概念往往都在教導某種小眾語言的生產，而這些語言之後會用於獲得權力和資本的目的。這些傳統創造出了無法進行討論的障礙，而且儘管這些感嘆眾所皆知，但是在現存的多數藝術基礎結構中，這些感嘆並沒有什麼作用。

正因如此，藝評家褒揚的是被編碼進入藝術史語言中的一種曖昧不明，要比公眾道德說教的乏味無奇來得繁複多了。他們得益於一種支付他們的週薪、並鼓勵這種傾向的經濟。由於繁複化的曖昧不明通常會成為資本壓迫性結構下的僕役，藝評家往往會為了保護自己，不會處理與這種姿態共鳴，支配一切的資本主義境況。脫離了使姿態成為可能的基礎結構系統，所有的意義生產的行為終將會被誤讀。

在大多數的情況下，曖昧姿態單純是一種嘗試（而且，是個明顯的嘗試），為的就是讓人們得到文化與社會資本。例如，街頭藝術家謝波德·費爾雷（Shepard Fairey）之所以變得相當知名，是因為他利用了龐大的網絡，在世界各地貼了「安德烈巨人擁有民防團（Andre the Giant Has a Posse）」的貼紙。緊接著這個貼紙活動的是基於海報的街頭藝術活動，海報上寫著「**順從（OBEY）**」。雖然貼紙和海報最初看起來像是亂扔在全

球各個潮人角落的一個謎，但費爾雷很快就開始從作品的病毒式本質中獲利。相對於真正的開放性姿態，早期的貼紙活動可以解讀為，不過就是費爾雷個人商業成功的先行行銷活動罷了。由於其挑起的一切不安，這個曖昧姿態相當容易讓人領會和販售，因為它可依附在幾乎所有的意識形態之上——尤其是主流的資本主義意識形態。正是這樣的直覺導致了許多政治藝術家變得更為道德說教——他們不信任容易商業化的曖昧不明。反過來說，精明且妄想發跡的政治藝術家是可以攀爬高升，只要他們願意慢慢地剔除自己作品的說教主義。商業藝廊銷售的經濟與支持銷售的藝術評論鼓勵這種行為，而許多理應遵循馬克思主義軌跡的研究所課程也是如此。

火上加油的是，社會正義的組織和行動主義者所仰賴的道德說教的姿態，似乎相當與現實脫節。如果影像流露出情感，我們會認為其背後藏刀。這就是廣告技巧的手段——目的邏輯，這多少有些諷刺，因為它將溝通過程中的誠實視為終極騙局。說穿了，偏執妄想不必選邊站：對誠懇、實話實說和一切功利事物的自然而然敏感，正是生活在奇觀之下的自然反應。這種立場的結果就是某種無所不反的政治。

反之，面對解放自我表達的這種無止息文化要求，無所不反的立場可以與之愉悅共存。為了避免對於清晰明白的壓制，每個人都會希望自身成為激進的自行生產的場所。

正是這種對於清晰明白的懷疑，使得多數的政治抗議和群眾運動似乎天真到令人難為情。抗議和行動主義的非諷刺架勢，可以解讀為極度脫節。簡單的抗議反覆吟唱和受到貶謫的自由主義口號，像是「是的，我們辦得到！」、「團結的人們永遠不會被擊敗」，以及「是的，我們可以！」，聽起來就像是已經倦怠、被掏空的群眾不斷自我重複的乏味呢喃。就某個程度來說，真是如此。

真相與虛構　Truth and Fiction

上述一切，讓我們叩問本書的關鍵提問：如果我們什麼都不信任，那麼我們又該如何溝通？社會參與式藝術家的任務在於文化形式的鋪展，以及政治改革的生產。不管是在怎樣的情況下，這都不是簡單的任務，在道德說教和曖昧不明這兩個模式都受到沉默的敵意的當下，這實是舉步維艱。

曖昧姿態被眾多減弱其潛能的境況圍剿。其不管是承受著具偏執的觀眾所折磨，或者是自身與資本的妥協關係，結果往往引導我們回到一種熟悉的剝削邏輯。不過，即使是這種限制性的闡釋循環也存在著逃脫點：並不是所有姿態都會回流到資本的邏輯之中，

也不是所有的觀看形式都會貶低所有美學姿態，而將之棄於其已發展且具偏執的資本主義垃圾桶。要找出這些逃脫點並不總是容易，但它們確實存在。

我們很難說明，到底是什麼才得以構成不會傳播權力條件的開放性姿態。更難以斟酌的是，怎樣的實體地點可以生產出適合這種姿態的權力和觀眾的複雜關係。這些時刻並不是與世隔絕而存在，且每個地點確實都存在著自身與權力和觀眾的複雜關係。博物館與街角會產生出截然不同的交會經驗，同樣地，巴塞隆納一處無政府主義者擅自占據的地方，絕對與上海一處蒐藏家的住家是全然不同的地點。

讓我們思考一下，曖昧姿態在受創傷的地域中或極端政治狀態下的力量。我們可以在貝魯特（Beirut）城中發現到，許多當代藝術家創作極為詩意的作品來抗拒清晰明白，且代之以運用曖昧與模糊，這兩者來強行越過清楚劃分的政治對立。於二○一○年，藝術家瓦利德・拉德（Walid Raad）做了《在我本應拒絕承認的事物上刮劃：阿拉伯世界藝術史的舞台布景／第一部第一卷第一章：貝魯特一九九二至二○○五（Scratching on Things I Could Disavow: Stage Sets for a History of Art in the Arab World/Part 1_Volume 1_Chapter 1: Beirut 1992–2005）》計畫，以此思考了戰爭在某種文化的歷史遺產中的含意。儘管他創作的通常都是極為概念性的作品，但卻彰顯了詩意作為反思空間的重要性。對

第二章　偏執妄想年代的道德說教與曖昧不明
The Didactic and the Ambiguous in the Paranoiac Age

於這位藝術家，以及許多深受他影響的藝術家來說，朝向詩意的隱退，是讓幾乎不可能召回或再現的傳統有了復甦的機會。戰爭的破壞以及一種西方敘述力量的宰制，都迫使了拉德改採虛構的敘述，以寫出較少受到壓迫阻礙的新故事。

揉合了科幻小說和後殖民敘述，英國影像團體「耳石小組（Otolith Group）」也製作出了混合真實與虛構的當代之作，令人迷惑且引人注目。對於許多處理後殖民主義問題的藝術家來說，曖昧不明的有效運用為抵制西方敘事的主導地位提供了空間。曖昧不明容許了嬉耍和彈性，這有助於產生反抗和特異的聲音。

這讓我們得以回頭思索傑瑞米・戴勒的計畫，由於其展現的曖昧政治，藝術家和觀者全都因此擁有某種程度的自由，免於陷入過度飽和的戰爭敘述之中。儘管一開始似乎不夠清晰明白，但弔詭的是，那些相遇的時刻卻似乎納入了更廣泛的個別聲音，每個人都比較能夠擺脫權力所產生的僵化語言而來參與對話。然而，必須強調的是，戴勒的曖昧姿態絕非不著邊際——戴勒的計畫具有開放性特質，訴說並影響了人們對於政府所支持的持續戰爭的認知。因此，地緣政治、社會以及特定地點的脈絡是極為重要的——這可立即勾勒出曖昧不明和道德說教之間的相互作用，並且傳達這些動作的接收反應。

任何形式都具有療養能力。道德說教的作品可以作為資本的廣告之用，但是參與式、社會參與式作品也可以輕易發揮同等功能。倘若我們沒有同時考量特定情境與生產出意義生產場域資本的廣大條件，我們就會繼續把一切一概而論，既沒有助益，也有失精確。如果我們的目標是要產生更社會公平的景觀，我們真的應該評估的，其實是每個行動所產生的獨一無二的效應。我們必須要發展出一種語言，能夠同時估量姿態，以及能創造效應的廣大基礎結構。若是缺少了這樣的連結，藝術評論將依舊是仰賴臆測和術語的小眾遊戲，既缺乏建樹，也不精確。

第三章

——

共振的基礎結構

Infrastructures of Resonance

路德維希・維根斯坦（Ludwig Wittgenstein）在其著作《哲學研究（The Philosophical Investigations）》中主張，語言深刻地建構了我們身處的世界。「哲學，是以語言手段抗拒智識蠱惑的一場征戰。」他如此寫道。對維根斯坦來說，我們用來闡釋現實的文字，深刻形塑了我們對現實的集體感受，終究而言，語言是集體形塑而成的。

換言之，我們的想法、思想、行為和行動，都是通過我們與世界以及彼此之間的關係所產生出來的。沒有他人對我們的想法有所回應、釐清、支持或挑戰，我們的想法就會保持沉默隱晦，或有可能不存在。

我們藉由說話、思考和創造來回應身處的世界——我們甚至可以說，不同於對夢境的一般看法，夢境並非只發生在我們的腦海裡。說真的，翻轉夢境的邏輯饒富興味，讓我們以此來思考這些隱晦的神祕事物——在我們夜晚入睡時，前來蠱惑、引誘我們——而它們都是這些穿越我們身處世界的結構和物質所生產出來的。從山脈的殘積鐵自煤礦坑採集出來的那刻起，經過精煉、能源廠、再到電子通過銅線的旅程，然後是電視傳送出來的幻影奇觀，製造出這些事物。夢境集聚了我們不曾相識的陌生人，我們幾乎不懂的科學概念，以及我們不曾想過的實體景觀。夢境重組了我們的過往經驗，但也深受那些經驗所影響。

夢境既是在我們的神經突觸裡產生，也同樣生產於我們的社會政治現實中。

我們生活的物質世界生產出我們的文字，並回過頭來生產了我們。我們對於藝術與政治的理解是根植於物質中，而同樣根植於此的，還有我們的專業野心、我們對於特定食物的渴望、我們立足於世的感受，甚至是我們之前談及的自己最深邃的幻想內容。我們理解世界的方式取決於我們如何經驗世界。

以上的說法顯而易見，但是且讓我們再認真思索，這樣的說法何以有助於我們理解本書的兩大主題──藝術與政治，畢竟我們在日常生活中跟藝術與政治的邂逅，都顯著地形塑了我們理解這兩個領域的方式。或是換個方式來說，我們對於藝術與政治的理解，基本上取決於我們身處於世的經驗──因而如何夢想著它們的效用。

占領基礎結構　　Occupy the Infrastructure

二〇一一年九月，當「占領華爾街」抗議運動凝聚力量之際，其衍生的另一股占領運動也同時出現，就是所謂的「占領博物館（Occupy Museums）」。諾亞・費雪（Noah Fischer）是創始成員之一，他條理分明地表達該團體的主張：

第三章　共振的基礎結構
Infrastructures of Resonance

事跡敗露：我們看穿了這個文化菁英主義殿堂的金字塔型詭計，是控制在百分之一的人的手上。我們這些屬於那百分之九十九的人之中的藝術家，不會再允許自己被哄騙而接受這個腐敗的層級系統，它依據的是虛假的稀少性和鼓吹，關於其把個別天才的地位荒謬提高於其他人之上，為的只是讓菁英中最菁英的少數人獲取金錢。

「占領博物館」於是開始挑戰博物館的規劃、資金流向和藝術家實踐，就從博物館的內部著手進行——他們把這些沉靜空間改造成為民主的和有爭議參與的地點。在紐約現代藝術博物館的《迪亞哥‧里維拉：為紐約現代藝術博物館而做的壁畫（Diego Rivera: Murals for the Museum of Modern Art)》的展覽期間，「占領博物館」——連同其他許多藝術／行動主義者團體在博物館二樓中庭召開了一場全體大會，成員包括「藝術和勞動（Art and Labor)」、「占領蘇富比（Occupy Sothebys)」、以及「海狸街十六號（16 Beaver collective)」等團體。

城裡此地正在展覽激進左派藝術家里維拉的作品，他有著直言不諱和始終如一的信仰，可是在城裡的另一邊，藝術佈展人員工會卻得不到進入在蘇富比的工作場所的許可——這個拍賣公司或可視為那百分之一藝術菁英的具體化身。果不其然，紐約現代藝術博物館的兩名董事也列名在蘇富比的董事會。「占領博物館」指出了這些矛盾之處，並且

在進行空間干預期間，大聲朗讀了由安德烈・布列東（André Breton）和迪亞哥・里維拉共同執筆的〈獨立革命藝術宣言（Manifesto for an Independent Revolutionary Art）〉，係對藝術及其接受反應的關係，做出了如同「占領博物館」運動者一樣的清楚發言：

關於作家的作用，青年時期的馬克思提出的概念值得重提。「作家，」他說道，「自然要為了生活和寫作而賺錢，但不管在什麼情況下，都不該為了賺錢而生活和寫作……作家絕對不會把作品當作一種手段。作品本身就是目的，而且絕少會被作家自己和其他人視為一種手段，因此如果必要的話，作家會犧牲自己的生存來成就作品的存在……出版自由的首要條件是，這不是賺錢的活動。」

「占領博物館」並不是第一個投入這類行動主義的團體，事實上，他們承繼了一九六九年的「藝術工作者聯盟（Art Workers' Coalition）」的未竟之業。一九六九年，「藝術工作者聯盟」敦促紐約現代藝術博物館要納入更多女性和有色族群的藝術家，並規劃每月一天的免費參觀日。（他們實現了訴求，只是第二個訴求在近年來多了限制條款，而此發展透露了不少當今時代的特質：為了表彰美國巨型零售商目標百貨〔Target〕的贊助，博物館將免費參觀日命名為「目標日〔Target Day〕」。）

「占領博物館」接著與「波灣勞動（GULF Labor）」聯盟組織攜手合作，質疑了古根漢美術館（Guggenheim Museum）於阿布達比（Abu Dhabi）興建的新博物館的勞動條件。「藝術和勞動（Art and Labor）」是「占領博物館」的一個分支運動，於二〇一四年的紐約斐列茲藝術博覽會（New York Frieze Art Fair）期間，「藝術和勞動」順利地跟貨車司機工會（Teamsters Union）合作，推動籌組工會，並且真的達到目的。當然，博物館不是唯一可以爭取的地點。學生占領校園的歷史（如紐約新學院〔The New School〕的例子，二〇〇八年十二月，該校學生為了要求校長辭職而占領了學校的行政大樓），表達了如同激勵「占領博物館」的類似強烈欲望：利用空間來抗拒空間，也就是透過占據機構來抗議其最陰險的特質。

「占領博物館」的抗議者──以及走在他們之前，和往後數十年會不斷奮起挑戰權威的行動主義者──帶給了我們所有人一個訓誡，這個訓誡攸關著基礎結構的重要性。

從有形到轉瞬即逝　　From Material to Ephemeral

倘若如前所述，我們是透過自己與身處世界的一連串互動所形塑而成，可是那樣的

生產是如何實際發生？而那個世界又到底是什麼模樣？我們生活的這個世界有著複雜的基礎結構——彼此相互連結的經濟、官僚制度和社會組織的龐大網絡。這些基礎結構不同於實體構造——基礎結構肯定可能會有如博物館這樣的實體空間，但是更加廣闊且全面。基礎結構是一連串相互連結的構造，所有的這些構造會共同運作來產生意義組合。

我們已經觀察過，無形產品（意義）的生產對於二十一世紀的重要性，就如同有形產品對於二十世紀的重要性。當然，這意味著基礎結構在今日所代表的是不同於它過去所代表的東西——我們談論的不再是鐵路或生產裝配線，而是某種更為轉瞬即逝的東西。

例如，人們對於特定電影的意見，可能是來自於值得信賴的朋友的意見、浮華的廣告、特定的電影院、製片公司、發行商，或者是個人在大學時代觀看電影的經驗記憶。就是這一切集體生產出了看法，不僅是關於那部電影，更包括了整個電影領域本身的潛能和趣味，集體形塑了個人何以構成藝術觀念的語言與理解。就讓我們將此稱為共振基礎結構（infrastructure of resonance）：生產出意義形式的物質條件組合。若要盡可能直截了當地說，這是許多結構（包括報紙、社交網絡、學術機構、教會等等）的集結，形塑了我們對任一特定現象（包括我們自己）的理解。只要是流通意義的事物，都是共振基礎結構的一部分。

文化生產於過去幾十年來的巨大擴張，代表這些基礎結構要比以往來得更龐大、更難以捉摸。不過，其中也容納了難以置信的大量形式：服裝、音樂、電影、電視、網站、電玩等等，可說是不勝枚舉。然而，只因這些意義來源不斷激增，並不代表它們就是無形的——只要我們學會辨識它們存在的基礎結構，我們就能夠挑戰其影響，也就能夠改變自己。即便我們辨識出**形塑**我們的事物正是這些形式，然而它們卻正在販售給我們。

正因如此，辨識出這些基礎結構的工作，就顯得格外重要。

基本上，這呼應了哲學家華特・班雅明（Walter Benjamin）在其影響深遠的文章〈作者作為生產者（The Author as Producer）〉的看法，他在文中主張，生產的物質條件和不斷發展的文化生產工業，這兩者之間具有一種深沉關聯。「當我提問，一部文學作品與時代的生產關係**處於**如何的關係？但我其實想要先行詢問的是，文學作品在當時的生產關係**之中**的處境為何？」。也就是說，想要分析藝術的、行動主義者的或是其他的姿態，首先必須將**自身**置於一個或數個基礎結構，就其相對位置進行分析。

共振基礎結構並不是讓資訊流通的一連串模糊媒介——它是一連串在世界上可以找到的地點、人和物件。如果我們想要改變世界中的意義，我們只需要勾勒出一個基礎結構，然後探訪並將之徹底改變。

關於常理和適當行為　Of Common Sense and Appropriate Behaviors

一九三〇年代，葛蘭西如此寫道：「我所謂的實際（practicality）是在於：知道如果你用頭去撞牆，破的會是你的頭，而不是牆。」這樣的實際促使了葛蘭西發展出了我在本書一開始提過的理論，涉及了觀念以及意識本身，在其身處結構的生產方式：霸權。

人們到底是如何感覺到權力的存在？那就是藉由著很普通名稱的獨特現象：常理。誰能夠生產出事物既定性質的印象，就能夠產生人們運作其間的現實。因此，葛蘭西著手探索教會、學校和政府，以便了解它們在形塑常態時所扮演的角色。換句話說，他相信世界的結構生產出了該世界的常理。

接下來，讓我們把葛蘭西的洞見運用在本書所討論的兩個領域：藝術與行動主義。

這兩個領域各自屬於範疇限定的一套機構、組織、實踐、人們、書籍、雜誌和網站，而且其運作秉持著某套明確的期望。在各自領域的保護之下，我們預期領域中的人們會遵循某套行為模式。例如，我們會預期，人們在街頭遊行，身上有著文字標語是行動主義領域的適當行為，而製作可投射到螢幕的錄像是藝術領域的行為。藝術領域之內有形成這些定義和行為的空間——博物館、雜誌、藝術學校、藝廊、另類空間等等——而行動主義領域也是如此，定義和行為的形成及流通是發生在其內的空間之中，包括了工會總

部、另類書店、抗議活動、「綠色和平（Greenpeace）」組織、各個工會、以及非營利組織等等，可說是不勝枚舉。

葛蘭西對常理的解釋很清楚，但是到底什麼是我們所謂的適當行為呢？對此的答案，我們可以借助於賈克‧洪席耶（Jacques Ranciere）所謂的**感性分享（the distribution of the sensible）**，出處是他的著作《美學的政治（The Politics of Aesthetic）》。感性分享是：

一種感官知覺不證自明的事實之系統，同時揭露了共通之處的存在，以及定義出內部個別部分和位置的劃分。感性分享因此是同時建立了共享和排外的部分。部分和位置的分派是依據活動的空間、時間和形式的分配，決定了共通之處會如何適用於參與之中，以及不同的個人如何參與分享的方式。

感性分享所指的是，個人對於在特定概念中以怎樣實踐形式而會具有意義的見解。

對於特定論述中適當行為的可能構成，每個人都有自己的想法。對於一些人而言，政治領域包括了一些基本的治理管道：投票、聯絡地方國會議員、做出效忠宣誓、以及遵從最高法院的明智解釋等等。然而，有些人則視政治為某種地帶，能夠舉行行動主義會議、抗議活動、發出嚴厲社論、朗讀和分發反威權體制的左翼書籍等等。當然，還有許多何謂「政治」的版本。

同樣的論點也適用於「藝術」這個詞彙。有些人認為藝術是在充滿塗料氣味的工作室裡工作、參加藝術開幕會、以及養成品嚐紅酒的品味。若想要參與所謂的藝術社群，這些可能都被視為必須分享的預期行為之範疇。有些人則可能會認為，藝術的實踐是要通過一種前衛藝術傳統的視野：挑釁但熱情的個人計畫生產、拜訪倉庫、創作出宣言、以及對於世界提出大型詩意主張等等。還有一些人可能覺得適當的行為，就是穿著設計師的服裝去參加開幕會、到處參加演講，以及前往拍賣會和藝術博覽會購買藝術品。

如同當代藝術這樣更特定的事物又是如何呢？關於當代藝術的基礎結構構成，普遍無爭議的看法可能會包含：像是《藝術論壇（Artforum）》這樣的雜誌、惠特尼美國藝術博物館（Whitney Museum of American Art）這樣的博物館、耶魯（Yale）這樣的藝術學校、紐約雀爾喜區（Chelsea）的藝廊、以及穿梭往來在這些地方的人們。流轉於這些人和機構之間的知識總和，就會創造出我們稱之為當代藝術的領域。讓我們現在想像這樣的一個人，其對於當代藝術的意見，主要是受到這些組織性結構的影響──這個人對當代藝術的定義，也就是其**感性分享**，必然會因為這個特定的共振基礎結構而受到限制。換句話說，這樣的當代藝術定義，與在這些特定場所的人士的意見與決定，以及在其間運作的人的行動，彼此之間密不可分。

我們在此再次了解到，我們理解術語的實踐領域是如何反過來定義術語本身。關於共振基礎結構，重要的就是要理解到，不只是每個人會以自己的方式來思考術語和對應的個別活動領域，而且整個安身於世的方式也會與其他人不一樣。儘管話語可能極為相似，但我們認識各式藝術與行動主義的方式，都是深受讓我們得以跟藝術與行動主義接觸的經驗所影響。

我們憑著直覺認識到這一切，可是關於藝術與行動主義的談話，卻似乎常常規避一個關鍵事實，即參與者之間存在著巨大的差異。為了獲得普遍的主張，而弭平一連串龐雜且發人深省的闡釋，如此一來，反而會造成對於藝術或政治的構成的一些混亂討論。

不過，至於可能存在的無限差異，其所造成的問題應該是顯而易見：在特定的論述領域之內，如果每個人對相關術語的看法都大不相同，不僅困惑不會消散，組織也會散漫。讓我們再回頭談論政治領域：如果某人人宣稱自己是不政治的，這可能只是意味著這個人不感興趣的是**基於其對政治性的理解的政治領域**：投票、觀看美國有線新聞網CNN，以及參加群眾集會等等。而另一個人可能會認為這代表著，普遍漠視了這個世界正處於一連串受到資本剝削的時刻。在藝術與政治以及相關話題中，我們可以發現許多相互廝殺的小衝突，而其肯定就是這樣困惑的源頭。因此我們應該要提醒自己，支撐這

些定義的既存結構會形成自身獨特的權力系統——倘若這是關乎溝通不良的故事，那麼也肯定是關乎權力的故事。

閘口的守門人　　Gatekeepers at the Gates

感性分享是一種權力機制：有些人和機構的生計，仰賴對各自的論述領域具有一套有威望且持久的獨特定義。儘管看似不可能有人的工作會是專司「定義什麼是藝術和政治，而什麼不是」，但在實踐上確實就是如此。

讓我們以「我們要怎麼知道這是不是藝術？」這個聽來單純的問題為例。有個可能的合理答案：因為它在博物館裡。關於藝術的構成是什麼，即使是對藝術領域知識淵博的人來說，這也是一個困難的問題，但是最終還是由表現得像是藝術公證人一樣的大型機構，例如博物館來回答。這些機構為它蓋上了認可戳印，它因而就是藝術。換句話說，機構定義了自己。

讓我們審視一個更明確的例子：《紐約時報》。在廣大的新聞媒體基礎結構中，《紐約時報》是個獨特的機構。身為美國第三大報紙刊物，《紐約時報》不只是報導而已

——它還會仲裁內容，也就是說，它的社論範圍會實質地監管討論的條件。社論的決定形塑了一個主題的討論，包含了其政治範疇和規範。（由於報紙會分成國際、國內、商業、科技、科學、健康和體育等版面，特定主題需要安置在其中一個版面，而不能存在於版面之間。）

《紐約時報》藝評家的工作內容，包含了審核展覽、評論博物館的人員聘用解雇和館內擴建，且在某種意義上討論所屬領域內發生的事情。藝評家除了要鑑賞藝術作品和展覽的優良與否之外，也會為該討論設立規範。例如，我們很難想像藝評家會去審核紐約聯合廣場的全食超市（Union Square Whole Foods）的有機水果區——畢竟這樣的空間並不符合報社藝文版的規範。《紐約時報》的藝評家也不會去評論發生在示威情境中的無政府主義表演，原因也在於那樣的表演並不屬於藝文版的範圍。然而，同一位藝評家會評價藝廊展覽、博物館展覽，甚至連另類空間的展覽也會評論。這一切說明了一點，那就是藝評家涉及的活動範圍必然是有界限的，藉由堅守著這個界限，藝評家成為了基礎結構中的許多節點（node）之一，監控著什麼是藝術而什麼不是。

隨著時間推移，這類的選擇（或者是不選擇）就會產生某種政治，用來描述這些選擇的語言也會產生特定的政治。如果《紐約時報》包含了「所有適合付梓的新聞」，那

就意味著若是沒有刊印在《紐約時報》上，即不是真正的新聞。以藝文版來說，沒有囊括其中的……即非藝術。

《紐約時報》及其藝評家就是守門人，假若有人想要凸顯《紐約時報》藝評的可能影響範圍，極有幫助的做法即是了解該報社的內部政治，以及一份報紙何以組成的隱含限制。（報紙必須要有各自獨立的版面；報社作家不能夠太偏離而過於理論化……族繁不勝枚舉。）

需要現金的不只是大多數的基礎結構，還包括了每個基礎結構中的節點（包括了占據該節點的個別工作者）。不管是無政府主義咖啡店的店員、自由設計師，或埃克森美孚石油公司（Exxon）的地質學家，通通都是如此。這一切似乎都顯而易見，但是一個基礎結構和其資金之間的關係，可謂舉足輕重──說穿了，即使是基礎結構中最為激進的節點，也極不願意做出任何會實際減損經濟成長的事。

對於《紐約時報》的藝評家來說，擁護資本主義價值並非是嚴格必要──藝評家只需要撰寫文章，之後刊登在編輯團隊、廣大讀者群和報紙廣告商認可的版面上即可。有些人可能會主張，藝文版的概念其實不過就是昂貴的自溺，但以《紐約時報》來說，即使其他報紙都裁撤了藝文版，而以無所不包的娛樂版加以取代，其藝文版依舊存在著，

真的是不可思議。我們應該可以這麼假定，《紐約時報》的編輯和出版者認為，對於著重高雅品味的報紙以及其品牌認同而言，藝文版是重要的。換句話說，藝文版的存在並不是真的要去改善報紙的盈虧狀況，而是因為它有助於一個重要品牌的活力和持久力。

在非營利藝術組織中（我對這種節點的形式可說是知之甚詳），經濟上的數學就有極為不同的計算。幾乎每一個非營利組織都會不時安排晚會，來款待極為富有階級的捐贈者，期盼這些捐贈者能夠認購每桌餐券。私人捐贈者也是關鍵，有些非營利組織的規劃，通常都是得到大型基金會的補助。而且，有些展覽的補助是來自於特定藝術家的商業代表──如藝廊或蒐藏家。這些人和組織都會帶著各自的一套價值觀、設想和偏見，而從一個組織靠著某種計畫而獲得補助的方式，我們可以了解到很多東西。

不過，我們不應該認為守門人都只是立意良好的報社，或有野心的非營利組織。關於感性分享──常理的轉瞬即逝──沒有比美國新自由主義智庫興起更好的例子。像是卡托研究所（Cato Institute）這樣的智庫，不僅只是廣大政治思想基礎結構的一個節點，更是生產「真實」的節點。卡托研究所的創辦人是艾德·可蘭（Ed Crane）、墨瑞·羅斯巴德（Murray Rothbard）和查爾斯·科赫（Charles Koch），於一九七四年以查爾斯·科赫基金會（Charles Koch Foundation）之名創建了這個自由主義智庫，他們憑藉雄厚

的資金，主要致力於縮減大政府的規模。實質上，這個智庫運用金錢倡議一套自己的真相，以便得到大眾想像的最大關注：氣候變遷是虛構的、政府應該永遠是小政府，以及新自由主義是唯一之道。（這些只是其中的三個立場，而卡托研究所還有所謂的「專家」，他們會「研究」具有政治意涵的多數主題——每個重要而敏感問題，都是卡托政策報告的主題。）

沒有任何非營利組織——也就是說沒有任何節點——可以不去思考規模的問題。不論是強大的非營利組織，或是國家的「標竿性報紙」的大型節點，往往會造成太過巨大的衝擊：其生產意義的能力也因而擴大。對於什麼是藝術而什麼不是，或者是什麼是政治而什麼不是，《紐約時報》的宣告是很重要的。這並不表示沒有小眾基礎結構的空間，畢竟其存在的部分原因就是要挑戰通俗語言，只是儘管如此，通俗語言往往還是會支配一切。換言之，規模很重要。

如果規模決定了特定節點的力量，那份力量必然與權力的問題緊密相關。我先前已經指出，納入某種類型的藝術（或是政治、或是意見）必然意味著排除了其他類型。容我在此盡可能直言不諱：多數基礎結構內所生產的感性分享，會去支持和維持使得其得以存在的不公正政治經濟。參與這些基礎結構的人可感受到，他們所使用的語言可能並不符合他

們的最大利益，可是要抗拒它，即使並非不可能，但也絕非易事。沒有人可以乾脆自行創辦一份《紐約時報》。正因如此，我們通常必須依靠他人的條件，因為我們並沒有打造出自己基礎結構的財務或組織能力。我們幾乎都是被鎖在門外，不得其門而入。

不過，我們不必太過絕望——至少現在還沒到那個地步。讓我們再思量一下《紐約時報》和卡托研究所，這兩個機構看似應該沒有共通之處，但是其實不然：兩者都有牆壁、電腦、員工、水電費和供水系統。我們並不是在空談卡托研究所和《紐約時報》：「真實」的生產者存在於這個世界，擁有支撐自己的經濟制度。這一切應該讓人稍感慰藉：這表示意義的生產並不必是為人爭辯之物，它是可以造訪的事物。換句話說，基礎結構存在於空間之中，它並不抽象，就在物體和建築物裡。因此，假使它們有牆，我們便可以攀爬而上，將牆拆毀，重擊而入。它們也可以從零開始打造。

正當化　Legitimation

守門人最重要的功能之一是正當化的生產。當然，正當化並不必然只是來自於《紐約時報》——它可以簡單到是來自於你信任的人，對方可能建議你去看某部電影，因為

你信任對方的意見，所以你真的就去看了。正當化可以是來自於一本雜誌，裡頭對某一本書洋溢著讚美之辭，你於是決定購買那本書。或者一種無處不在的情況造成的結果：當你在一個基礎結構的不同處，要是越常聽到某個名詞、想法或人名，這些聽到的事物似乎就越真實。在資訊眾多的世界中，我們會尋求特定地點來確認真正有意義的東西。

儘管某個朋友的建議可能很重要，但是正當化本來就與權力密不可分。我在麻薩諸塞州當代藝術博物館擔任策展人時，見識到了正當化在博物館可以是多麼強而有力的工具。我們展示那些毫無專業經驗藝術家的作品，而其中有些人會突然地登上了雜誌版面：因為我這裡的正當化，另外一個地點就可以讓某個作品取得更進一步的正當化。這樣的藝術家也更有機會到藝術學校任教。為什麼呢？不外乎是因為他們的作品曾在博物館裡展出，並在雜誌上出現。

在二○○四年的《干預主義者（The Interventionists）》的展覽期間，我特意凸顯了我認為被博物館基礎結構所忽視的藝術作品。該展覽的展覽目錄是交由麻省理工學院出版社（MIT Press）出版，那也助了一臂之力，為長久以來處於藝術與行動主義邊緣位置的藝術作品，獲得了**進一步**的正當性。接下來的一年，我注意到全美各地冒出了許多類似的展覽，也看到人們談論「干預主義」，彷彿它是個新興的藝術類型似的。更確切地

說，我看到自己在特定基礎結構中所做的工作，如何形塑了那個基礎結構的語言。我提起這件事絕不是為了要讚揚自己的努力成果——我會提到這一切只是想要顯示，自己在行使正當化共振基礎結構中的個人經驗。直到那次經驗之後，我才明白意義的生產在論述中可以有多大的可塑性。

我肯定不是第一個展示這種作品的策展人。在《干預主義者》開幕之際，參展的許多藝術作品早已在行動主義藝術社群之中流傳，在二〇〇一年的另類全球化示威遊行頻頻曝光。而在此之前，更是早已在如芝加哥的「臨時服務」等小型藝術空間巡展過一段很長的時間。不過，這樣的作品當時無法突破藝術行動主義空間的緊密基礎結構，因而接觸不到更廣大的公眾。轉移到博物館，那就意味移入了較大的基礎結構中，規模與效應也會隨之改變。能見度也會不同：說穿了，當某個事物被基礎結構排除在外，對於占據或參與那個結構的許多人來說，它是不存在的。因此，這麼說並不為過，那就是《干預主義者》的多數參展作品，在麻薩諸塞州當代藝術博物館展示之前，根本不存在。

另類基礎結構　Alternative Infrastructures

正當化的生產並不需要涉及既存的大型基礎結構。以《美學與抗議期刊（*Journal of Aesthetics and Protest*）》的創刊為例，這是由馬克·賀伯斯特（Mark Herbst）、羅比·賀伯斯特（Robbie Herbst）和克莉絲汀娜·烏爾克（Christina Ulke）於二〇〇〇年十二月創辦的雜誌，就在西雅圖戰役過後兩個月問市。這本雜誌的紙本版難以取得，出版時程也斷斷續續——每年頂多出版一期或兩期——而且每個編輯都另外有真正的工作來支付帳單。儘管如此，這是一本意義重大的出版品。

這本雜誌的編輯堅持出版年輕藝術家和思想家的作品——我認識其中許多人，這些是會與我喝啤酒暢談到深夜的人，但是我不曾在報章雜誌上看過他們。他們是我的朋友。他們的話語是交談網絡的一部分，形塑了我對藝術與政治的想法。然而，當他們的話語轉變成文字——出現於廣大公眾流傳和閱讀的雜誌裡，我進而對他們的話語有了一番新的理解。如此一來確實有種奇特的效應，使得他們的話突然間變得真實起來。結果證明，我們在酒醉對話中所表達的想法，其實並沒有如同這些話語化為文字後的效力。對於其他人現在可以接觸到這些突然變得正當的想法，這實在是讓人興奮的事。

這種正當化的力量——並且是由如《美學與抗議期刊》這樣的反權威和反資本主義

的社群，自覺地使用這種力量——終究會對這個世界的語言和感受造成重大衝擊。就是這樣的強力行動、這種協調的有形生產行動，使得激進文化得以改變資本的藍圖。正當化可以讓這個世界更可能出現新的行事、說話、思考和歡笑的方式。我們可以而且必須要利用正當化的力量，以便達成更進步、更激進的目的。

曖昧與實用於基礎結構中的作用　The Role of Ambiguity and Utility in an Infrastructure

讓我們回到曖昧這個問題，這裡要特別著重在其於基礎結構內部中的作用。

情況往往如此，文化姿態都是在剝奪了情境之後才會為人闡釋，而這就使得試圖搞清楚眼前看到的到底是什麼，成為了一件令人備感困惑的事。住家懸掛著家族成員的一幅畫像，跟使用同一幅畫像來作為一家大型企業的商標，這兩者的意義極為不同。我們若要解讀一件作品，同時也必須解讀使其美學與政治構成正當化的隱含基礎結構。這種依據圍繞某個現象的共振基礎結構，來解讀該現象的能力，是我所謂的觀看權力的方式。

我在第一章提及的藝術團體「批判藝術體」，一直不遺餘力地演示橫跨不同領域的重要性，藉此去打亂特定基礎結構內部的概念流通。二○○四年，他們與碧翠茲・達科

斯塔（Beatriz da Costa）和徐世勳（Shyh-shiun Shyu）一起合作完成了藝術作品《自由放養穀物（Free Range Grain）》，展場設置了臨時實驗室，用來檢測更常見的基因改造食品。該作品鼓勵民眾把有機洋芋片或有機格蘭諾拉燕麥片（granola）交給實驗室，經過七十二小時之後，就可以得到檢測結果。這是把實驗室作為表演的作品。

這件藝術作品以兩個截然不同的方式質問了權力。首先，藝術家自覺地侵入了生物科技領域，並透過這個動作，擾亂了表演可以是什麼的設想。再者，他們創造了思考生物科技政治的教育空間，以此揭露了生物科技是一個高度封閉且不民主的系統。透過戰術媒介的使用，「批判藝術體」自發地在幾個共振的基礎結構之間運作，因而可以同時進行許多東西。

「批判藝術體」在博物館呈現《自由放養穀物》的時候，其政治的意涵就稍微顯得比較熟悉，或許也比較不激進。歸根究底，打從杜象（Duchamp）的現成物（ready-mades）之後，藝術界已經熟悉了局外形式被引入藝術情境的情況。然而，「批判藝術體」的計畫之所以可以在藝術基礎結構中起作用，原因不外於藝術和生物科技並陳的方式，不由自主地具有了一種詩意的表演特質。我們會詩意地詢問：為何博物館會有這個實驗室呢？

不過，如果基因改造生物實驗室是展示在生物科技領域的話，便會有相當不同的美學與政治的期望，關鍵問題不再是「這是藝術嗎？」，而會是「這是科學嗎？」。該作品的曖昧特質讓它在藝術環境中特別吸引人，但也讓它在生物科技領域使人有所懷疑。美學手法會成就不同的事物，也具有不一樣的政治，而這都端賴於其所參與的共振基礎結構而定。

真正的曖昧姿態，也就是意圖模糊的姿態，實在是少之又少。例如，一九七四年，表演藝術家克里斯・伯頓（Chris Burden）創作了開創性藝術作品《動彈不得（Transfixed）》，把自己以十字形釘在一台福斯金龜車上。或許，伯頓就是美國電視節目《無厘取鬧（Jackass）》的表演藝術先驅，然而看起來幾乎像是惡搞的表演，卻也成為了表演藝術類型的一件極為重要的藝術作品。這件藝術作品肯定不是要表明任何表面上的政治，它也許更感興趣的是做得大膽，且是為了製造意義的目的而製造意義。我們也可以說，這件作品的本質就是藝術。但這種藝術作品是否算是政治之作，那就有待商榷了。就任何可證的意義上，它並不是對資本主義、性別或權力的批判。由於是開放的，沒有擁戴任何事物，這種作品反而往往取決於支撐它的基礎結構的意義。不管是在藝術博物館、商業環境、或者其實應該說是任何場景裡，開放性姿態就是需要仰賴所處特定空間的效度與意義。

曖昧不明也可以是一種機會，讓創作可以沒有任何政治忠誠，甚至是在沒有政治顧慮的情況下而存在。由於沒有依附於某個共振的激進政治基礎結構，曖昧的姿態因此很容易受到隱含新自由主義經濟的影響，這樣的經濟維持了它的存在。曖昧姿態的創造者通常可避免冒犯到蒐藏階級的政治經濟，因而會成為共振的新自由主義基礎結構中另一個流動的部分。這也就難怪藝術的基礎結構往往偏好曖昧的姿態。（話雖如此，蒐藏階級通常也喜愛政治的姿態，而呈現出相當廣泛的品味。）

需要澄清的是，這並非說曖昧姿態必然與之相互勾結──它只不過是有能力如此而已。曖昧姿態讓人很難知道它到底持有什麼政治立場，而且難以從遠處解讀其政治的忠誠。這就讓那些目睹曖昧姿態的人，可能無法判定到底支持它的是哪些基礎結構。

克里斯·伯頓的表演儘管沒有坦白的政治宣言或忠誠，但肯定可能給予了某種東西。然而，具有行動主義思想傾向的人往往會忽視曖昧性藝術作品，偏好顯露其政治的說教式藝術作品，以至於有人會認為，「觀看權力的方式」事實上只是對這個世界的一種過於簡單的分類嘗試，我們早就了解其所分類的事物與意圖。

此外還有一個問題：大多數的文化生產者，並不明確屬於有著既定政治經濟的明確共振基礎結構──這可能是因為他們尚未選擇自己要依附的既定政治經濟，或者極可

能是因為新自由主義強加於日常生活的限制，使得他們自己無法做出這樣的選擇。這就指出了顯而易見的道理：創作開放性藝術作品的藝術家，其經歷通常極少涉及行動主義。我想到一位自己親愛的朋友，她就堅信多數的政治藝術家其實都是追逐私利的資本家，因為他們都沒有參加過在亞特蘭大（Atlanta）舉行的「世界社會論壇（World Social Forum）」。我試著向她解釋，許多自認作品具有政治性的藝術家，根本不知道「世界社會論壇」──當代藝術領域有許多藝術家，根本不會認為「世界社會論壇」是自己的日常運作（或者套用洪席耶的用語──感性分享）的一部分。然而，我的朋友參與這樣的另類全球化運動十幾年了，她所認識的人似乎都積極談論著「世界社會論壇」。對於包括她在內的許多人來說，由於成長於致力社會動員的行動主義圈之中，便認為這種在世界立足的方式（參加大型政治集會）是參與的重要面向。她似乎無法理解到，那些制定行動主義綱領的藝術家根本完全不熟悉她的世界。

如果連關於藝術家中關鍵多數在政治的感性分享都難以掌握的話，那麼想要掌握種族方面則更加困難。不同社群之間的運動，只會加深人們對其真正意圖的困惑。對於我們自認了解的社群中的姿態，想要了解其背後運作的基礎結構就已經夠困難了──若是跨越了不同人口族群，情況就會更形複雜，這是因為不同社群的互通對我們而言是晦澀

的。我們就是不了解事物在不同的文化空間會如何運作，又代表著什麼意義。這種在理解上的鴻溝所造成的結果就是，偏愛以道德說教來取代因為曖昧不明所激起的困惑——甚至是懷疑。

二〇〇八年，我與《域（AREA）》雜誌的編輯丹尼爾·塔克（Daniel Tucker）走遍了全美，與藝術家和行動主義者進行公聽會會談，我們尤其關注在拓展可被視為政治藝術實踐的範疇。如果你到紐奧良詢問「這裡有誰是當代藝術家？」，大多數人會看著你，彷彿你很荒謬。可是如果你問的是「這裡有誰是藝術家？」，城裡的每個人大概都會舉起手來。在這個非裔美人占絕大多數的城市裡，處理藝術的語言和方式完全迥異於當代藝術的論述架構。

紐奧良藝術家威利·柏區（Willie Birch）侃侃而談，道出了西方當代藝術傳統與根源於非洲的非裔美人傳統之間的動態關係。對於柏區來說，西方現代主義傳統與斷裂（fracture）有關：目標是要分裂事物，個人追求的是脫離自身的環境，包括了傳統、家庭、社群和價值觀，以便做出全新的東西。然而，根據柏區的看法，在非裔美人的傳統中，藝術依舊珍視個人與自身的社群、家庭和鄰里的連結。有人可能會批評柏區的看法過於本質化，充滿了有問題的以偏概全。這樣的批評或許沒錯，可是重要的是，在不同

第三章　共振的基礎結構
Infrastructures of Resonance

的種族和文化所產生出的不同藝術概念與藝術實踐之間，我們必須承認柏區所看到的巨大鴻溝。截然不同的基礎結構，會生產出極為不同的價值系統和存在形式，因此必須小心探訪才能找到共同點。

私有化對正當化的影響　Privatization's Effect on Legitimation

我們並不缺乏藝術家著手創造屬於自己的基礎結構，如實驗藝術空間或雜誌等，只是在新自由主義資本主義的時代，這並非易事。當然，另類基礎結構確實很多，可是這些通常缺乏資本和組織，以至於無法做出可長久持續的東西。

在這個逐漸私有化的時代，尤其是在八〇年代末期的文化戰爭期間，當美國國家藝術基金會（National Endowment for the Arts）大幅削減補助之後，境內的另類美學形式基礎結構就顯著減少了。連同近年來擴及全國的仕紳化浪潮，這些力量已經剷除了好幾千個反資本主義的基礎結構，畢竟空間需要租金，雜誌需要出版經費。

非營利產業複合體的興起本身有其缺點，我在前文已經有所討論。由於非營利組織的健全，仰賴的是有錢人對自身福祉的一時興起（而且不同於逐漸減少的州政府或聯邦

補助，私人贊助日益成為非營利組織存活的要素），自然會出現傾向有錢人的價值觀和品味的慣性。非營利組織的董事會可能會吩咐執行長該呈現怎樣的藝術或計畫，但是一般來說只是比較柔性的影響。可以理解的是，反而是執行長會想要迎合有錢人的一般美學，因而慢慢地吞噬非營利組織。更不用提的是，非營利組織，尤其是組織的執行長，花了太多時間在籌募資金，也就很難專心發展其他的業務。非營利組織按其內部邏輯，就只是為了募款的目的而募款。

這對整個社會也會產生衝擊。說穿了，非營利組織有助形塑文化意見，而作為基礎結構的重要部分，這也使得它們日益保守的價值觀形塑了感性分享。由於聯邦政府和州政府的補助持續減少，這因此成為過去二十年來的運作邏輯。

同樣的內部邏輯也出現在大學校園。權力取得的動態關係與持續的財務需求，都導致了大學機構呈現出了普遍親善市場的氛圍。當然，學院依舊保有反資本主義的看法，只是這種新自由主義的轉向，不只是學院自由，更包括了表達自由，都因此變得相當脆弱。

沒錯，許多優良的期刊雜誌不是已經消失了，就是持續消失當中。來自廣告空間與日俱增的壓力，對微觀經濟中的期刊雜誌帶來了最大的衝擊——而且抑制表達自由最多的，莫過於知道表達的內容可能會冒犯到廣告商。為了向藝廊販售廣告篇幅和舉行藝術

博覽會，這類型的藝術雜誌必須要以適切的新聞報導標準為基本宗旨，但面對這樣的情形，我們實在很難加以責備。

私有化的最大受害者（當然是以實體空間的大小而言），正是城市和其內部曾經一度激進的空間。住房、租金、空間私有化和區域規劃的爭戰，不只是攸關地方的戰役，也是攸關著意義在城市之中是如何生產而出的戰爭。就是為了這個原因，歷經快速仕紳化的城市，其所失去的不只是穩固的激進基礎結構，同時也失去了它們的語言。空間會產生意義，意義則會引發歷史感。

「**回收歷史**（REPOhistory）」是於一九八九年到二〇〇〇年之間運作的團體，專注在紐約的失落歷史。格雷戈里‧索萊特（Gregory Sholette）是此團體的成員，他寫道：「為人遺忘大半的紐約過往，其尷尬的回憶已被這個仕紳化的城市，以自身公共標誌系統直接書寫在城市的外觀上。『**回收歷史**』的題材對象包括了工人、廢奴主義者、奴隸、激進分子、美國原住民和孩童等等，也就是那些在血汗工廠和街頭失去生命、『淚往肚裡吞』的人們。在全球新自由主義之下，都會空間變成了管理消費和普遍監控的區域，必須從城市內部的符號學管理的固定劇目著手進行。」事實上，空間的私有化即是意義的私有化。

總而言之，私有化已經約束、控制了我們所有人可以使用的多樣共振基礎結構，迫使每個參與其中的人只能爭奪零頭碎屑。私有化不僅減少了（在許多的情況下是消滅）中下階級的利益，且對產生我們的自我意識的力量，施加著日益保守的壓力。

品牌化　Branding

毫無疑問，並非所有的基礎結構要素都有同等的影響力。某些基礎結構的要素擁有更多的分配力和觀眾，因此比其他要素更能夠廣泛地去形塑賽局。可想而知，美國維雅康姆傳媒公司（Viacom）要比一間另類藝術中心更具有社會力，可是我們應該如何比較這樣的事物呢？

廣告有許多不同的策略，而凌駕於其他動機之上的根本共通策略，其實就是一個基本原則：存在感。人們會忍不住將存在的事物加以正當化。我們之所以會見則信矣，無非是因為我們要處理眼見之物。如果我們只見到一次，我們或許會遺忘，可是一旦我們見到兩千次，就會慢慢熟悉。每一年，「超級盃（Super Bowl）」都是世界上最多觀看人次的單一電視轉播盛事。在觀看賽事的觀眾心目中留下印象是極度夢寐以求的事——在

123

本書原文版付梓的這一年（二○一五年），「超級盃」為美國全國廣播公司（NBC）賺取的收益，總計三億六千萬美元，每三十秒的插播廣告費用大約四百五十萬美元。如果廣告不奏效的話，公司是不可能會付出這麼龐大的金錢，廣告說穿了不過是憑藉存在感來產生意義。

美國品牌化和廣告之父李奧・貝納曾經如此寫道：「好廣告不僅是流通訊息，而是以欲望和信仰滲透公眾的心靈。」透過機械複製的輔助（廣告牌、橫幅廣告、電視商業廣告、廣播插播廣告、置入廣告），廣告即可緩慢但穩當地與觀者搭建關係。這種感受和欲望的關係正是廣告遊戲的核心——最終也就是一種意義的生產。品牌的首要目標，就只是成為人們既有世界中更常見的部分之一，喜不喜歡該品牌則是後來的事，真正的任務就是讓產品成為消費者日常生活的一部分。

這個簡單的自明之理，考慮到少數人能夠宰制許多人的「感性分享」。機械生產允許了影像的繁殖倍增，使得權勢之人的存在感比一般人來得更加真實。許多組織不會只為了某個特定產品進行廣告促銷，多數情況下則會讓自己的名號續存於主要的符號秩序之中。

取回基礎結構　Reclaim the Infrastructures

激進藝術社群已經放棄了藝術界本身，我認識的激進藝術家，大多數都喜歡標榜自己完全不在乎這個領域。隨著戰術媒介鼓勵藝術家投入其他論述，多數人已然尋得了慰藉，那就是處理某些微觀經濟框架之下（如塗鴉、街頭藝術等等）的藝術外部論述。美國境內的許多政治藝術家都靠教學維生，這些教學機會卻是逐年罕見，這是因為商業市場實在不是合理的謀生之地。那為何要花費這麼多的時間，去擔心跟自己沒有關係的社群（藝術雜誌、藝廊、博物館和藝術界）呢？這正切中了我的要點。我們為什麼會跟這個社群不相干呢？

在我們討論要如何製造另類事物以前，我想要叩問的是，我們放棄了把我們視為要素的社群，這種情況為什麼會發生？就基礎結構來思考，我們可說是不戰而降地把機器最重要的部分拱手讓人。如果藝術界是一輛汽車的話，我們等於是為了做擋風雨刷的工作，而交出了變速器、引擎、車體和輪胎。

每個非營利博物館的宗旨，都納入了為大眾謀福祉的大膽宣稱。當大部分的批判政治藝術社群，在貧瘠的小眾微觀經濟的戰場上忙著相互廝殺，這些宣稱已然不再受到挑戰。但是它們是可以被挑戰的。對於我這樣曾在博物館任職的人來說，我知道即使是追

究責任的最輕微挑釁，都會讓博物館董事會掀起波瀾。權力不是停滯不變，機構也易受爭論和輿論力量的影響，尤其是那些宣稱自己對於公共利益有著承諾的機構。藝術家應該要對此多加利用。

這把我們導回了占領機構的問題。藝術家與行動主義者不該只是要求改變，更可以把機構視為需要操控的形式來加以使用。當然，這些機構都有其限制（誠如前文所言，許多的生存都是仰賴資本的邏輯），但它們依然可以為人滲透。當「占領博物館」占領紐約現代藝術博物館的神聖大廳之際，他們正在主張是什麼構成了藝術。並且，他們借用了迪亞哥‧里維拉和安德烈‧布列東的先見之明，強調了他們的宣稱並非歷史上的唯一。

但是「占領博物館」事件短暫告終。抗議過了，該團體就轉移焦點到了另一個機構。想要取回基礎結構不能只是亂槍打鳥──而是要準備謙遜且水滴石穿的長遠之計。我們可以從打造自己的基礎結構的一小部分開始著手，如此努力不懈一段時間後，即可產生出新的意義形式。這種手法益處良多，涵蓋了結構和個人的範疇。只要改變了傳遞我們對於事物的想法的基礎結構，我們最終就可以改變自己。

第四章

看穿社會與
文化資本的迷霧

Seeing Through
the Haze of Social
and Cultural Capital

過去百年以來，文化生產機器的腐蝕性副產品，已經如煙霧般集結籠罩著所有人，澈底模糊了我們的視線。我們可以把這個副產品稱為文化資本（cultural capital）。文化資本涵蓋了我們的每個朋友、同儕、盟友和文化時刻。文化資本對於我們的世界的滲透程度，已經造成了我們所說的話都不再是自己的意思，讓我們比起狡猾的外交官或姑息的廣告人，也不惶多讓。游擊街頭藝術家變成了企業紈褲子弟；草根運動讓左傾的學者一躍成為運動（不管是什麼運動）的代表；社群網站配置了訴諸友誼和連通性的修辭，來為數據挖掘和市場調查服務；政治藝術家使出渾身解數，以便合乎趣味、安全和易於了解。

曾經純正的文化行動已經被資本主義吸納其中。文化生產的風潮則以難以想像的速度成長：它們不再是我們所知的無害的奢侈輕浮之物──它們是我們懸吊認同的掛勾。

可是我們該如何定義這場迷霧？什麼是文化資本？它又是如何運作的呢？

對於許多理論家和社會學家來說，文化資本這個名詞與知識、社會敏銳度和價值有關，是透過關係與制度網絡而獲得的東西。就這個看法，文化資本可以簡化成一句基本諺語：「人脈勝於能力。」但是這樣的定義卻忽視了時間性（temporality）──誠如人們所見，我們現在身處在文化生產歷史中特別激烈的時刻。正因如此，當我們認真思考

文化產業時，我們不能夠忽略了文化產業形塑我們社會關係的方式。

我們必須以一種結構性立場來處理文化資本的議題。換句話說，並不只是跟你認識了誰有關，而是你在哪個基礎結構運作——也就是讓你能夠認識人的那些地方。因此，工作、勞動與社交網絡的基本要素已經成為了絕對關鍵的資訊。一切看似難為情的、攸關文化資本的問題，比方說，如何取得一份工作、是做什麼來賺錢等等，其實是個清楚的結構性要件，因而必須加以明確闡述。接下來，讓我們試著釐清文化資本的討論。透過了解形塑和剝削我們的文化成果的資本主義系統，讓我們擁有生產另類方案的必要工具。

引介社會與文化資本 Introducing Social and Cultural Capital

文化資本是什麼？文化資本是一種設法通行某個特定文化領域的方式。依據社會學家皮耶・布赫迪厄（Pierre Bourdieu）的說法，文化資本是運作於某個特定領域中所累積下來的一套關係和知識。思考一下任一特定的社會環境，像是城內的街道或是預備學校的教室。每一個空間都有一套管轄社會關係的特定規則：獲取權力和展示卓越的形式、措辭，以及可做和不可做的姿態。精通這些規則，就等於取得了文化資本。

第四章　看穿社會與文化資本的迷霧
Seeing Through the Haze of Social and Cultural Capital

以職場生涯為例，我們努力行事的方式並非只是做好份內工作，更是因為我們知道什麼是該說的笑話、誰是該花時間相處的人，以及該穿什麼樣的衣服。我們了解特定的文化參照，並且與某個激勵我們行動的普遍感受相互連結。**我們了解遊戲的玩法：我們**

「玩得很好」的目的是為了取得更多權力。

社會資本，則代表了與特定環境中個人權力相連結的預估財務利益，以及個人於特定領域運作時所獲取的好處，例如，不管個人是否能夠悠遊於常春藤預備學校的領域，無論如何就是會因為生於這樣的領域而得到極大利益。毋庸置疑，每個領域都有其自身認定的文化資本構成。對於曼哈頓的菁英人士來說，這意味著能夠炫耀自己認識的名人的預備學校和顯赫家族；對於行動主義者來說，這表示回想自己參加過的示威活動；對於藝術家來說，這表示羅列出自己可能認識的藝術家和有影響力的策展人。

這些與語言和權力有關的通行世界的方法，形塑了我們的日常行動。這些並不只是我們為了功成名就所說的話語：我們最後會透過這些技能來觀看這個世界──並讓自己能夠通行其間。這就是布赫迪厄所謂的**慣習（habitus）**。他主張這種外在因素的總和，可以改變個人通行和思考世界的方式。慣習因此指涉的是個人對於社會權力不斷變化的條件之體認──以及為了因應它而必要的語言和物質之轉型：

慣習編制的基本效應之一，就是產生出一個常理世界，該世界被賦予了**客觀性**（objectivity），這是透過對實踐和世界的意義所擔保而來，換言之，也就是取得能動者經驗和持續性強化之間的和諧，而這兩者各自獲得類似或相同經驗的個人與集體的表達（如通過慶典），即興發揮或者是照表操演（老生常談、諺語）。慣習的同質性就是──在能動者群體能夠接受的範圍內，其在生產中暗示了所具備的（生產與闡釋的）詭計──造成了實踐和成果能夠立即可以理解和預知，並因此被視為理所當然的東西。

布赫迪厄之所以得出這些概念，是因為他把社會學工具的矛頭轉向了社會學學科本身。他覺得社會學者提出來攸關文化的問題，只有對他們所屬的專業領域具有意義。也就是說，社會學者在文化中尋得的答案，早已銘記在他們自身的環境中。這個分析的轉向在教育改革中獲得廣泛重視，在法國尤其如此，該國從文化資本的角度思考了課程計畫。這揭示了個人之所以沒有能力理解特定參照──更遑論是一套特定的教育方法──其實是眾多陣線所形成的社會群體所決定。若以社會學的觀點來說明大多數的階級障礙，無非是某個社群的社會資本取得受到了某種控制。

因此，若退一步思考，我們就可以明白，社會和文化資本提供了珍貴洞見，來理解

肇因於種族、階級、性別以及文化與地理障礙的權力差距。權力因此不再純粹是財務狀

況而已，而是已經被編碼於我們言談、走路和呼吸的方式中。權力可以滲入我們的幽默

感和夢境。社會與文化資本對理解藝術與政治更是特別重要，箇中原因乃在於：當我們

闡釋眼前的世界時，我們必須仰賴這些符碼，依據它們來做出結論。

借他人之名自抬身價、社交網絡以及個人魅力等等，一直是想要擠入上流社會的人

所借助的事物，可是資訊經濟大幅深化了這些技能的潛在利益和必要性。隨著眾多經濟

產業和日常生活逐漸融入文化生產中，這些社交導航形式就變得益加複雜，且更有價值。

在所有文化領域裡，社群中有極大部分的人都渴望得到社會認可——在極端不穩定

的狀態下，這樣的渴望會變得愈加明顯。想像這樣的一位藝術家，日以繼夜地投入於自

己的作品中，努力不懈地追求認可。每個領域都有這樣熟悉的故事，這樣的故事都有著同

樣熟悉──即便是罕見到令人沮喪──的結局：當某個時刻，在許多基礎結構中，運作於

某個結構負責物色新秀的人接受了其文化作品後，這位受幸運眷顧的藝術家就被認定是才

華洋溢：作家被作家經紀人搶著簽約，或者是視覺藝術家得到藝廊藝術商的勸誘等等。

不再默默無聞的轉變是很重要的：這代表了藝術家進入了社會資本網絡的時刻。文化資本則是某種履歷。人會想要爬上越來越好的位置，以便能夠展現在履歷上，而這後來會讓個人在某個特定領域有一連串可運作的關係。當個人取得越來越多的社會資本，通常漸漸地就可以更輕易地進入某個領域中更多的基礎結構。當然，這是一種「套套邏輯（tautology）」。在正當化的不同載體（如博物館、火紅的雜誌、外百老匯的戲劇等）之間移動，強化社會資本累積的基本假設。因為與「酷」機構有了連結，藝術家也就變「酷」了。這種透過文化資本來追求社會資本的正當化方式，公認是想要擁有成功藝術生涯的先決條件。

同時該說明的是，社會資本並不是只跟有野心和有前途的人有關。若真要區分的話，對於工作機會極為有限的文化工作者和行動主義者來說，社會資本可能更形珍貴。對於藝術和政治的「飄零族（不穩定無產階級）（precariat）」來說，每一次的對話都是一次可能的交易，每一次的互動都是一次機會。若想維持生計來支付房租和在餐桌上有食物吃，就會激發行動。

話雖如此，若是上述說法讓你深感是個乏味沮喪、名利至上的例子，那是因為某個程度而言就是如此。不過，如果我們把這個個人現象倍乘並放諸四海，就可以發現與文

化生產相關的龐大全球動態。當全球各地的文化製造者拚了命想要獲得社會資本，以便能夠操縱權力，我們理解到正是這些過程影響了一個龐大基礎結構的發展。

然而，即使我們認知到這樣的事態在基本上無法避免，但對於解讀任何資訊可能表明的權力動態，我們也變得愈加老練。我們因此不禁對於特定的慣用語——攀上的關係、上過的學校、擁護的利益——都比以往更加敏感，我們甚至會試圖利用那些慣用語！因此，拓展人脈不只是一種管道來認識風趣或有用的人，更是一種方法來評估個人於權力之中的位置——以及個人在其中的流動性。

這些到底跟藝術行動主義和激進政治有何關聯？我們談到社會資本時，我們其實在說的是一套全球關係。新自由主義資本主義的邏輯是陰險的，可是幾乎所有人（包括了社會運動行動主義者和政治藝術家在內）都已經不由自主地捲入其中，更被迫使它永久持續下去。這是造成人們彼此競爭的邪惡動態關係，且會澈底地壓制和破壞激進政治（畢竟，這兩個系統最仰賴的就是信任和社會凝聚力），其影響是連「反情報計畫（COINTELPRO，Counter Intelligence Program）」也望塵莫及。

名利至上者對內部和自身的背叛可能不是什麼新鮮事，但是在社會運動和藝術行動主義的歷史中，卻留下了痛苦和殘酷的遺產。或許最為人所知的，當屬法國一九六八

年五月抗議活動中所埋下根源的一段慘痛夙怨。當時的學生運動獲得了廣泛關注，因而需要發言人。丹尼爾・孔恩・本第（Daniel Cohn Bendit）後來素稱為「紅色丹尼（Danny the Red）」，事發當年正在巴黎南泰爾（Nanterre）讀書，這位德裔行動主義者擅長交際且口若懸河，成為了當時運動中較為激進群體的代表。情境主義者正以其最敏銳的眼光，定視著社會運動的奇觀，因此，當媒體把紅色丹尼拱成了口才流利的運動代言人，自然而然也就為他招來了情境主義者的敵意。《情境主義國際（*Situationist International*）》後來在一九六九年六月號刊登了名為〈孔恩・本第作為代表人（Cohn-Bendit as Representation）〉的文章。

丹尼爾・孔恩・本第是《情境主義國際（*Internationale Situationniste*）》的讀者，因不受戴高樂主義政權（Gaullist regime）的歡迎而聞名，他曾與哥哥合寫了一本書，書名是：《過時的共產主義：左翼的選擇（*Obsolete Communism : the Left-wing Alternative*）》。這本書受到廣泛推崇，是處理一九六八年五月到六月事件的佳作，但是以英文發表。丹尼爾弟兄確實有他展現才智的時刻，但是對比於總是與他一起出現的官僚豬玀來說，這是必然的。很會譁眾取寵的人，總是會比他的競爭對手表現地更活潑、更機靈、更聰明和更大膽。然而，譁眾取寵之人的才智不過是革命者的愚蠢。

丹尼爾・孔恩・本第啟動了一種機制，讓自己成為「青年文化」的奇觀式英雄，並堅稱如此。不論是他本人有意識或無意識的作為，這都讓情況要不顯得邪惡，就是悲喜交雜。在一九六九年六月的《眼（eye）》雜誌中（這是赫斯特媒體集團（Hearst）旗下一份劣質的時髦文化雜誌，仿照《巴黎競賽畫報（Paris Match）》，是專門出給乳臭未乾的人看的雜誌），我們的「紅色」丹尼、「歐洲的造反王」，和「去年春天的巴黎革命紅髮英雄，談論了反叛學生的國際組織、大學應該如何重組（《情境主義國際》註：這是他們的說法）、共產主義為何死亡，以及學生們會在明年秋天做些什麼事。」

有鑑於此——以及彩色週報的好幾百張照片，加上吉斯馬（Geismar）、索瓦若（Sauvageot）和革命共產主義青年組織的討厭鬼（JCR）——來理解孔恩・本第的「嚴肅」作品。他所呈現的烏克蘭革命起義軍（Makhnovitchina）以及喀琅施塔得蘇聯起義（Kronstadt Soviet）的故事，以及他怪異地選用凡尼根（Vaneigem）與德波的引文——當他觸碰到的一切事物都會化為特藝七彩的影像時，這些幾乎很難對社會變革起任何作用。

我們從這段文字可以明顯看到：隨著孔恩‧本第獲得廣泛的社會資本，他同時也招來了社會運動某些陣營的強烈反感。基本上，情境主義者認為他是個「出賣者」，背著學生運動去迎合媒體和官僚所需。當一個運動成為眾人矚目的焦點，運動的代言人也會連帶受到關注，而在這種媒體與社會資本的新動態關係中，許多運動的成員都不可避免地會覺得自己被棄置邊緣。

我們在某個程度上不得不同情孔恩‧本第，隨著時間流逝，他證明了自己是追求社會進步的一名老練鬥士。我們甚至可以進一步詢問，激進運動是否真的注定要處於邊緣，只會責難那些通常是以高貴之姿試圖在中心斡旋的人。當「討伐體制樂團（Rage Against the Machine）」與一間主流唱片公司簽約，遭到粉絲團指責他們出賣了自己時，該樂團如此回應：「我們沒有興趣只對已經變革的人說教。在無產政府者經營的廢棄非法占據空間表演很棒，可是能夠向人傳達革命訊息，傳達給在格蘭那達山（Granada Hills）和司徒加特（Stuttgart）的人們也很棒。」

然而這跟出賣並無關係——至少不是真的如此。身處二十一世紀，出賣（或者沒有出賣）的問題已經變得更為分散和靜默。誠如樂評家強尼‧凡‧艾內姆（Johnny Von Einem）在其文章〈二十一世紀的出賣（Selling out in the 21st Century）〉中如此寫道：

第四章　看穿社會與文化資本的迷霧
Seeing Through the Haze of Social and Cultural Capital

「當音樂產業掙扎著在數位年代裡賺錢之際，關乎藝術誠信和企業無靈魂之間奮戰已久的界線，儘管一度涇渭分明，現在則似乎已經模糊難分，瀕臨跨越那條界線的藝術家，如今獲得的是理解的眼神，而不是他們『以前很酷但現在不酷了』的惡意指責。」我們的文化是如此焦慮和猶豫不決，以至於出賣的說法，以及做事是不是為了獲得社會資本的目的問題，似乎都稍嫌過時。那樣的問題終究無關緊要──這裡討論的重點是，文化行動帶來的緊張，影響的不只是文化工作者的工作與生活，還有他人會如何理解他們的工作與生活。

社會資本可以讓人得到什麼？　What Is to Be Gained by Social Capital?

我們已經了解社會資本的取得有何種用處，但是容我們在此更詳盡地探索取得的過程及其好處。我們之所以要取得社會資本的理由很多──首先就是為了經濟目的。社會資本是某種允許獲得機會的非專業履歷。誠如前文所言，我於麻薩諸塞州當代藝術博物館的展覽中展示過作品的藝術家，只要曾經在博物館曝光，就更可能會有藝廊願意當其經紀人，或者是更有機會取得教職。情況就是這樣，藝術家通常要放棄一些費用，以便

得到於博物館展覽後伴隨而來的社會資本保證。社會資本的回報，值得他們承受預先的經濟損失。

藝術團體「工資（W.A.G.E.，Working Artists and the Greater Economy）」成立於二〇〇八年，便是為了回應這樣的一套臆測。這是源於藝術家、表演者和獨立策展人之間的一系列會談，這些人分享了許多自己與文化機構共事的無酬經驗，「工資」於是進行了一份藝術家調查，想要釐清紐約市文化機構的勞動實踐狀況。他們也出版了一份宣言《wo/manifesto》，文中說道：「藝術團體『工資』拒絕把藝術家定位成投機者，要求資本價值要含有文化價值的報酬。」藉由確定藝術機構交換社會資本的方法，這個團體希望能夠讓職業藝術家的有形資本予以透明化。

不過，社會資本並不只是賺到（和沒有賺到）的辛苦錢──誠如前言所述，社會資本會破壞我們與他人和自己的情感和社會關係的核心。伴隨社會資本而來的個人正當化，會讓論述中相互殘殺的小衝突變得尖刻：隨著來自我們所屬環境的每個讚美和表揚，我們會增添一份自信和成就感。由於文化生產者的個人認同與其工作實不可分，因而會渴望獲得尊重。當然，對於一向採取較為親善市場策略的那些人來說，他們會得到更多來自該產業的正當性，反過來說，對這個產業較為批判的那些人，也會得到來自反

資本主義群的同等讚許——儘管可能無法獲得同等的金錢！可是往往有龐大的一群人是困在這兩者之間，既沒有社群，而若想要從某處或任何地方得到某種正當化，也都是徒勞無功。許多無政府主義者和社會主義者，可能會視這樣的中間地帶為無望的荒蕪之境而棄如敝屣，可是依舊存在的事實是，全面敵視那些努力通行於「生活／工作／文化」綜合狀況的人，可以說是極度自我挫敗的情形。基礎結構的存在終究不是純然與資本有關——除了正當化的作用之外，基礎結構也能夠提供慰藉。

觀看社會資本：策展人與潮人的崛起
Seeing Social Capital: The Rise of the Curator and Hipster

針對潮人的評論已經是不計其數，我不會在此專門重述這號獨特人物。我不會再說明卡車司機帽、《*Vice*》雜誌或戴許·史諾（Dash Snow）。然而，潮人可以告訴我們有關社會資本饒富興味的東西。就本質而言，潮人擅於觀察社會資本在一群複雜基礎結構的流動。潮人的工作類似股票經紀人，後者會使用內幕消息的組合、過往趨勢的大量統計，以及純粹的直覺，以便預測出經濟財富的未來轉變。就像股票經紀人一樣，潮人著

迷於監控不斷變化的領域——只不過，他的領域是文化而不是財務。

然而，說真的，潮人是個原型——我們每個人都至少擁有其身上的某些特質。人怎麼可能沒有些許這樣的行為而存活於世？對文化生產者來說，邏輯很清楚：一旦你沒有跟上流動的趨勢，你不只是落伍了，也不太相干了。潮人因此是個處於左右為難局面的悲劇性人物，一方面焦慮地盯著最新的進展，另一方面又有幾分難以預料、不能共患難、且反覆無常。潮人的善變就是我們的善變：任何試圖在世上創造出重要意義的文化活躍分子，都可在潮人身上看到自己的影子。

策展人則是對這些目的有所助益的另一號人物。策展人不如潮人那般邪惡，但是也讓人不甚了解。然而，策展人跟潮人一樣，其角色是熟練地察看社會資本的流動。精明的策展人知道若要促成一個計畫，需要關注自己在當代藝術領域擁有的利基（niche）——並且要平衡各種社會因素。

不太有趣的策展人（而這類的策展人為數極多）在要評估特定藝術為何有趣時，往往會外包給藝術基礎結構中一些相當保守的傳播媒介。當然，我想到的是藝廊、拍賣公司、蒐藏家和雞尾酒派對場合。在高度私有化的全球藝術界中，我們現在已經很難去評估作品到底有不有趣。在這日益私有化的藝術基礎結構之中，人人皆可為所欲為，任何

關鍵技能總和的預設值就是市場，而市場並不同於批判性共識，它是清楚的、可操縱的、以及可理解的。其方程式很簡單：越昂貴的東西，越好。策展人如同是場外下注的賭博業者，看到特定作品的價格上漲，就會往它們身上下注——他們翻閱大型藝術雜誌，簡單地依據裡頭的廣告規模與定位來選擇藝術家。這好像也沒錯，因為人們對於品味的理解，就是不斷變化的文化流動中的權力延伸。

歸根究柢，策展人和潮人意味的是，運作於每一個共振基礎結構中的廣大技能組合。他們的工作（誠如其人）代表了社會資本的勝利。這些工作的技能組合很簡單：就是衡量的能力，能夠衡量發生於既定領域內部不斷變化的權力關係和符號操演。管理龐大資訊，依賴和擁有個人網絡，這都提供有形的權力。多數人都無法以同樣的從容態度操縱這些基礎結構：他們會迷失在不斷變動的文化環境騷動中。

社會資本的困惑　The Confusion of Social Capital

誠如以上所見，社會資本格外誘人，確實足以讓人攀上與流行、重要身分和地位的階梯，但也會讓人陷入深沉的困惑。

當社會資本伴隨著權力承諾的姿態而來，我們卻往往很容易完全跟不上姿態的進展。或者說得更直白一點：我們很難去相信，具有社會資本的事物會是不重要的——可是往往確實就是如此！原先乏人問津的藝術家的作品，因為一次博物館或藝展的展覽而取得正當化，就接連快速展出而使得該作品爆紅，這樣的情況是不是很常見呢？

不管輿論是正面或負面，它可以輕易成為崇拜社會資本的同義詞。許多人看不到自己對權力和重要身分的崇拜，於是會盲目地信賴社會資本。他們會迅速擁抱正在取得認可的姿態，而不會批判性地評估這個正當化的背後力量。但是與此同時，一旦他們覺得這股激增的興趣提供了另一種機會，他們就會趁機譴責那個姿態，力圖討好某個依賴反意義（counter-meaning）生產而茁壯的一種家庭式手工業。例如，對於像是傑夫・昆斯（Jeff Koons）這種親善市場的藝術家，有些藝術家會嗤之以鼻，並與不喜歡傑夫・昆斯的作品的策展人，一起藉機取得社會資本。藝術和其他任何領域都沒有統一的權力結構，因此便允許了某方去攻擊領域中的特定權力形式，並藉此同時取得該領域的社會資本。

社會資本還引發了一個困惑：意向性的問題。我們會憑直覺去了解人們需要建立關係和招攬顧客，卻也因而不再知道人們做事是為了產生意義，還是為了產生更多社會資本。這就讓我們對意圖疑神疑鬼。處於這樣的文化，既對壞意向深感懷疑，卻又仰賴偏本。

向自己的誠摯意義，讓人對此感到相當棘手。

最能夠表現出我們對於他人意圖的普遍懷疑——我們的疑神疑鬼，莫過於我們可以在文化論述中心找到的語言。編造、誇張法、消極抵抗、行銷、公關、獵酷、品味塑造，和借他人之名自抬身價等措辭，都暗示了某種程度的操弄，彷若我們的語言洩露了我們無法大聲說出口的東西：沒有人在說實話，且每個人都會操弄。在所有的這些措辭中，我們可以看到資本主義的力量滲入我們的世界，而我們所能夠做的，似乎就是在不斷兜售時生產出反應。

說真的，有誰會說出真心話？　So, Really, Who Means What They Say?

誰真的會說真心話？這個問題似乎糾纏著政治行動主義者。在社會資本的情境中，曖昧不明和道德說教的衝突尤顯尖銳。

藝術家若是不能夠表達出明確的社會宣言，就會遭受激進藝術社群的切割和嚴厲譴責（但是會受到當權派的喜愛），而批判性社群則會發現自己越來越傾向道德說教，撇開其他不談，其中的作品意義，無疑都是謹守著對於所屬基礎結構的忠誠。只要一件作

品（在內容方面）直接展現出社會進步，我們就比較容易知道那是一件社會進步的作品。

另一方面，曖昧不明的藝術家則通常會被質疑為名利至上和妄自尊大。

他們並非不該遭受這樣的質疑。商業上的成功，往往會導致以委婉的修辭來談論政治行動主義的理想，且會尊崇曖昧不明的行動。托瑪斯‧赫塞豪恩（Thomas Hirschhorn）是最著名的商業性政治藝術家之一，他在第十一屆卡塞爾文獻展（Kassel Documenta 11）的主要展區外的弗雷德里希‧沃勒移民區（Friedrich-Wöhler-Siedlung），也就是土耳其裔德國人的社會住宅綜合區，創作了《巴塔耶紀念碑（Bataille Monument）》。這個裝置作品包含了由硬紙板和包裝膠帶黏成的一間圖書館，以及作為遊樂場和媒體中心的一棵塑膠樹。至少可以這麼說，這個裝置作品肯定不是典型的兒童工作坊——教育資料混雜著受到巴塔耶啟發的性與暴力的書籍，這種奇特的混合就是圖書館的主要展示。儘管赫塞豪恩是與社區居民共同合作完成的，但卻堅稱《巴塔耶紀念碑》是件藝術作品——而不是一項社會計畫。

赫塞豪恩的干預作品招來了不少白眼。評論人質疑了其所帶來的潛在長期影響。這個計畫的對象到底是誰？它對參與的孩童有什麼好處？事實是，評論人肯定知道赫塞豪恩會從計畫得到利益和意義，但是社群可以從中獲得的好處則是模糊不清——或者該

說至少是更難以理解。當然，這並不必然表示其中完全沒有好處，不管這個計畫對社群影響的資訊，會不會讓計畫更顯而易見，且易於受到實質的批評，評論人就是無從觸及到作品的這個面向。不過，居然鮮少評論人指出一個一看便知的事實：沒有人可說出這個計畫究竟發生了什麼事。

我們這個操弄年代產生了一個無可阻攔的窘境。為了使得世界容易辨識，我們試著了解所有文化姿態背後的意圖。可是如同前文所述，問題是只有停留在最刻板的政治姿態或一目瞭然的廣告，才會完全顯露出自身的意圖。對疑神疑鬼的大眾來說，曖昧不明的文化姿態世界，也就是許多藝術家的領域，因而顯得令人懷疑。這反過來使得行動主義者很難信任古怪年輕人的藝術計畫，或者是曖昧的觀念裝置藝術作品，以致於行動主義往往不過是讚揚行動主義者的理念罷了。這就是為何按理是致力於最廣義的激進文化以及政治激進主義的社群，卻發現自己其實只是拼了命在證明自己的政治性而已。

謝波德·費爾雷的例子對此具有啟發性。對於那些正正當當地自稱是反文化的一分子的人來說，費爾雷的作品已經成為反文化商品化的象徵。關於他驚人的無所不在之現象，現在成為了藝術家利用激進文化美學來取得社會資本的代名詞──也就是個人利用社會力量來為自己牟利。

可是在冗長的藝術家、行動主義者和機構的名單上，費爾雷不過是其中一個案例。

現在圍繞在我們身邊的，是似乎無休止大量湧來的雙年展、嘉年華和座談會；所有的這些活動都宣稱有著社會變革的崇高志向，但通常隱藏著未明說的——但很明顯的——尋求社會資本的欲望。

我做過許多社會參與式藝術計畫，其中的評論家常會以剝削（這通常是社會資本的代碼）的指責，來駁斥政治參與藝術。這樣的指責有時有著合理的出發點，但往往批評得不夠深入，無法應付社會資本的複雜度。政治藝術計畫通常遇到的情況是，批評家會指出藝術家只是進入社會的一個不安角落，表演了某種「好」事之後，就帶著大量的社會資本揚長而去。赫塞豪恩的《巴塔耶紀念碑》引發的懷疑和擔憂，就是這種批評傾向的好例子。依舊普遍存在的懷疑就是，認為藝術家只是利用剝削內容，將其作為推升自己事業的手段。這並不必然是錯誤的看法，只是通常不是事實的全部。

二○一一年，「創意時代」和皇后區藝術博物館（Queens Museum of Art）與藝術家塔妮亞‧布魯格拉（Tania Bruguera）攜手合作，做出了《移民運動國際（Immigrant Movement International）》的計畫，旨在作為攸關移民問題的政治動員催化劑。布魯格拉是來自古巴的藝術家，素以挑釁的政治計畫著稱，她將此計畫視為展開自己所謂的「有

用的藝術」的嘗試。她想要的是足以跟政治現實搏鬥的藝術。為了達到目的，她在紐約皇后區中心的可樂娜區（Corona）開設店鋪。皇后區是美國最多元的角落，因此這似乎是個完美的地方，可以跟社群合作，關注移民和移工工作狀況的議題。

布魯格拉為了把個人的經驗融入合作者的經驗中，就決定要以最低工資度日，並跟移民家庭共住一間公寓。她搬進了先前是一家美容沙龍店的店面，把這裡當作自己的基地和動員中心。店面提供了許多課程：英語課、移民權利、以及如何獲取法律文件的課程、兒童音樂課、方便創造出以移民利益為考量的宣言的工作坊、以及介紹「有用的藝術」的意義的工作坊。她的空間後來持續運作，早已成為一系列日常活動的據點，而這些活動都是與許多街坊鄰居的對話結果，從非法移工到地方政治人物都是他們對談的對象。

這是政治活動與藝術作品碰撞的行動，而在其草創階段，《紐約時報》刊登了一篇文章，表達了對於布魯格拉的努力的憂慮。文章作者山姆·多尼克（Sam Dolnick）特別著墨在她要以跟移民相同的薪資過活，以及生活在相同條件的欲望：

她的生活並不艱困。布魯格拉女士長達一年的藝術作品的表演，為的是要改善移民的形象，並強調他們的困境。她把自己的挑釁的高概念（High-Concept）品牌，帶到了墨西哥玉米餅攤子和修車廠等低瓦數場所，而其鄰居的回應則是不同程度的好

奇、興趣或迷惑。

批評家質疑當代藝術家的作品效力，這當然是可以理解的，尤其藝術家的宣稱涉及到移民這樣複雜和重要的政治議題。只是話雖如此，我們在此發現到的社會資本分析，不僅目光短淺，且早已為人所悉。多尼克提出了社會資本的失衡是有問題的情況，殊不知這其實就是現實——人生的殘酷實況。真正該問的問題是：面對這種情況該怎麼辦才好？

金錢與專業精神　Money and Professionalism

關於社會資本的對話，若沒有清算一下金錢就不算完整。畢竟，我們現在居住的世界提供了賺錢來交換文化生產的可能性，就算這樣的可能性不是一直存在。有些人之所以受到吸引而進入文化生產領域，乃是因為他們已經厭煩了做著自己不喜歡的工作。有些人則是白天工作，晚上才是藝術家／革命者。工作的薪資幾乎都相當微薄，且工時很長，逼得人精神分裂。個人存在的不穩定雖是令人興奮的，但也同時使人精疲力竭。

金錢依舊是個人生存的核心。文化工作的生產不可能不用到錢，不管是經驗老到的藝術家，或是正嶄露頭角的自由工作者都是如此。追逐金錢會造成重大影響。我就親眼

見過，當藝術家越來越在意市場想要的是什麼（那就是曖昧不明），藝術家就會淡化自己的政治作品的強度。他們知道為了讓雜誌更能夠注意到自己，需要藝評家可以斷言自己的作品呈現出某種質地，像是細微敏銳、意義與形式的繁複以及曖昧不明——而這些正是他們得以存在的動人號召。

不過，這樣的獵巫行動應該適可而止了。我們專心致力要揪出這個祕密的資本家，但是誠如前文指出，這樣的指責不過是讓這種動態關係永久持續下去。「批判」，這個左派最愛的用詞，成了我們攻擊和建造的鐵鍬，每一次的致命一擊，我們不只拆除了某人的權力，同時也撐起了自己的權力。身為各種社會資本的微觀經濟的玩家，我們利用批判的掩護進行自己的襲擊。經營社交網絡只會強化「這下可逮到你了」和爆料的文化，照理說是革新派的藝術陣營也逐漸參與了軟性的獵巫行動，揭發觀點恰巧與自己不同的祕密資本家或藝術家。

批判通常不過是一種謀略，利用他人的慣性來讓自己持續不斷前進。這種參與形式在社會基礎結構中很常見，長久以來一直是前衛藝術傳統的一部份。安德烈・布列東就是藉由無情的批判，鞏固了自己的權力。德波驅逐並批判了每一個情境主義者，以至於幾乎沒有人真正屬於這個所謂的國際性運動。龐克搖滾和大多數的行動主義類型，最先

秉持的都是反對派的立場。

盲目批判是不會有任何用處的——說穿了，批判本身並不具有社會資本，也不會讓人得到什麼社會資本。這至少應該多少解釋了，何以左派批評家會大費周章地去剖析處於中心的人士所提出的理論。不知道有多少次，我聽到的是評論家悲嘆布西歐的關係美學，或者是反對克萊兒‧畢莎普（Claire Bishop）的社會參與式藝術的立場，而不是去支持有自己贊同想法的理論家同儕？當然，人之所以會如此，無非是渴望讓自己的權力正當化。這對所有涉及其中的人都是一場令人難堪的賽局。

批判並不會讓所有人公平受益。由於處於不穩定的狀態（無從預測或沒有安全感），沒有人會不留退路。每個人都喜歡隔岸觀火，但都心知肚明日後可能會有的潛在傷害。

如同「批判藝術體」就精確指出，這是為何業餘人士的損失要比專業人士來得少。這聽來有悖常理，但就像他們與藝術家暨研究者碧翠茲‧達科斯塔共同執筆的文章所言：

歸根究柢，「業餘人士」是個鮮有正面意義的用語。這個描述規訓的用語是為了勸阻混雜（hybridity），維持具有利益分庭抗禮的門戶之見。我們是樣樣都會，但樣樣不精通的人，試圖發掘可以為這個二等公民挽回什麼樣的權力。這樣的探索占了我們所進行社會研究的大部分。

第四章　看穿社會與文化資本的迷霧
Seeing Through the Haze of Social and Cultural Capital

然而，即使業餘人士的社會資本並沒有受到如同專業人士般的威脅，我們還是必須回到金錢這個基本的問題。畢竟，誰可以承擔得起成為業餘人士呢？沒有什麼可以失去，這到底具有什麼固有優勢？這些並不是容易解答的政治謎題，但卻迫使我們去正視這個根深蒂固的資本主義所發展出來的混亂網絡。

從社會資本中學習　　Learning by way of Social Capital

在本章，我已經努力提出增進社會資本的能見度之理由。就讓我們由詢問這樣的能見度能夠成就什麼，來為本章作結。

我們大可依據過去浮現的各式共振基礎結構，好好教導藝術與行動主義的歷史。我們可以輕易地這麼撰寫前衛藝術的歷史，內容是一群人有辦法在資本主義藝廊市場外，打造出另類的共振基礎結構——而且某個程度來說，這是侵吞了該市場的金錢之結果。布列東和超現實主義藝術家打造出了空間、雜誌和藝術作品，因而發展出他們的集體權力。達達主義亦是如此。巴西的黎吉亞・克拉克也是這樣。換言之，藝術史和政治史的英雄們並非只是磨滅過去的事蹟——他們識別出了自己要征服的既存結構的社會資本。

前衛藝術的歷史不只是孤立的個人捲入歷史洪流的歷史，也是一連串精於算計的個人，製造了能夠支持自己的網絡，而其成員能在財務和個人方面互相扶持，並且必要時會大力支持。不只是從前，他們現在都意識到，意義的生產其實是有著權力、空間和影響力的龐大社群的生產。可以確切地說，他們是一群製造意義的黑手黨。

這終於引導我們到了重要的轉捩點：製造出新的共振基礎結構，而這會反過來生產出新形式的主體，並會徐徐教導參與者，讓他們對形塑自己的複雜動態關係有著更深的體認。當然，這些基礎結構必須考量到人們生活中的不穩定性。若沒有認知到工作和金錢對這個組織的重要性，我們就會回到放冷槍的作法，並退回批判的封閉圈子。說穿了，十九世紀的工廠工人從未因為參與而受到嚴責——這樣的經濟現實是平衡的一部分。當然，重要的差異乃在於，文化工作者的認同與他們的所作所為密切相關。現今的文化資本主義分析，務必將賺錢的必要性納入考量。只是明確的財務安排，並不意謂著要放棄激進的野心：這些新的基礎結構必須灌輸人們鼓勵更公平生活形式的價值觀。

任何新的基礎結構都必須做好準備，以便與那些文化生產者交流，而不是不假思索。他們的工作遊走於正當性意義生產與社會資本累積這兩個領域。對於新市場的生產，就我們如何供給自身欲望的方式，文化生產者也必須要坦白從寬。倘若世界就棄如敝屣，

黑白分明，倘若我們可以指責每個人都是出賣者的話，那麼這個世界會簡單許多，但不幸的現實是，大多數的文化生產者都被夾在中間。我們必須記得謹慎對待狀況的複雜度，才不至於全都陷入相互競爭，且通常是矛盾地貼標籤分類（出賣、騙徒、仕紳、布爾喬亞行動主義者）。

誠如前文所言，我們必須要產生一種語言，足以應對所有複雜的社會資本和文化工作之間的關係。這是因為在二十一世紀討論文化時，若是不承認文化的展開到底有多少是為了取得社會資本的明顯欲望，就算不是錯覺，但似乎就是很奇怪。不過，即使只是粗略地觀察一下藝術評論的領域，以及藝術與行動主義的相關討論，都會讓人覺得不存在這樣的力量。我們都心知肚明，大多數的文化、行動主義和藝術的討論，都蓄意忽略了新自由主義的基本事實，那就是藝術家、思想家、研究者和其他所有人的所作所為，都合理地考量到自己尋求權力和受僱的持續需求。

權力的失衡是日常生活不可避免的部分，肯定普遍存在於政治和文化工作之中。因此，要求人們意識到社會資本，是要求他們亮出自己的籌碼，也就是讓參與條件一目瞭然。在影響深遠的大型藝術展的期間，當托瑪斯・赫塞豪恩這樣的藝術家介入了鄰近街坊，與土耳其移民孩童一起打造了受到巴塔耶所啟發的學校，凸顯其中的權力失衡是有

意義的。如果一切按照計畫進行，孩子們會參與計畫的經驗得到好處，藝術家也可以從計畫所促生的社會資本而得益（由於所有的功勞都歸於他一人，社會資本主要是歸他所有）。這不是要看輕孩子們的經驗，認為他們的經驗不如藝術家的經驗要來得引人注目或重要——這只不過是道出了文化實驗也是個權力試驗。誠如一件作品的地理場域對該作品的闡釋很重要，故支撐其社會資本的潛藏流動也至關重要。

第五章

———

觀看權力

Seeing Power

紐奧良的故事　The Story in New Orleans

二〇〇六年，藝術家和行動主義者陳佩之（Paul Chan）拜訪了遭受卡崔娜颶風蹂躪的紐奧良後，紐奧良這一片被摧毀的景觀和隱約的橡樹，猛然讓他想起來的不是別的，而是山謬‧貝克特（Samuel Beckett）的《等待果陀》（Waiting for Godot）》劇中要求的極簡主義場景。這或許是個奇怪的聯想，但是陳佩之看到了眼中所見：**一條鄉間道路、一棵樹及傍晚**拉開上的荒謬劇場。貝克特的劇本以最簡單的舞台指示，序幕。場景既可以是任何地方，也可以什麼地方都不是──**無地之境**，沒有脈絡且幾乎處於時間之外。大水淹過的後卡崔娜街坊遺跡，似乎切合那個描述，其蘊含所有最為繁繞心頭的弦外之意。曾是房屋矗立的地方，只剩下屋前石階通往已經不存在的房屋，地基消失於茂盛的熱帶植物之間，消退的洪水所帶來的垃圾依舊堆疊在路邊，但已經被曬得乾巴巴的。

陳佩之決定要在紐奧良做《等待果陀》這齣戲。不只是要城內的地點就好，而且絕對不能是城中心的某間劇場：他想在下九區（Lower Ninth Ward）和珍提利區（Gentilly）的街道上做戲，這兩處皆是受颶風襲擊最嚴重的地區。他的想法是要在災難發生的地點搬演這齣戲，以紐奧良受創的景觀來作為貝克特的這齣悲喜劇的背景。陳佩之想用的是

這樣的劇本，不僅可以回應當下受到颶風影響，社區居民的複雜沮喪、強烈憤怒、以及抽象與實際的夢想，更可同時向廣大的觀眾傳達失落與沮喪。

貝克特的劇本是關於等待，等待某個永不到來的事物。而在二〇〇六年，紐奧良居民對等待可謂知之甚詳。包括了聯邦緊急事務管理署（FEMA）的拖車、聯邦紓困貸款、以及陸軍工兵部隊（Army Corps of Engineers）的協助，這個城市苦苦等著這些承諾的兌現。遷居到休士頓、亞特蘭大和納許維爾（Nashville）等其他城市的紐奧良居民，等待著能夠重返紐奧良。至於留在城裡的人，他們也需要等待許久——重返工作崗位、傾頹的學校、交通運輸以及居家獲得修復。

陳佩之在紐奧良製作《等待果陀》的計畫有一個重要的前例：一九九三年，當炸彈轟炸波士尼亞的塞拉耶佛（Sarajevo）而燒毀城市的街道，蘇珊・桑塔格（Susan Sontag）就在當地執導了《等待果陀》。桑塔格的計畫引發了爭議。如同陳佩之的計畫，桑塔格的動力源自於不願只是當個悲劇旁觀者的迫切欲望：「可是，我不能又只是個目擊者：那就是會面與拜訪，恐懼到發抖、感到勇敢、感到沮喪、有著令人心碎的對話、變得愈加憤慨、體重減輕。如果我回到那裡，我要動手幫忙做點事情。」

桑塔格希望刺激國際文化社群，去關注發生在塞拉耶佛的暴行，或許可以藉此遊說

美國政府干預，這個立場引發了左派人士的許多爭論。誠如她在《紐約時報》的訪談中說道：「我在等待的不是果陀。就像大多數的塞拉耶佛人一樣，我等待的是美國總統柯林頓。」

不過，儘管陳佩之和桑塔格的政治與個人衝動相似，都是想為一場悲劇做些什麼，但他們的方法則迥然不同。桑塔格試圖把自己放入被她比擬為西班牙內戰（Spanish Civil War）的一場戰爭中，而根據陳佩之自己的說法，他主要關心的則是，「要為紐奧良這樣的殘破景觀帶入戲劇這樣的東西，但方式不是只有美學上的趣味，還要可以在當地永續存留。」

耐人尋味的是，陳佩之的確深受桑塔格的影響，只不過不是因為她執導的《等待果陀》。他的啟發是來自於桑塔格的戰爭攝影著作《旁觀他人之痛苦（Regarding the Pain of Others）》。一般都認為戰爭攝影的本質是反戰的，或者說它事實上就是拒斥暴力，桑塔格則在書中挑戰了這種看法。她主張戰爭影像反而通常滿足了對於暴力的欲望，藉由剝離影像的主體所處的情境，使得其再現成為膚淺的消費對象。

二〇〇六年，關於紐奧良以及摧毀它的災難資本主義經濟的媒體故事，幾乎跟天然災害的報導一樣多，但很少有新聞報導真的帶來根本改變，或是幫助了這個陷入困境的

城市。隨著照片、新聞通訊和非政府組織報告不斷增加，這些巨大量湧現的城市困境論據，卻開始看來像是在城市社區街道漫遊的「災難觀光」巴士：局外人可以安然無恙地觀看颶風掃過的後果，而完全不須要伸出援手。不論是颶風的報導，或者是這種實際的災難觀光，人們都察覺到了一種不帶社會變革議題的窺淫癖經濟。

於是，陳佩之開始規劃，他希望避免這項文化計畫只是為了做而做。相反地，他想創造出可以實際減輕颶風受難者的痛苦的計畫。為了完成作品，陳佩之——連同我、「創意時代」的製作人蓋文・克羅伯（Gavin Kroeber）和總監安妮・帕斯特納克（Anne Pasternak）、「哈林古典劇場（Classical Theater of Harlem）」總監克里斯多夫・麥可厄隆（Christopher McElroen）——展開了多場的「認識大家」集會。陳佩之打從一開始就堅決表示，他對實際改寫或重塑劇作不感興趣。他了解大家手邊要做的事情已經夠多了，因此重點不是真的要重製這部劇場作品。反之，舉行的所有集會是為了要讓所有參與者有機會相互認識，聆聽人們的需要與他們的經歷，藉此找出陳佩之的這齣《等待果陀》能夠為當地帶來的無形和有形的協助。

這樣的集會舉辦了數百場。我們安排了跟自己認識的各種背景的人（行動主義者、劇場導演、教師、牧師、市議會領袖、藝術家）坐下來交談，向對方介紹了計畫前提，

161

聆聽對方的關懷與想法。首先接觸到的是與我們個人網絡不同的名人，以及我們覺得必須見面的人士。諸如陳佩之與行動主義律師比爾・奎格利（Bill Quigley）一起拜會了第九區的市議會代表，以及與馬利克・拉辛（Malik Rahim）交流，他是前黑豹黨的成員和社區行動主義組織「共同點（Common Ground）」的創始人。在每一次的會談，我們都會請參與者介紹接下來應該談話的對象。隨著時間流逝，一幅精巧的名人版圖就此浮現，所有人一起帶來了各種紐奧良觀點所組成的複雜交疊的網絡──這裡指的是對於鄰里、階級、種族、奴隸制度、食物、復甦和藝術等極為多元的看法。幾個月過後，不只是我們更加熟悉了投入復甦工作前線的政治和名人。我們最後看到的並不是一組龐大統一的觀點，而是構成社群一系列極度令人擔憂的關係和政治緊繃──而緊繃的情況在危機時刻只會惡化。

花在這些人際互動的所有時間──有人可能會說，這是受到索爾・阿林斯基（Saul Alinsky）啟發的社區工作形式──有助於將劇場的隱喻根植於在地觀眾的實際經驗中。

每一次會談，我們都會聽到有人抱怨災難觀光及社會工作的投機炒作。紐奧良的各界人士對於外來援助所造成的真正結果，其嘲諷聲浪是日益高漲。隨著一個個幫忙的表示，以及一部部紀錄片的拍攝，城市的復甦依然欲振乏力。紐奧良人對奇觀有著相當具體的

了解。從電視特別報導、紀錄片、報紙上的照片和廣播節目，他們看到了整個文化生產的資源積累，為的是要在視覺市場上販售他們的創傷。這並不只是個概念而已，奇觀的理論已經成了讓人沮喪的有形現實。

就某種意義而言，可以說整個紐奧良市開始以不同角度來觀看權力。市民的眼光更為聚焦，開始看穿了電視上的承諾，並且反過來看到了消費主義的視覺機器。那些許下的承諾，其實與舊時的蛇油推銷員的保證如出一轍。當我們開始與更多紐奧良名人會見時，我們也開始了解到，不只是當地居民如何看待奇觀景觀的權力運作，還有他們如何看待權力在他們之間的分配。我們學習到，要從全城鄰里的政治緊張狀態和綿密關係的複雜版圖，來看待自己的計畫。我們目睹了整體的種族緊繃狀況，包括了白人組織和黑人組織的主要排他經驗，我們也經歷到外來和土生土長的行動主義組織之間的政治角力。

在我們的計畫之中，「哈林古典劇場」是關鍵夥伴，這個組織與陳佩之一起到紐奧良做戲。戲的製作分工相當明確：陳佩之負責舞台，但主要專注在「後端部分」，也就是說，他的目標是讓這齣戲在這個時間對於這個地方至關重要。「哈林古典劇場」於二〇〇七年四月抵達當地，開始協調中、小學生的劇場工作坊。他們帶來了在紐約哈林區的工作中發展出來的社區動員方法：舉行了一連串便餐聚會，好讓居民能夠認識演員和

談論劇作。每次的便餐聚會都是由不同的社區領袖主辦，對方會負責邀請自己的友人。因為這齣戲是由當地的一位名人擔綱主演，這位名人就是當時剛演出 HBO 電視劇集《火線（The Wire）》的溫德爾‧皮爾斯（Wendell Pierce），居民們因此都熱烈地前來分享食物，一起思考貝克特劇作的含意。

我們的第一個便餐聚會的舉行地點，是下九區居民羅納德‧劉易斯（Ronald Lewis）的住家，他家後院是「舞蹈與羽毛之家（House of Dance & Feathers）」博物館的所在地。憑著劉易斯自家後院有一間博物館的這個事實，應該就向你說明了他充滿活力的個性。他拄著拐杖蹣跚地來回走動，殷勤款待所有帶著故事前來的人，他們訴說著鄰里街坊的歷史、「社會救助和娛樂會所（Social Aid and Pleasure Clubs）」的敵對與盛會，以及最重要的就是已經消逝的社區故事。劉易斯不只在紐奧良普遍受到敬重，他也很清楚需要誰到場才能讓這個計畫成行。只要沒有邀請到某個人或社區團體，即可能會威脅到整個計畫的正當性。

二○○七年秋天，一個氣候宜人的夜晚，我們就坐在劉易斯的後院。老羅伯特‧葛林（Robert Green Sr.）是一位地方籌辦人和第九區的居民，並自稱是這個計畫的大使。他望著眼前這一群人吃著小龍蝦、炸雞和豆拌飯，開口說道：「看到有這麼多不同的人，

為了這個計畫聚在一起，我知道計畫一定會成功的。」他說情形之所以如此，那是因為我們透過一連串的會談，或許最重要的是我們的毅力，打造出了連最心存懷疑的人都容納在內的社會環境。複雜的社會關係地圖於是成為了一種根基，一種美學因而可以在此茁壯成長。

《等待果陀》計畫的大部分書寫，主要聚焦在這個劇作、演出地點、以及或可稱為社會動員的環節。換句話說，相關評論往往認知到將美學奠基於人際關係的重要性。霍藍·卡特（Holland Cotter）在《紐約時報》上如此寫道：

當所有的安排尚待敲定時，藝術家會尋求對此計畫有強烈想法的在地人的建議，其中包括了藝術家威利·柏區、社區籌辦人羅納德·劉易斯、以及孫女死於下九區洪水氾濫時的老羅伯特·葛林。剛開始時，他們其實都很懷疑，覺得計畫看起來像是另一個伺機炒作的活動：享有特權的外來藝術家來到了一個受創的城市，以一個戲劇姿態得到讚許後，拍拍屁股就離開了，沒有留下任何有用的東西。

這個解讀透過強調當地的社會關係，幾乎是承認了若是缺少社區工作的部分，這齣戲將會截然不同──這樣的美學就算不上是美學。

可是依舊存在著一個事實，那就是察覺在地權力關係的能力──有能力去看出在紐

奧良需要有哪些人士參與計畫，才能讓計畫在當地有意義——而這是合格的外來者也無法掌握的東西。也就是說，即使是對於卡特這樣曾實質探訪這個計畫的人，終究還是不熟悉地方名人和社區團體的生態，這意味著他只能從有距離的視角來了解在地關係。

從國家和國際的觀點來看，在地性就算不是神祕的，也是不可能去闡釋的動態關係。這也是為何陳佩之的徵求這些地方人士的觀點和社會敏銳度是很重要的原因。老羅伯特·葛林真的能夠近距離地看到紐奧良的權力關係。就定義而言，奇觀模糊了這些關係，可是透過優先關注計畫的「後端部分」，反而能夠將其有效利用並加以凸顯。老羅伯特·葛林身為下九區的居民，也是首批返回家園的的人士之一，對於投入重建的龐大動員工作和社區全都深知內情。

他在與陳佩之的一次訪談中，如此說道：

我與你第一次見面的時候，我們坐在拖車的餐桌前，你基本上就是對我說明了你想做的事情。我對從外面來這裡的人會有敵意——不是對一般來到這裡的人，而是對於帶著想做的計畫來這裡的人。不過，我有機會聽完後，才了解到你想要做的是很棒的事。但是我並沒有輕易接受你的想法，反而是讓你緊張了好一陣子，讓你以為我不喜歡你的計畫，真的讓你不好受了一陣子。我想要有機會緩一緩，好好讀一讀

資料。等到我讀完資料，看過一些《等待果陀》的新聞評論後，我就知道這對我們來說會是再完美不過的事情。

葛林是個萬事通，遊走於不同的種族和鄰里團體之間，深諳其間的緊張關係、歷史和團結要點。再者，他看出了這個社區會如何理解這個藝術之作，其攜手社區一同製作參與，也是為了社區而做的作品。

因為計畫的製作方式，這齣戲及其各種觸角在權力的不同層次中變得清晰，每個參與者看到的都不一樣。陳佩之在紐奧良所成就的，包括培養出一種觀看的方式，凸顯了那個憂心忡忡的社會存有（名叫「社群」）的重要性。就本質而言，以《等待果陀》為中心來發展出社群，這是接合在地性的策略，也是讓作品清晰可讀的必要部分。

這個計畫的發展伴隨著多層次的權力體認：為了使得隱喻有其意義，我們必須建立起足以說明權力的有害效應的關係。總歸來說，為了要讓這個計畫對受到卡崔娜颶風影響最深的人們具有意義，計畫就必須激發人際關係。陳佩之和他的紐奧良版《等待果陀》，因此就是意涵深遠的故事──我們可以以它為借鏡，學習現今要生產出有意義經驗時必備的策略與技巧。

追根究柢，觀看權力是一套技能組合，是發展自人們因應奇觀的掩飾效應所做的調

整，並熟悉運作於任何文化行動背後的權力基礎結構。空降到紐奧良的劇場製作，相較於以社區動員為核心而希冀感動受苦人心的戲，兩者就是不同。熟悉權力基礎結構提供了這樣的實質情境，從而提出主張和展開姿態。具備洞悉權力的能力是很重要的。

看穿迷霧：體制批判　　Seeing Through the Haze : Institutional Critique

我們開始能夠看清文化壓迫的幽暗世界。想要做到如此並不容易，我們顯然仍在犯錯，但是我們的目光逐漸專注。我們看待一位朋友送我們的塗鴉，會覺得要比博物館牆上的藝術作品對我們來得更有意義。當塗鴉藝術出現在企業廣告時，我們看到了自己熱愛的塗鴉藝術發生了劇烈的變化。我們開始察覺到，姿態的情境——不論是產生於電視聯播網的製作，或是出於我們信任的朋友——在極大程度上都取決於對它的闡釋。就像我們在陳佩之的《等待果陀》所看到的一樣，奇觀的含意可以在日常生活經驗中感受到。

一般人開始以相當直覺的層次，來了解權力利用文化來操弄他們，而反過來從那樣的壓迫中解放出來的時刻，則是極為特別的經驗。

看到大多數的自身文化經驗成了各種消費主義的犧牲品後，現在出現了一個世代，

正在學習看穿文化生產的煙幕。這是日積月累所得來的回應。確實如此，現在我們可以說自己擁有某種第六感，以便尋找文化產生的操弄和用具。對於潛伏於視線之外的力量的嶄新覺知，藝術界有著一段精彩的歷史。其實，這種自我意識和自我批判的美學生產形式，甚至有個專屬名稱：體制批判（Institutional Critique），其最佳例子反覆出現於一九七〇年代和一九八〇年代，是由藝術家漢斯・哈克（Hans Haacke）、弗瑞德・威爾森（Fred Wilson）和安卓雅・弗雷澤（Andrea Fraser）所創造出來。

漢斯・哈克進行了一個創新計畫，《夏波斯基等人，曼哈頓地產控股公司，即時社會系統，發生於一九七一年五月一日（Shapolsky et al. Manhattan Real Estate Holdings, A Real-Time Social System, as of May 1, 1971）》，並排定於古根漢美術館展出，他企圖展示一份貧民窟土地持有紀錄（自一九五一年至一九七一年），其持有人是古根漢董事會成員哈利・夏波斯基（Harry Shapolsky）。這個挑釁之作在古根漢美術館裡掀起了軒然大波，連帶威脅到古根漢美術館本身的經濟補助。哈克的展覽因而被取消了，隨之就是引發了更廣泛的媒體轟炸式報導和爭議。透過這個單一操演，哈克展示了潛伏於美術館牆後的政治經濟學。相對於所謂的中立白色立方體（White Cube，就古根漢的例子或許該說是球體），哈克顯示了美術館是與資本連結的有形關係產物，藉以維持和存在於世。

這場對抗白色立方體的假定中立狀態的戰役，因此成為了持續進行的藝術和政治的調查。一九八八年，表演藝術家安卓雅‧弗雷澤扮演了名叫珍‧卡索頓（Jane Castleton）的博物館導覽員一角，於費城藝術博物館（Philadelphia Museum of Art）為其館藏進行了一場具批判性和娛樂效果的導覽活動。一九九二年，弗瑞德‧威爾森重新組織了馬里蘭歷史學會（Maryland Historical Society）的館藏，以便呈現仍然埋藏其間的種族歧視歷史。為了洩露不外揚的醜事，體制批判清楚表明的是，忽略文化生產形式背後的政治經濟學其實是有問題的。

然而，隨著體制批判的聲譽水漲船高，包含藝術家丹尼爾‧布罕（Daniel Buren）、漢斯‧哈克、弗瑞德‧威爾森、邁克‧雅舍（Michael Asher）和安卓雅‧弗雷澤等人，接連舉行了大型的博物館展覽，但同時也浮現出一個明確的問題：當體制擁抱針對自身的批判，這到底意味著什麼？於二〇〇五年的《藝術論壇》九月號期刊，安卓雅‧弗雷澤發表了〈從體制的批判到批判的體制（From the Critique of Institutions to an Institution of Critique）〉一文，以回應這個基本問題，思考了我們看待藝術界時，是否能以某種方式將其與現實世界脫離：

問題並不是在於反抗體制，畢竟我們就是體制。問題是我們是怎樣的一種體制，我們體制化的是怎樣的價值，我們犒賞的是怎樣的的實踐形式，以及我們渴望的是怎樣的獎賞。

弗雷澤暗示了，把藝術與其他政治經濟部分的連結分開來看，是很荒謬的事，這是因為政治經濟不僅形塑了遍及景觀的體制，人們更是通行於其中。不過，體制批判受到顯著的挑戰：藝術家要如何能夠在結構上去對付權力的生產，畢竟權力不僅是存在於博物館的牆內，也存在於整個基礎結構，甚至就在每個人的心中？答案當然是大多數的藝術家都無能為力。而誰能夠責備他們呢？

即使是在十年前，我們也很難了解這樣的情況，那就是體制批判的作品其實預示了一種觀看的方式，而這個方式會開始逐漸進入一個世代的視網膜中。確切地說，體制批判不過是暗示了我們觀看的當代形式：我們意識到了權力不只是存在於博物館的牆後，也存在於社會世界（social world）中的藝術家、行動主義者和每一個姿態的個人力量中。

若想凸顯這一點，可能有必要提起一則軼聞。二〇一四年年初，新聞網站 The Next Web 有篇文章報導指出，至少六千七百六十五萬個 Facebook 用戶（最多可以到一億三千七百七十六萬的用戶）都可能是假冒的。這表示 Facebook 的總用戶中，有百

分之五點五到百分之十一點二的用戶並不存在，換句話說，就是無法對應到真人。為什麼這是個問題呢？主要是因為假身分被用來製造支持的假象：公司行號利用這些身分去為自己的產品按讚，政治倡議團體利用它們來暗示要支持可能不存在的目的和候選人。

可是 Facebook 既不關注亦不在乎這個情況，真正讓 Facebook 擔心的是，Facebook 用戶可能會看穿這種造假的手段，體認到這個網站可能已經被過分熱情的行銷人員所滲透。這些用戶直覺地了解到拉攏和廣告的語言及邏輯，但儘管 Facebook 仰賴這些用戶能夠為公司股東貢獻龐大的財務回饋，卻可能無法承擔因用戶而讓信賴受到損害的風險。

異化觀看的不只是權力，還有共謀　Alienation Sees Conspiracy More than Power

當我還在博物館工作時，我親眼看到了，人們極為不同的感知是如何影響了他們觀看藝術的方式。麻薩諸塞州當代藝術博物館的展覽展期都將近九個月——這在博物館這一行算是很長的時間。由於博物館位於麻薩諸塞州西部的貧困小鎮，該鎮人口一萬兩千人，博物館的龐大觀眾因此包含了不同類型的觀者。我很快就了解到，博物館招待藝術菁英的說法其實是相當不正確的。因為沒有任何贊助，麻薩諸塞州當代藝術博物館的生

存就是得仰賴售票，而這也產生了一種獨特的政治經濟，那就是最終要為其廣大的觀眾負責。博物館是公民的空間，通常會吸引厭倦一起外出看電影的家庭前來。對比於自大的藝術界，就藝術通常被指控所迎合的觀眾來說，博物館事實上擁有極為廣泛的訪客。

我在前文提過自己籌劃的大型政治藝術展《干預主義者》，著眼於世界各地的廣泛文化生產者和行動主義者的政治干預行動。那是高度視覺化和社會性的展覽，其設計是同時對觀眾表現友善和挑釁。在這個政治藝術展的樓下，當時正在展出來自德國萊比錫（Leipzig）的繪畫，是借自佛羅里達州魯貝爾家族（Rubell Family）的蒐藏。在政治藝術圈，一般咸認繪畫是其敵人——當然除非是指出了某種政治暴行的繪畫作品。對於展示多個德國白人男性畫家的畫作聯展，許多人會在震驚之餘，覺得這是博物館延續統治階級權力的極差例子。

我感到有意思的是，許多訪客偏好繪畫展——他們就是能夠從中獲得更多的東西。大多數訪客之所以偏好繪畫，是因為那是他們可以了解的一種非曖昧不明的藝術媒介。這其實很合理，畢竟這是在當代藝術博物館裡會吸引他們的東西。我甚至還在無意中聽到一位訪客嚴厲批評《干預主義者》，認為它是為藝術菁英和有錢人所辦的展。繪畫的對象是公眾，而行動主義藝術是給藝術菁英的？就是像這樣的時刻，我必須退一步仔細

思考，政治文化生產到底是在做些什麼？就許多訪客的意見來看，不熟悉且讓人感到疏離的形式，會導致人們很快地出現這種臆測，那就是博物館是屬於無用的圈內人世界，根本不在乎公眾的最佳利益。觀看權力的偏執通常是即刻的否定。

在麻薩諸塞州當代藝術博物館裡，公眾把具生產性的曖昧不明解讀為邪惡的共謀。這個情況和情況本身並非是不尋常的錯誤。說穿了，我們是在疑神疑鬼的共識上生活，好奇心和真實性就成了首要的受害者。坦率地說，對當代藝術的不信任更是特別嚴重。這或許不過是表示作為雙面刃的美國民主實用主義（American Democratic Pragmatism），但是政治傾向的藝術仍然必須面對，關於當代藝術是屬於有錢人的類型的普遍文化質疑。

在尤其是當代藝術要克服巨大的質疑時，大多數的文化姿態則必須應對越來越偏執的文化態度。我們都熟悉失準的統計數字和誤導的資訊的常見用法，而且政治人物和企業菁英經常會扭曲事實，以便宣傳自己想要的議題。我們因而發現到，如此幾十年下來，在編造、誤導廣告和文化威壓的普遍氛圍下，造就出心理上的極大不信任。由於對可信度的基本原則缺乏互信，經驗主義的整體計畫就在我們面前劇烈毀損。斯拉維・紀傑克（Slavoj Žižek）就曾經抱怨過，美國普遍來看依舊是個多數人都相信天使的野蠻之地，

只是話雖如此，多數人卻難以相信任何的事物。身處於偏執之地，至少還有形而上學與宗教可以拯救你的靈魂。這也難怪，在大家都把啟蒙計畫看作是共謀計畫的年代，宗教越來越受到歡迎。不管是在政治光譜的哪一端，我們發現都有一群人越來越相信有一種對他們不利的權力共謀。（而且他們是對的！）我們正在處理的就是對所聽到的東西的信任能力的瓦解，而我們在如此的荒漠之中只能得到一個合理的結果：激進的偏執。

在這個廣泛偏執的年代，信任的削減所帶來的影響不小。在鋪天蓋地的電視、廣播、電影、網際網路和公共關係之下，我們真正討論的其實是針對意義本身的持續爭戰。如果人們不再信任別人說出來的話——如果他們可以即刻否定所有事實的話，如此過不了多久，我們會發現自己處於一個「巴別塔（Tower of Babel）」的時刻。政治和社會生活極度仰賴溝通的能力，而意義的持續操弄卻開始澈底地削弱了如此的聯繫。

脈絡與違法行為　　Context and Illegality

觀看權力是解讀基礎結構（或者，簡單地說就是脈絡）的一種形式。塗鴉藝術家「昏厥（Swoon）」所畫的一位年輕非裔美人騎著單車的街頭模板塗鴉，將它放在古根漢美

術館的牆上，跟把它畫在紐約布魯克林區（Brooklyn）的磚牆上，這兩者會有相當不同的解讀。實際上，就算是在同屬布魯克林區的兩個地點，一個是充滿潮人的威廉斯堡區，一個是非裔美人為主的布朗斯維爾（Brownsville）的鄰里，也會有截然不同的解讀。我們全憑直覺就能知道，脈絡會改變一件作品的解讀，只是與此同時，往往缺少對這個基本事實的批判省思。

其實，這個現象基本上跟下列的情形一樣：因為某某樂團加入某唱片公司，我們不再支持，或因為某人的新工作而不再信任他的想法，抑或因為政治藝術家開始在商業性藝廊展覽而不再認為其有正當性。這些考量儘管可能過於武斷，但並非沒有根據。不過，它們確實讓我們看到了，權力是解讀美學不可或缺的部分。若是脫離了美學之所以可能誕生的政治經濟，我們等於是忽略了提供美學真正意義的關鍵性基礎結構。如果我們方便行事而忽略了脈絡，我們得知的部分連全貌一半都不到。

讓我們回頭談談論「昏厥」的塗鴉。如果塗鴉不是在布魯克林區的牆上，而是在獲准塗鴉的空間的話，那又如何呢？我們都聽過這樣的時刻，就是為了制止某種日漸升高的塗鴉危機，一個城市決定要打造出塗鴉藝術家可以合法創作的空間，於是生產出了一片指定的牆面，鼓勵藝術家在此表達自己。這個天真的市政嘗試常忽略塗鴉就是違法的行

為——這通常是塗鴉本身的概念之一。塗鴉以明目張膽的踰越行為，註記了城市整體。

當你看到一個簽名（Tag），你知道有人犯下了違法的美學行動。你會把法律放入作品本身來解讀。你看到的不只是牆上的一個簽名：它的存在深切涉及了一套權力關係，以及對其的反抗。

當艾比‧霍夫曼（Abbie Hoffman）把自己的書取名為《偷這本書（Steal This Book）》，這個舉動透露出對此一權力的不言自明的理解。他想要讓自己的文字與消費主義的權力有著實質關係，他想要書籍的可辨性能夠反抗對它的消費。西班牙無政府主義團體「我偷（YoMango）」本著類似的精神，生產出一條時尚路線，方式是從連鎖商店偷出服飾，扯掉商標，再縫上自己的「YoMango」（意思就是「我偷」）標籤，之後再把衣服發給城市裡最絕望的人。這是羅賓漢（Robin Hood）成了違法藝術家——高級時裝的重新分配。

在干預主義和文化行動的整個範疇中，違法行為作為美學正是其中最顯著的行動，敏銳地意識到自身的位置與既存權力機制之間的關係。相對於只是彰顯權力條件的體制批判，違法行為和干預主義的作品可實際進入司法條件。

一九八六年，沿著加州柏克萊的聖帕布羅大道（San Pablo Avenue）上，有家名為吉

爾曼街（Gilman Street）的龐克俱樂部，決定不再讓隸屬唱片公司的樂團在俱樂部演出。俱樂部將不再有公司企業的存在。隨著這樣的決定，原先普遍認知的龐克搖滾，就此跨出了對文化生產演變有著重大影響的關鍵步伐。多年以來，看著所謂的龐克樂團傳播著激進政治，到頭來只是一頭鑽進出賣天堂的龐大舞台，吉爾曼街把自己定位在反對這種親善市場軌跡的立場。很快地，遍及龐克搖滾的光譜，樂團紛紛開始採取反企業的立場，把自己的音樂聯繫到歌頌草根、以地方為本的文化的逐漸壯大的社群。誠如吉爾曼街的創辦人、前青年國際黨成員（Yippie）提姆‧約漢南（Tim Yohannan）所言：「龐克搖滾之所以重要，乃在於獨立於政府和企業之外，以及置身其外的網絡。也就是說，所謂政治性並不是文字、也不是音樂，而是獨立精神！」

當然，這並無法阻止樂團不再出賣自己。「腐臭（Rancid）」、「心火（AFI）」和「年輕歲月（Green Day）」這三個較知名的樂團，都是發跡於吉爾曼街，爾後轉戰唱片公司而闖出名堂。事實上，或許不讓人感到意外，「年輕歲月」的主唱比利‧喬‧阿姆斯壯（Billie Joe Armstrong）很討厭提姆‧約漢南，厭惡到還真的寫了一首流行敘事曲風的歌曲，詳盡地表達出他的反感，歌名為〈鴨嘴獸（我恨你！）（Platypus〔I Hate You!〕）〉，收錄於樂團一九九七年的專輯《寧錄（Nimrod）》之中。有何不可呢？從約

漢南對於什麼造就龐克的觀點來說，他提出了一個政治主張。如果你出賣給唱片公司，你就不再是龐克。這肯定會惱怒樂團，他們不禁意識到自己早就公然地拉攏聽眾。

約漢南創造出來的（連同眾多的自願者，以及那些早已被人遺忘的樂團，他們為俱樂部伸出援手、表演和建立社群）不只是一個很棒的場所，可以聆聽和發掘音樂，同時也是一個實體場域，連結了美學和攸關權力的政治立場。當龐克音樂跨越了某個企業或國家集權界線後，它就不再是龐克了。暫且想像一下，倘若有人對文化生產做出了類似主張，又會是如何。

在生成社群中觀看權力
Seeing Power in the Becoming Community

我在這一章是從紐奧良寫起，陳佩之在那裡的經驗，揭露了權力本身是可以如何展現，不只是從上而下，而是可以水平地橫跨街坊鄰里。說穿了，權力可以以多種形式來加以分配。街坊鄰里往往會感到疏離和失權，然而話雖如此，它也可以是跨越種族、父權和階級界線的持續戰鬥，以爭取有限的權力。為了產生新的社群，我們因此必須不只是考量關於特權的固有想法，也要反過來試著從我們正在動員的人們的立場來觀看權

力。這不是簡單的任務，這需要時間，而且集體的權力不同於某種靜態的事物，是能以有效的動員模式進行轉移。在某些方面，文化實踐力量可以真正激進之處就是在此——在轉變期間，致力於在基礎結構中實現自我賦權（self-empowerment）。

社會參與式藝術社群的協調也是如此。儘管想要監控權力的欲望可能會感到極為疏遠，但是對集體基礎結構而言，意識到權力發展的方式是重要的。無政府主義者長久以來都對層級結構給予批判，他們將平等觀念灌輸到決策中的諸多方法，對於參與社會的藝術家而言，也經證實極為有用：採用發言大會（spokescouncil）來做出全體決策、盤點討論，讓每個人都有機會發言，並對社群灌輸價值觀念，讓社群意識到特權（權力是良好集體行為的必要特質。儘管建置和完善這些檢驗權力系統，似乎無一不令人精疲力竭（而且耗時！），然而我們必須牢記於心，沒有抑制權力則會有更大的破壞性。若是對於該如何確保我們以平等方式來運作，毫無自我動員的領悟的話，我們很容易會不自覺地開始製造出本應是我們努力解決的問題。

或許這就難怪二〇一一年九月的「占領華爾街」起義事件，會體現這麼多我們目前為止已經明確表達的趨勢。全體大會的會議風格始於曼哈頓的祖科提公園（Zuccotti Park），且快速地傳遍全美，體現了這些無政府主義的非層級運作模式，鼓勵了對話與

分享的平等分配。無論如何，我並不是暗示這是個恬靜愉快的方法（日漸增大的公園規模，開始讓這樣的動員方法變得更費力，而且或許就其本身而言顯得排外），但它確實反映了一種與權力進行更多無政府主義對抗的內部偏好。

「占領華爾街」的動員方法，同樣體現了一種對拉攏行為的潛在質疑。對於一般大眾、媒體、以及尚存的大量左派批評家來說，「占領華爾街」拒絕提出主張和要求，可說是讓人一頭霧水。《紐約觀察家（The New York Observer）》刊登了具代表性的文章〈華爾街抗議者：他們要的是什麼？（The Wall Street Protestors: What do they want?）〉、「你們爭的是什麼？（What are you fighting for?）」是經常性的抱怨，用來公開指責這個不斷發展，在短短兩個月就橫掃了全美廣場的社會運動。可是這個運動拒絕被貼上標籤，而且我相信，若想要了解這個激進的拒絕動作，就需要理解運動的語言在公眾奇觀的場合中被用來對付運動本身，這就是「占領華爾街」極力想要避免的情況。這個運動並不想要與任何意識形態架構有任何牽連，也不想要與某個簡潔有力的標語綁在一塊（然而，媒體和許多「占領華爾街」的成員，仍舊很快鎖定了「我們是那些百分之九十九的人〔we are the 99 percent〕」的唱頌）。在許多方面，「占領華爾街」或許是第一個這樣的社會運動，不論是對拉攏行為的合理猜疑，或者是對於烏托邦式水平狀態的狂熱承諾，都能

在其中找到這個運動的優缺點。正因如此，這個運動為觀看權力提供了一種嶄新且令人振奮的方式。

觀看空間中的權力

Seeing Power
in Spaces

一九九〇年代初期，我搬到了加州柏克萊，並在心中留下了深刻的印象。我會去逛長途信息店（Long Haul Infoshop），那是沙特克大道（Shattuck Avenue）上的一家無政府主義書店和聚會堂，期待能夠暫時逃離加州大學柏克萊分校（UC Berkeley）校園中政治團體乖戾自滿的教條主義。店裡牆面排滿了書籍，包括無政府工團主義、素食、解放神學、分離主義鬥爭、美國對中美洲的干預、以及婦女健康等主題。一排情色雜誌與我聽都沒聽過的小誌和期刊，和樂地擺放在一起。室內空氣有點悶，但有一股淡淡的烹飪味道，是從櫃台後一個滿頭辮子的嬉皮那裡傳出來的。他完全無視我的存在。我隨手翻閱著「彈弓（Slingshot）」行事曆，注意到宣布抗議的傳單，為的是要拯救穆米亞・阿布—賈邁爾（Mumia Abu-Jamal）。

　　我在長途信息店找到了一個可以想像世界的空間。每當我跨入這個空間，我就很容易想像出異議分子的祕密社群，正聚集在世界各地的安靜角落謀起義。無政府主義社群不害怕違法或妨害風化，承諾著一種解放，尤其是相較於我隸屬的加州大學柏克萊分校校內的社會主義團體，後者有著近乎道德嚴格的紀律結構。無政府主義者享受音樂。他們身上有刺青、穿洞、很酷的襯衫和怪異的髮型，且毫不畏懼地抗拒美國生活型態的必需品。在我的想像中，無政府主義者是個調皮搗蛋的社群，過著地下生活，創造著他們自己的世界。

我的第一印象並不完全正確。我對這家店以及無政府主義的大部分想法，說穿了只是自己的投射作用罷了，但重要的是，每當我走入長途信息店的大門，就會感受到一股可能性，這讓我感到興奮。

為什麼會令人興奮呢？回想起來，我可以理解到自己的興奮感大概是來自於這樣的一個事實，那就是這個空間是實際存在的。是人們可以拜訪的場所。無政府主義者有個家、有個社群，而且是我可以加入的。大量的傳單和閱讀資料，都暗示著有個強大的社群存在於書店之外。當我坐在那個破舊的前哨，我可以想像自己是一個菜鳥新兵，即將參與囊括了作家、哲學家、藝術家、龐克樂手、占屋者與不抱幻想的人，共同協調配合的一場叛亂。

讓我更加興奮的是，我當時才剛搬進了一處名叫「城堡（Le Chateau）」的合作住宅，只是住宅名稱跟汙穢、無奇不有的室內裝潢形成了強烈對比。這是十處左右的合作住宅中的一棟，全由學生運作、管理和擁有，是學生住宿中越來越稀有的種類。每道牆上都畫滿了塗鴉，門廊總是住著決定在此紮營的某個無家可歸的怪胎。其中一位是「蜥蜴」，他是一個有著妄想精神分裂的金髮重金屬樂迷，會跟我們描述廣播電波如何從柏克萊丘陵投射入他的腦袋，而在說話時會穿插「鐵娘子（Iron Maiden）」樂團的歌詞。另外還

有「瓶頸」，這個滿臉鬍子的瓶罐收集者大多時候都很善解人意，且有滿腹的地方軼事，但他偶爾會從屋前樹叢居住的雜物間全力發出驚聲尖叫。

「城堡」住了大約八十五個活力十足的大學生，享有柏克萊最政治性的合作住宅名聲。我之所以搬到那裡，表明了就是想接觸不同的事物。獨立團體「要食物不要炸彈（Food Not Bombs）」會在後門廊烹煮食物，而且不少（但說不上是大多數）的住民都會參加政治集會。因為是合作住宅，我們的食物、租金、水電費、當然還有派對的花費，都是由集體家務基金支付。我們每週集會一次（根據素為人知的羅虛代爾原則〔Rochdale Principles〕的自治風格），討論住宅的運作，並做出各種政治公告。我們在一次投票中決定要退出美國，還寫了信知會白宮，宣布我們已經這麼做了。另一次的投票，我們決定禁用長沙發，這是向一夫一妻制宣戰的部分作為。我們的室友柏克萊裸男如此指稱，長沙發是「一夫一妻制共謀」的一部分。

「城堡」不只是居住的場所，更是生成的地方。這是一個集體的「生成機器」，啟動了我生命的夢想部分，培養了看似難以置信但可讓夢想變為真實的實際方法。牆上的塗鴉並不僅是什麼很糟的藝術計畫——它更是對外人和居民訴說的生活密碼：「我們在這裡創造自己的真實。」找到長途信息店，則更深化了這樣的承諾。

我在一九九九年搬到了芝加哥，當地的無政府主義者、行動主義者和藝術社群是以不同的方式聚集在一起。在無法滿足好奇心的迷惘中，有人引介我認識了名為「臨時服務」的實驗性藝術空間。「臨時服務」坐落於洛根廣場（Logan Square）的一間店面，是一個藝術創作方法受北歐啟發的基地，與舊金山灣區（Bay Area）的惡搞驅動藝術作品迥異。在舊金山灣區，藝術與行動主義主要是受惠於青年國際黨成員，像是向權力的密友們丟擲奶油派的「生物烘焙隊（Biotic Baking Brigade）」這樣的團體身上，我們就可以清楚看到青年國際黨員的遺緒。此外還有機器人製造團體「生存研究實驗室（Survival Research Laboratories）」，不只稱霸了藝術界，也為後來的「火人祭（Burning Man）」活動奠下了基礎。

在芝加哥，感受則截然不同。「臨時服務」會在小型店面製造出參與式的社會動員計畫。一般來說，這些藝術作品聚焦的是烏托邦的信條而非反抗，而且似乎同時強調設計與社會互動。我在長途信息店享受到的氛圍，大部分都反映在我在「臨時服務」發現的藝術中。我在那裡看到的第一個藝術展，展出的是法國藝術家尼古拉斯·弗洛克（Nicolas Floch）的作品，他製作了可變的傢俱：可以從椅子變成桌子，再變成書櫃的傢俱。他也做出了修剪成文字造型的社區花園。弗洛克使用的是行動主義的鄉土素材，

卻他也有吸引我的優雅詩篇。布雷特‧布魯（Brett Bloom）是「臨時服務」的創始成員之一，他力圖展現的不只是藝術作品的作用，還包括了背後的一般哲學。這並不是一個消極的空間，而是持續創造夢想的地方——這就是我可以感受到的。

在幾個月裡，我參觀了這個訪客稀稀落落的藝術空間的許多展覽。「臨時服務」的烏托邦式展覽，總是有懸掛於天花板的古怪小誌，通常還會烹煮一鍋燉肉。在來自以哥本哈根為根據地的團體「N55」的一本小誌中，以無教派（幾近是實證主義）的說法，主張應該解放土地為眾人所用。這個連結北歐次文化的方式確實有其魅力。「臨時服務」（當時的成員有布雷特‧布魯、蘿拉‧洛德〔Lora Lode〕、凱文‧坎普夫〔Kevin Kaempf〕和馬克‧費雪〔Marc Fischer〕）鮮少指涉馬克思主義、無政府主義或其他政治意識形態，但關注的都是我從政治動員得知的主題：自治、永續、反商品、禮物經濟、食物和朋友。這個團體為自己生產的政治找到了歸宿，既在他們展示的藝術中，也在存放藝術的空間裡。

「臨時服務」的基本運作方法，讓我想起在柏克萊的長途信息店。小誌、食物、傢俱、花園、朋友以及討論，這些都是營造出家和社群的感受的組件。只是在「臨時服務」的例子中，那個形式的結構同時也遭受詰問。「臨時服務」所提供的不是另類藝術空間的外觀，而是創造出了人們可以聚集、談話和飲食的場所。這個空間的運作是生產新政

生成場所　Sites of Becoming

我在前文中指涉了「城堡」是「生成機器」，此說法是借用了德勒茲（Deleuze）和瓜達希（Guattari）的「生成」概念。「生成」概念允許我們不再把自己視為停滯孤立的身分，反而是認為自己有不斷延展的潛力。考量到大多數的我們都是成長於蠻橫的廣告文化下，我們認定自己是個不斷流變的生物是至關重要的，如此一來，我們才能逃脫在成長中所習得的保守目的論（conservative teleology）。這一切都合情合理——說穿了，我們顯然會受到他人的影響，反之亦然。當我們與一群人一起坐著，我們就會吸納對方的人格面向，也會與之分享自己的個性特點，如同他人的笑聲或慣用語可以成為我們所有，我們也會調整日常生活的內在節奏，來因應整個完全不同的模式。

在本書前文，我們觀察了文化資本主義具有向我們販賣一切事物的非凡能力，這一切都是為了強化、磨練和形塑出一致的認同感。的確，我們一心想要形塑自己，而且我們就是無法抵抗勞動與資本的力量，它們僅僅利用了決定改變我們心智的手段就形塑了

我們。正如廣告知道只要繼續存在，就會贏得這場戰役；只要資本主義的主體一直在其系統內流動，資本主義也會繼續形塑他們。因此，最好是先改變我們通行的空間，再來改變我們的心智。誠如前文所示，我們受到身邊的人和穿行而過的空間的影響，都比我們想像的更深遠。特定場所因而具有深刻的政治力量，只是現在遭到嚴重低估。

我敘述自己的個人經驗，並不是要勾起某種牽強的懷舊之旅，而是要以此為方法，精確地指出那些特定的時刻，當我感到自己的主體性發生了根本變化。仔細思索生產出主體性的這些空間，我們就能夠以自我生產的形式來尋求政治能動性（political agency）。我們可以認真思考這樣的空間，讓我們的社群不只更強大，也更意識到一種反資本主義生活方式的潛能。

當然，實體場所的產生需要物流，包含租金、貸款、清潔、修繕、保管與支付帳單等等。對於那些只是參加示威遊行或讀一本書就自我讚許的人來說，這樣純粹直接的行政體系讓人畏懼。生成場所的產生是一場集體冒險行動，我們可以自己打造，或者是尋找出這樣的場所。不同於藝術計畫，這些空間會經年累月存在著。持續投入這些空間，持續投入它們對資本的主流邏輯的固有駁斥，如此就可造就出某個政治社群。這些空間不只是結合了新的生活形式，同時啟動了時常出入這些空間的人，促使他們創造出安身於世的新模式。

我們可以找到許多像這樣的場所：免費學校、教堂、工會總部、集體經營的音樂場館、社交中心、咖啡館、理髮店、主張無政府主義或自治論的信息店、多用途中心、「社會救助和娛樂會所」、擅自占領的空屋、公社、社區花園，可說族繁不及備載。

在藝術的脈絡中，社會空間的生產通常指涉的是另類空間，只是這是有問題的措辭。

這與獨立搖滾的精神特質極為類似，暗示了反主流就自然會是一件好事。在紐約市，「另類空間」這個用詞影射的是，存在於藝術界主要權力網絡之外的非營利藝術組織，但真正表示的卻是，這樣的空間「還沒有名氣，但是其編排和意圖的風格，幾乎跟商業市場的營運精神沒有兩樣」。不同於「臨時服務」成員所設定的激進目標，大多數的另類空間往往社會借用商業藝廊的編排邏輯。他們把藝術掛在牆上，印製促銷展覽的卡片，有開幕會，提供酒或啤酒，充當每個人度過美好時光就回家的臨時空間，等到兩個月後再重新來過。當空間著重的是賣牆上的物件時，採用這個行之有效的做法是說得通，可是如果著重的是不一樣的東西，又當如何呢？如果著重的是要打破習慣，領悟出新的、不限於這些傳統的事物呢？該怎麼做呢？

我觀察紐約大都會各地攸關社會生產的許多嘗試，對往往極端保守的美學取向感到無法招架時，前述問題就會在腦海中揮之不去。儘管政治的語言可能帶來激進之感，展

覽它們的關鍵空間卻是完全缺乏活力。當然，這可能要歸因於市場的緣故——高昂的房地產價格需要更商業性的手法——但這也指出了，剔除反資本主義空間對集體思維所造成的衝擊。人們需要可以遵循和經驗的模式。反資本主義的生成空間能夠啟發其他的生成空間。若是少了它們，人們就只能依附經由資本邏輯而產生的空間。

正當城市的私有化摧毀著潛在的反資本主義生成空間，其私有化資本主義形式也應運而生。奧斯汀（Austin）北部坐落著一處備受爭議的私有化「生活風格購物中心（lifestyle mall）」，該地享有城市賦稅的補助，有三百九十間公寓與六十七萬平方英尺的豪華零售空間。這種特別的公私合併的購物中心，類似於迪士尼失敗的樂祥（Celebration）社區，目標是要改造它的住民和訪客。Apple Store、邦諾書店（Barnes and Noble）和全食超市（這三家大型企業都採用了漸進式的虛飾手法）等連鎖店，都在自己的經銷點提供了教育和社交聚會的市民中心。你可以在 Apple Store 學習如何做出自己的音樂；你可以在全食超市開一堂打造社區花園的課程；在邦諾書店舉行一場新書發表會，是不是很棒呢？

當然，有些人可能會辯稱，這種企業空間生產的演變，為資本主義城市帶來了些許喘息的空間，畢竟在出現這樣的創新前，資本主義城市對公共空間存有偏見。不過，讓我們思考一下，在奧斯汀所生產出來的是一種新的生成空間——確切地說，是空間的新

組合。事實上，這些市民場所是創造人群和消費者的機器。教育是它們的意圖，只是這是一種特別的教育，為的是符合蠻橫、強制且剝削的資本主義系統，創造出一種新的社群意識。這些市民中心之所以產生，為的是要達到品牌忠誠的目的。在這個景觀中相遇的人群，會在其中的商店購物。

私有化的市民生活有著更廣泛的弦外之音：這必然會限制人們找出脫離資本邏輯的能力。當星巴克和邦諾書店遍及了美國大都會地區，不只使得家庭經營的小零售店消失，同時也消除了潛在政治生成的空間。其空間的私有化，粗暴地壓制了另類主體性的空間。

橫向性　　Transversality

儘管對於生產新類型的政治能動性而言，生成的場所是絕對重要的，但同樣關鍵的是在這些場所中互動的基本規則。我們若是在彼此持續交流一段時間，就可以深刻地影響我們集體創造新的存在形式的能力。只要我們不要將橫向性這個名詞抽象化到無用的程度，它就是有助說明的措辭。我喜歡藉由自己的「城堡」和「臨時服務」等信息店的經驗來思索橫向性。不同於搖滾音樂會或電影，這些是可以持續相互交流和積極參與的場

所。我參與了一個無止盡的的群體生成實驗——我們把自己丟到一群人裡，並創造出新的規則。我喜歡把這想成是一種橫向性的經驗。身處於生成的空間，橫向方法使得人們擁有改變的能力。

瓜達希想到了橫向性可以作為一種療法，來治療他自己在法國庫謝韋合尼（Cour Cheverny）博德診所（Clinique de La Borde）的病患。他想要打造出一個空間，在那裡可以解放欲望，也可以產生自由的主體。總之，他想要把心理學的主觀立場，連結到資本主義和壓迫的更大架構。儘管診所或許是可達此目的的地方，但這樣的場所其實一直能夠觸及場所外的他者。瓜達希反對壓抑欲望，主張要擴展欲望的無限可能性。

若考量到權力在親密社會情境中的操作方式，我們會更有能力去評估特定地點的生成潛能。瓜達希關注的是關係和群體動態，這也是他為何如此有助於我們思考集體和社會空間：他的許多想法都適用於相對小型的社會參與式藝術的運作方式。若考量到信息、工會總部、教堂、學生管理住宅與特殊社會空間，我們會發現到一種參與式的橫向氛圍，結合著相互尊重、好奇心和分析，其目的是要創造出變革的氛圍。這樣的空間成為了持續運行的機器，會生產出新類型的人。

在二○○一年的時候，傑洛德·郎尼格（Gerald Raunig）把瓜達希的橫向性概念運用

到茁壯中的反全球化運動。他把這個架構連結到當時流傳的「諸眾（the multitude）」的相關語言。他利用「諸眾」衍生出以親近團體運作的持續性組織原則，橫向性是一個重要方法，而不是各方的意識形態綱領。對郎尼格來說，要了解反全球化運動的持續性組織原則，橫向性是一個重要方法，因為這個方法對層級制度提出堅定且有建設性的質疑，同時持續發展著生成的在地化形式。他在二〇〇二年出版的書籍《橫向諸眾（Transversal Multitudes）》中，如此寫道：

橫向線往往會跨越區塊地貫穿幾個不同領域，串聯起社會抗爭、藝術干預、理論生產、「以及」其他許多……這個「以及」不應該理解成是為了掩蓋矛盾之處，而把任意的元素胡亂連接起來，以便作為社會領域的政治宣傳展示；這個「以及」應被視為短暫結盟的諸眾，有效連接了原先無法順暢結合的事物，其摩擦不斷，因而要不是因摩擦的激勵而前進，不然就是因之而潰散。

行動主義社群已經發展出關照特權、性別和種族層級的許多動員形式。試圖確保群體的參與者都有相同的發言時間，是行動主義者在考量到橫向性功能下動員的方法。但同樣重要的是，要懂得體會那些權威滲入且優先考慮個人闡釋的空間。開放性提問是藉由好奇心的聲明，能夠提供作為集體生成、表達看法的綱領。

我們該如何看待社會資本在生成過程中的作用呢？當社會環境是權力不斷變化且沒有特定條件，這就使得自我生產有無限可能性。說白了，當房間裡沒有清楚掌控權力的人，房間便成了可以爭奪一切的空間。當人感到自由且能自主行動時，人就能改變。若能容許新的存在方式，並在種族、性別和性等方面給予平等空間，這樣的場所是令人振奮的。正是基於這個理由，全食超市終究不能作為一個社會空間；不管怎麼說，全食超市的空間運作是遵循剝削邏輯的系統。也是因為如此，只以「出名」人士（換個方式說，即是那些擁有許多社會資本的人）為特色的博物館展覽，似乎通常只會讓人感到疏離，而不是受到啟迪。

這麼說一點也不為過。沒錯，真是如此，人們不會介意只以名人為主的電視節目，如同人們去看電影確實不是去觀看自己。人們的心靈絕對有空間，容許自己是觀者的一時片刻。然而，想要達到自我賦權與允許人們成為自我生產的能動者場域，這需要場所的生產，讓人們在其中讓人們在其中倍感自在，進而集體探索自己是誰和可能的自我。

這些就是橫向生產的場所。

曖昧的美學行動，通常可以作為存在的極端不同條件的引導物。曖昧美學可以是開放性的，因而允許了挑動好奇心和生成集體感的參與形式。以藝術家威廉·波普·

L（William Pope.L.）的作品《黑色工廠（The Black Factory）》為例。《黑色工廠》是以一台遊牧貨車的形式而存在，穿梭於美國的城鎮之中。每到一個城市，《黑色工廠》的助手就會搬出一個廠房，包含了帶鋸機、老虎鉗、銼刀和研磨機等各種電動工具。貨車後面拖著一個獨特的白色充氣式小圓屋，裡面有個「黑色」物件的檔案庫。作品鼓勵公眾把黑色物件帶到「黑色工廠」，而為了要能找出物件的黑色來源，所有物件會被拆解、燃燒、融化和雕鑿。人們帶來的物件無所不包，包括了麥可‧傑克森（Michael Jackson）的舊黑膠唱片、可口可樂瓶、家族的老照片和多米諾骨牌等等。

這個計畫的重點顯然是要討論「黑色」，但從計畫開始進行後，其內容始終曖昧不明。藉由要求公眾參與計畫，一同找出什麼是黑色的實際組成，「黑色工廠」簡直猛烈地襲擊了實體世界，發掘出一個常用（且承載政治意味）措辭的多重意義。這是曖昧不明何以能夠真實生成的例子：「黑色工廠」讓每個參與者以開放性的態度，去詢問他們自己到底是如何思考「黑色」這個用詞。這個開放性的版本同時具有詩意和政治性。

這些成果有著對等的教育方面的例子。巴西教育學家保羅‧弗雷勒（Paulo Freire）的激進教育法，對藝術和草根行動主義者有著巨大的影響。他的反思性教育形式，為社會空間即是教育空間的思考奠立了基礎。弗雷勒反對教育工作者只是把自身的知識灌輸

給學生，主張學生發展出來的知識，必須是符合學生生活經驗的新想法。知識因而不是被給予的東西，應該是經驗和重新經驗過的事物。這是一種生成過程，顧及了實際壓迫狀況的有形展現。以同樣的方式，橫向生成場所因此能夠提供一個集體架構，讓人們依據自己切的經驗來行動、理解事情、試圖重新架構這個世界、探索新的可能性。所有的這些方式都對反對以傳統方式（也就是透過授課、談話和會面等等）來獲得教育。

格蘭・凱斯特（Grant Kester）提出了「對話性藝術（dialogic art）」，來討論將溝通視為作品首要固有任務的藝術計畫。「對話性藝術」本身借用了始於一九六〇年代末期，在世界各地盛行的社區藝術運動的諸多想法。社區藝術與對話性藝術都大幅地脫離了傳統藝術作品，兩者中最受到重視的就是整個社區都是觀眾的參與和形式，以及與此相應的討論、爭辯和接觸。這種美學生產的形式，反而近似表演與公民行動主義的藝術生產類型。凱斯特在著作《對話性創作（Conversation Pieces）》中，討論了奧地利藝術團體「閉關週」。「閉關週」是以下列方式來定義自己的作品：

從一九九三年以來，在不同的藝術機構的邀請之下，藝術團體「閉關週」發展出了具體的計劃，旨在為社會政治的缺陷，提出小型但有效的改善之道。甚至更進一步

持續將這些計劃化為行動，藝術的創造性因而不該再被視為刻板的行為，而應該是對社會的介入。

「閉關週」出於鮮明的政治目的，經常會處理特定的社會議題，不論是有關老年活動中心的未來興建，或者是移民的電影院。他們的藝術／政治行動過程總是充滿了社區討論，這是因為他們的作品通常會促進政治對話，最終促成行動的發生。

凱斯特也討論了英國觀念藝術先鋒史蒂芬・威拉茲（Stephen Willats）。威拉茲完成一件藝術作品時，是以擁抱觀眾這個關鍵重要性為其出發點。「最先就要觀察到，」威拉茲對《Mousse》雜誌的艾蜜莉・佩西克（Emily Pethick）說道，「藝術作品完全仰賴它的觀眾。我們幾乎可以說，觀眾是藝術存在的理由，沒有觀眾就沒有藝術。藝術家必定要理解到，自己終究是社會的一分子。」威拉茲的作品使用了大量的圖表，藉此讓人們與周遭的社會力量產生關係：

圖表是動態的圖像，也是一種動態狀態的模式。我認為需要有其他的語言，以便為未來的可能世界勾勒願景。我在歷史中的藝術世界可得的語言，都不足以描述出這個新的現實，那就是我所遇見（五〇年代晚期和六〇年代初期）似乎正在成形的新世界。我因而開始對局外藝術（outside art）的語言產生興趣。尤其讓人格外興奮

的是，新興的模控學（cybernetics）和資訊理論的科學，還有剛萌芽的符號學的哲學。各種新的思考方式紛紛出現，都可運用到實踐之中。這就是以動態的方式，自然展現出想法和社會關係的手法。

說穿了，威拉茲在作品中找到了新的溝通形式，以便正視權力的複雜與超越它的可能性。

近來，藝術團體「海狸街十六號」秉持著類似的精神。從一九九九年開始，這個團體每個星期一都會舉行會談，旨趣是結合對地球人類生命經驗的關懷，以及藝術與行動主義者對這些經驗的回應。就某個意義而言，這個團體創造出了一種促進溝通的社會空間。這個開放性平台與此團體的長期投入，觸動了眾多藝術家和行動主義者。

相較於「海狸街十六號」提供了一個長期的社會溝通空間，作家哈基姆・貝（Hakim Bey）提出的開創性之「臨時自治區（Temporary Autonomous Zone）」，則是一種比較短期的取向。他所主張的自我生產和欲望的臨時空間，在整個一九九〇年代獲得許多關注，也替國際性且極受歡迎的「火人祭」慶典奠立了重要基礎。在「臨時自治區」中，創作欲望成為了一種集體生成的運作原則。

在行動主義圈裡，「激進化」這個語詞，體現了我描述過的所有團體和藝術家所挑

動的生成境況。我們通常會在敘述中發現該詞，像是「我在『占領華爾街』的抗議期間變得激進化」。這個語詞描述了一種時刻，即是一般認為政府改革的正常管道已經足夠的人們，看到社會生活的構成在眼前撕裂的時候。就在這樣的時刻，他們突然意識到集體行動的力量，目睹資本主義民主的修辭，以及其規範與控制之發展中機制之間的鮮明對比。這就是抗議政治大會的行動會造成的效應，如二〇〇八年於聖保羅（St. Paul）舉行的共和黨全國大會（Republican National Convention），與先前於紐約市舉行的二〇〇四年全國大會。二〇〇〇年代初期，席捲全球的許多反全球化抗議活動也確實帶來了相同的效應，至於近期則有「占領華爾街」與「黑人的命也是命（BLM，Black Lives Matter）」的相關運動。這些激進時刻是諸眾大量生成的場所，都已證實了對大規模社會運動的形成至關重要。

橫向性最重要的一點就是，每個人都可以感悟到能動性。由於仔細考量權力的動態關係，因此在理想狀態下，每位參與者都有機會成為具有影響力的人，以及願意接受影響的人。每個人都努力成為教育者，也反過來是個受教者。每個人都會表達和懂得聆聽。每個人都舉止怪異，卻也懂得欣賞他人的怪異行為。總歸而言，橫向性的場所顧及了共振基礎結構的巨大網絡中的強力節點。

201　　　　　　　　　　　　　第六章　觀看空間中的權力
　　　　　　　　　　　　　　　　　Seeing Power in Spaces

觀眾　**Audience**

每個空間都有著誰可以和誰不可以參與的限制。依照種族、性別、階級、地理出身和性向，我們很容易細分出一些團體，至於其他的區別就可能更為複雜了。儘管如此，每當生成的場所有了政治上或是改變他人信仰的願望，接著就會產生超越當前社會環境的衝動。但我們要如何擴展這些條件呢？這個老掉牙的問題可視為關乎觀眾的問題，但其答案依舊難以捉模、粗陋、惱人且難堪。

我之所以說答案令人難堪，那是因為沒有簡單的答案。當特定一群人跨出了舒適圈，他們得以共事的親近性就會變得複雜，甚至受到威脅。當一個無政府組織空間主要是白人參與時，有什麼解決之道呢？如果政治激進的社會空間的參與者幾乎都是異性戀時，其成員應該做些什麼呢？這些是需要面對的問題，但卻不易解決。

還有其他令人擔憂的問題。多少人才算足夠？鑑於資本主義運作的廣大規模，我們很難知道到底有沒有產生任何社會變革，甚或是有沒有觸及到對的人。因此，渴望超越個人舒適圈和跨越各種身分認同，這種欲望就顯得至關重要，當然，還有空間過大的問題：超出了理想規模（姑且不論這可能有多大），凝聚力和效力就會打折扣。

我們應該如何接近還沒有參與某個特定社會空間的觀眾呢？首要的關鍵就是對彼此都有好奇心——沒有人願意聆聽自己想都不願意想的事物。而且，這樣的好奇心必須要超越想法，而能擴至個人：人需要與想要跟自己共事的人一起做事，社群需要由想要從彼此身上學習的人一起創造。如果營造出橫向的相互好奇氛圍，身在其中的個人就能夠表達自己，也欣賞彼此的意見，如此就能出現神奇的力量。沒有好奇心，神奇的力量就會枯竭。

每個社會場景有其已經過編碼的專屬美學，不僅會產生出社群，也會排除對其美學不熟悉的人。這可以當作自我生產的一種防衛形式，但也可導致出某種具有保守政治意涵的封閉主義。為了引發好奇心，找到共通之處至關重要。誠如我們所知，某些理論語言可能會讓人退避三舍；城市中的某些地點可能會令人討厭；某些音樂類型可能會使人不快；某些藝術類型（例如，社會參與式藝術的形式實在是不為人所熟悉，以至於無法跨出極小眾的圈子）可能讓人倒胃口。越界本來就不容易，但意識到這些問題，且渴望學習，都對於跨越的嘗試會有莫大助益。

接下來的關鍵要素是迫切感，這一點或許比對彼此都有好奇心更難以達成。要不是因為不公不義的情況如此明顯的話，一九九〇年代早期的反種族隔離行動主義運動的聲

勢，也不會如此高漲。愛滋病的行動主義運動會得到動力，全然是因為政治的迫切性：朋友和愛人相繼死亡。當人們失去家園時，對於仕紳化的抗爭就會加速。這樣的迫切感會迫使人們離開自己的舒適圈，為了政治的必要性而與較大的團體合作，進入自己不熟悉的領域。

當危機接踵而來，人們就會攜手合作。政治災難的規模會改變我們所遵循的自在的基本規則。許多人會戀舊地滔滔說起城市的大停電、地震或水災——由於這些災難本身帶來的巨幅震盪，人們會受到震撼而走出舒適圈，被迫共同努力。（在政治領域中，我們變得過度仰賴選舉，把選舉當成某種刺激創傷的方式，藉此發動大規模動員。）近來最有力的例子就是新興的「黑人的命也是命」運動，這是在美國警方謀殺了邁克·布朗（Michael Brown）和艾瑞克·賈納（Eric Garner）之後爆發，並旋即席捲全美的運動。

這個運動就具備了政治的迫切性。

儘管這些政治條件是動員的動態關鍵點，但我們如何才能創造出生成場所，好來處理更多議題呢？不同於針對特定主題性的政治戰鬥的動員行動，我們要如何製造出一個場所，可以解決許多壓迫的境況，並同時產生出存在的激進形式呢？我們該如何擴展觀眾，使之跨越差異呢？

談到觀眾的問題，天真往往是涉及社會參與式藝術的人會遭到的指控。在批判左派社群中，一再反覆出現的批評就是認為某個特定計畫，若不是「多此一舉」，要不然就是「對人們是沒有意義的」。這些截然對立的反應，通常會導致計畫注定失敗。追根究柢，成功並沒有任何規範可循，而交流的受挫卻往往會帶來失望。

我們應該盡量不要以失敗主義來處理這個問題：觀眾是緩慢成長且不斷變化的社群。因此，目標應該是要找出（不論是政治上的或藝術上的）親近之處，並且由此開始建立。與其從政治議題下手，倒不如從共享的社會形式開始進行，如食物、住家和音樂就是三個文化生產的例子，能夠跨越不同的社會分類，並可成為建立生成社群的非凡技巧。了解差異更足以作為賦權的條件，遠遠勝過僅是擁護政治宣言而已。

以上這些問題都尚未解決，但是從橫向性以及其在生成場所的生產作用的討論中，我們得到了更有效的共振基礎結構的生產的切實建議。至於權力和資本的重大問題，會持續困擾我們做的每件事情。想要一口氣解決所有問題，聽來似乎是徒勞。然而，生成場所的生產肯定足以作為強而有力的戰略，因為這類場所積極地處理差異，並且以發揮好奇心作為積極原則。

社會參與式藝術和另類基礎結構的生產，所能提供的就是長期交流合作的實體空間。在某種意義上，這些空間是發生於世間和人際間的差異和親近性的延伸相遇。不同於政治理論或批評，這樣的相遇啟動了超越純然文字的一連串轉變。它們有血有肉。它們源於生活。這些相遇伴隨著感受和想法。這就是做的政治（a politics of doing），提供了一套全然獨特且強而有力的潛能。

如果我們把想法視為空間，我們就可以朝著打造合乎道德的空間努力，這是產生良好思維的第一步。對於實體地點的長期投入，能夠保留逗趣的曖昧不明、在所屬的社區裡公然抗衡權力、以及接納逾越種族、性別、性向和階級界線的文化表達形式，這肯定可以讓這個世界成為一個更美好、更公正的家園。

第七章

———

占領空間

Occupying Space

土撥鼠日：回返往復　Groundhog Day

時間是二〇〇五年十二月四日星期天，紐約州特洛伊市（Troy）的商人階級顯得激動萬分：這個城市一年一度的「維多利亞漫步（Victorian Stroll）」活動再度來臨。活動是由特洛伊市中心的商家老闆所規劃，頌揚著當地保存良好的歷史性建築和繁榮的商業中心。參加「維多利亞漫步」的人們會穿著華麗的維多利亞風格服飾，集體悠閒地走過城裡的街道，對著愛慕和懷舊的群眾揮手致意。特洛伊的商會是這個活動的贏家。如同全美各地的許多類似活動，這一天不只是為了做生意，也是為了穿越時光的重要活動。

可是就在同一天，在不遠的地方，一群政治不滿人士也策劃了一場同樣的懷舊慶祝活動，而且他們也穿起了維多利亞風格的服飾。這一群人比自傲的遊行贊助者更顯得雜亂，身上的女帽和窄褲等服飾，皆是從他們的工人階級先輩們拷貝而來。這些美學煽動者重現了十九世紀末期的勞工運動，製作了夾板告示牌，上頭寫著每週工作四十個小時等基本勞工權利的要求。只需快速瀏覽一下他們的標語，即可明白他們的概念都是來自於在一九三八年頒布《公平勞動標準法（Fair Labor Standards Act）》之前，因為一週四十小時工時是在此法才立法規定。只是今日看到這些標語時，我們很難不想到羅斯福新政（New Deal）的勞動法已經逐步遭到破壞。這群雜牌軍配戴著擴音器、印刷標語、

以及對寒冷的忍受能力，緊隨著「維多利亞漫步」的遊行隊伍，蜿蜒地穿過市區。

這群勞工抗議者的在場顯得招搖而益發引人注意，這是不太可能被身著戲服的商會成員所接受的。怎麼會有未經批准的一群人加入他們的遊行行列呢？他們為什麼要喚起十九世紀悲慘的勞工狀況呢？當然，這場重現歷史事件的抗議是一場真正的抗議行動，給遊行的官方人士帶來了越來越多不便，他們因而極盡所能地想要擺脫這一群大聲嚷嚷著要良好工資和工時的滋事分子。

沒過多久，似乎是受夠了所有的大聲咆哮，商會會長便向特洛伊的警察部門表達了她的關切。真是讓人大飽眼福，現場的警員也身著古裝，一位有著誇張的鬍子，另一位則是穿著十九世紀的警察制服，兩人聽著商會會長的關切。在影片接下來的片段中，你可以看到警官與商會僵持不下的場面。甚至有位警官一度反映道：「我真的以為（這些抗議的人）是遊行的人。」

可是警官們不得不遵照氣呼呼的商會會長的意思，前去告訴勞工運動的發起人必須要解散隊伍。就在這個時刻，整個表演卻變得一團混亂，這是因為警察和勞工抗議者之間的對話，精巧地遊走在歷史重演與當代真實的界線之間。「如果你們不離開，我就必須逮捕你們。」一位警官一邊要求著、一邊戲劇化地把警棍高舉過頭。他似乎很享受這

樣一場假裝的表演：他威脅著工人，而我們的工人階級抗議者則以同樣戲劇化的方式回應。「警察大人，請不要逮捕我們。我們只是行使集會的權利來表達自己的要求。」搖擺於現實和表演性（performativity）之間，警官花了比平常更多的氣力來解散抗議團體。如此僵持了一段時間，包括了商會會長、警官、扮演歷史中的工人的街頭行動主義者、甚至連圍觀的群眾在內，沒有人能夠真的看明白，這到底是一次真正的逮捕，還是一場早被遺忘的歷史事件重演。

這場抗議行動是由臨時團體「維多利亞工人聯合會（United Victorian Workers）」所籌劃和記錄，之後完成的紀錄片與計畫同名，相當值得一看。就其歷史重演的對抗方法來說，這個計畫演示了文化地理學家大衛‧哈維（David Harvey）所提出但通常難以表達的主張：空間是歷史轉變的關鍵點。事件以奇特的方式展現，可能橫跨了一百年，但地點卻也始終都是政治關切的所在。每週工作四十個小時的狀態依舊讓人質疑，而過去百年來的勞動條件進展無疑是倒退了。

特洛伊市的抗議行動顯示了時間是停滯的。工作和工作權利的抗爭依舊裹足不前，甚至連空間的階級關係也一如往昔。觀看「維多利亞漫步」時，我們會理解到，「維多利亞工人聯合會」不只是帶領我們回到過去，同時也展現了沒有進展的歷史。

從占領後退：學習空間的權力　Backwards from Occupy：Learning the Power of Space

二〇一一年一月二十五日，五萬名抗議人士占領了埃及開羅的解放廣場（Tahrir Square），要求當時的總統胡斯尼・穆巴拉克（Hosni Mubarak）下台。這個廣場的建造者是十九世紀的埃及統治者赫迪夫・伊斯梅爾（Khedive Ismail），他夢想著打造出尼羅河畔的巴黎，廣場命名為伊斯梅利亞廣場（Ismailia Square），此名沿用多年，但在一九一九年的埃及革命（Egyptian Revolution）之後，這個廣場就被俗稱為解放廣場（Tahrir 的意思是「解放」）。從二〇一一年起，這個廣場成為埃及的一個龐大的新政治運動的營地和基地。這起運動是受到突尼西亞的抗議行動所觸發，當地的街頭小販穆罕默德・布瓦吉吉（Mohamed Bouazizi）自焚，以終結自己的性命來抗議突尼西亞政府的腐敗，而人潮衝入解放廣場引發了一個關鍵時刻，素為人知的「阿拉伯之春」就此展開。

隨著埃及人在廣場架設營地，聚集在解放廣場的人群越來越多。到了一月三十一日，半島電視台（Al Jazeera）報導群眾人數已經暴增至三十萬人。群眾並不只是在廣場抗議，他們還在那裡睡覺、吃飯、唱歌和開會。由於他們位處埃及的中心，不論是軍隊、媒體、政府或周遭的市民，通通都無法忽略他們的存在。

突尼西亞的事件，以及隨後發生於埃及的行動，觸發了現在被稱為「阿拉伯之春」的運動，造成整個中東地區出現群眾革命，並讓四位統治者垮台。

「阿拉伯之春」也觸發了全球各地的空間占領行動——首先是「歐洲夏季（European Summer）」行動，然後是「占領華爾街」運動的時代。在巴塞隆納和馬德里，占領廣場的行動持續了二○一一年整個夏季。群眾搭起了營地，儘管警察試圖驅離他們，他們還是繼續回流到廣場。

二○一一年九月，紐約市的氛圍也是如此，加拿大的政治宣傳雜誌《廣告剋星》在當時傳播著一份行動號召，要針對金融紓困，向華爾街的金融機構進行抗議。這個行動號召引起了廣泛的迴響，於是在距離美國金融中心只有幾條街的祖科提公園，開始了占領行動。剛開始的第一個星期，行動還在慢慢聚集人氣，但隨著營地的規模逐漸擴大，原本鬆散的睡眠安排也變得更有規範。接著成立了全體大會，實行了不分層級的投票方法。隨著一些廣泛推廣的影像流通，顯露了警力對和平抗議人士的暴力過度反應，占領行動迅速蔓延開來，先是在全美各地，然後就是全世界。當占領行動終於在二○一一年十一月十五日落幕的時候，全球超過九百個城市都出現了各式的抗議行動。空間的占領找到了一種全球的形式。隨著公共空間的這些持續轉變，其所釋放的震撼、興奮和政治

的迫切感，依舊在全世界繼續迴響著。

倘若「維多利亞工人聯合會」的奇特舉動顯示了歷史的停滯，整個二○一一年在各地輪番上陣的廣場占領行動，則是顯示了歷史與其重要的城市露天廣場和庭院有著深切的關聯。我們往往會認為時間是進展的主要範式，但或許空間也應該要受到重視。

權力抗爭可以發生在共有公寓、街頭、辦公室、工會總部、博物館、購物中心、高速公路、高架渠、煉油廠、製造工廠、無政府主義信息店、速食餐廳、人行道、洗車場、軍事基地、音樂會場、煉煤場、地鐵、遊樂園、商店街、以及住宅計畫等等。我們的身體每天都會經過這些場所——它們控制了我們，指引了我們，也成就了我們。包括種族暴動、仕紳化、以及公共住宅抗爭等等的空間生產，其間的階級緊張對意義的生產極為重要，也是我在前一章提及的成功空間的關鍵所在。基礎結構網絡決定了我們是怎樣的人，而實體場所正為此提供了基礎。

過去幾年發生的運動並非是無中生有。過去十五年間，已經暗示了新型態的空間行動主義與藝術的發展趨勢。當然，這並不是表示「阿拉伯之春」之所以被觸發，是源於全球抗爭運動中的藝術行動主義的創新——這只是說明了，生產政治的某些技術，已經逐漸採用具有政治作用的持久性空間取向。

　　　　　　　　第七章　占領空間
Occupying Space

走向戰略性　Going Strategic

米歇爾‧德塞托針對戰術性（tactical）與戰略性（strategic）的比較論述，對於這個部分的討論具有深遠影響。對於米歇爾‧德塞托來說，當人控制了空間的用途，戰略性才成為可能。另一方面，戰術性是侵入者（trespasser），透過晃動（有時是真的在上頭晃動）某人所有的地盤來製造意義。過去十五年以來，我們看到情況已經從戰術性轉向了戰略性。

誠如前言，「批判藝術體」所提出的戰術媒介，通常不願與操作的空間形式有所關連，反而是偏好論述上的交戰——那就是侵入如生物科技等領域的論述。戰術性干預使得持續打斷權力的迴路成為可能。戰術性是以後現代風格的無政府主義者之姿從外部來操作，譏諷和批評資本主義的一貫手法，並且同時仰賴那種關係來生產自己的意義。

過去十年間，藝術行動主義已經明顯地轉向戰略性——越來越感興趣的是，進行較長時間的計畫，以及在特定空間耕耘一段較長時間的計畫。我在前文討論過的團體「海狸街十六號」就成為了一個重要場所，讓社群可以一起籌劃、討論和生成。這個團體利用了紐約市是個國際大都會的優勢，歡迎世界各地的藝術家與行動主義者前去拜訪空間和分享想法。雖然人們通常認為「占領華爾街」是源自《廣告剋星》，但實際上，該運

動是正式確定於「海狸街十六號」的一場討論，當時有一群西班牙藝術家描述了他們在西班牙的經驗，也就是所謂的「15-M」運動。他們在「海狸街十六號」與美國的藝術家們分享了自己的抗議方法。根據《瓊斯夫人（Mother Jones）》的一篇文章：「當班勾妮雅（Begonia〔S.C.〕）和路易斯（Luis〔M.C.〕）返回美國時，他們也帶回來了從『15-M』學到的課題。在『海狸街十六號』，他們建議在美國複製該運動的核心部分⋯全體大會。」在某個意義上，成為占領運動重要標竿的全體大會，這反映出的是早已在「海狸街十六號」和其他類似會場運作的方法。

而藝術也已經從戰術性／戰略性的軸心，轉向以戰略性為主。緩慢但明確地告別了姿態的突襲技術，我們看到了越多越多的計畫浮現，為了要經年累月地運作，都必須要複製組織性的架構，因而呈現了與個人表演或噱頭極為不同的美學／政治風格。

一九九三年，藝術家瑞克·洛（Rick Lowe）在德州休士頓的第三區展開了「排屋計畫（Project Row Houses）」：這是一個另類住宅開發，地點是至今依舊使用中的一排排屋。啟發他的兩個靈感分別是，哈林文藝復興（Harlem Renaissance）畫家約翰·比格斯（John Biggers）的壁畫主義，與約瑟夫·博伊斯的教育式主題。「排屋計畫」將住宅視為藝術生產的空間化形式，內有客座藝術家使用的八間工作室、致力於非裔美人主題

的藝術工作室、以及為鄰里內想就讀大學的單親媽媽所準備的育兒中心。瑞克‧洛告訴《紐約時報》的麥可‧金莫曼（Michael Kimmelman）這個計畫的發想源頭：

我當時正在做規模如廣告牌的大型繪畫以及剪切式雕塑，都是處理一些社會議題，我的一個學生告訴我，雖然我的作品反映了他的社區正面臨的處境，但並不是社區需要的東西。他對我說，如果我是個藝術家，我為什麼不針對議題提出某種創意的解決之道，反而只是告訴他們這些人早就知道的東西。那就是讓我決定走出工作室的關鍵時刻。

藝術團體「去殖民建築藝術進駐團體（DAAR，Decolonizing Architecture Art Residency）」的運作也是秉持類似的精神。DAAR 以巴勒斯坦為據點，既是一個藝術與建築團體，也是一個駐村計畫。此團體是如此描述自己：

這個計畫處理的是一個不甚理想的世界。它不是要表達出終極滿足的烏托邦。它的出發點並不是要解決衝突，也不是要公正實現巴勒斯坦的一切要求；再者，就解決方案而言，這個計畫既不是、也不該被如此視之。反之，在巴勒斯坦開展的抗爭中，這個計畫調動了建築來作為一種戰術性工具，尋求的是使用戰術性的實體干預，以便開拓可能的視野，帶動進一步的轉變。

如同「排屋計畫」，DAAR 也是一個混雜的組織，運作於某個特定景觀，採用土地使用的戰略性工具來應對政治議題。在一份富說服力的聲明中，DAAR 表示工具並不必然意味著要提出烏托邦式的解決之道——其目標其實是要隨著時間生產出戰術性的工具。

最後要提及的例子，是藝術家羅莉・喬・雷諾斯（Laurie Jo Reynolds）的藝術傾向草根行動主義。雷諾斯從二〇〇八年就開始進行名為《塔姆斯十週年（Tamms Year Ten）》的計畫，目標是要關閉伊利諾州的塔姆斯最高安全級別監獄（Tamms Supermax Prison），該監獄素以濫用和普遍使用單獨監禁聞名。有位囚犯如此闡述了這個監獄的狀況：「先把你自己關在廁所十九年，再來跟我說這是怎麼影響了你的腦袋吧。」

二〇一三年一月四日，這個集體的長期草根行動主義運動得到了想要的結果，伊利諾州州長派特・奎恩（Pat Quinn）簽署了關閉塔姆斯的法律。包括了囚犯的家屬、監獄行動主義者、以及所有政治派別的立法者在內，雷諾斯與他們合作了一連串的表演性活動，整體可視為是有著單一目標的擴展式表演。他們舉行了詩作工作坊、為囚犯建立筆友管道、為獄警祈禱、並拍下囚犯想觀看的事物的照片。這些活動發生於囚犯家屬的住家、社區活動中心、抗議進行的當下和立法機關大廳。這些是一系列以社群為據點的巧妙抗議行動，經過一段時間後，終於達成了計畫的目的。

轉向地理　Turning to the Geographic

伴隨著在地生根的藝術作品的興起，人們又重燃起了對地理的興趣。混雜形式把都市主義（urbanism）的空間組成當作研究場域，與此同時，地理學也不再沉溺於專注語言和符號學的理論，轉而研究於人類居住城市中所存在的真實。

「土地用途闡釋中心（Center for Land Use Interpretation）」於一九九四年在洛杉磯卡爾弗城（Culver City）成立，其既定的任務是為了「檢驗和理解土地與景觀的問題」。這是相當直截了當且學術性的措辭，不是人們面對藝術團體時慣用的語言。但這絕非是一般的團體。他們研究的焦點涵蓋了洛杉磯的交通模式，以及休士頓支援石油的生產和處理的基礎設施。他們關注文化與人類生活的景觀相互融合的不同方式，使用了巴士遊覽、展覽、書籍和演講等方式，來把自身的觀察結果紮根於現存的世界中。他們的作品是關於人類生活的世界，並且使用藝術的手段來推廣這些知識。

在大西洋彼端，義大利米蘭的研究藝術團體「多樣性（Multiplicity）」同樣是專注於景觀的使用。《固態的海（Solid Sea）》是他們的一項計畫，曾在二〇〇二年的第十一屆卡塞爾文獻展中展出，這個團體在計畫中研究了地中海的各種用途。他們關注了移民、觀光客和工作團體於海上的移動；包裝的貨物；漁業；以及觀光業。藉由分析這

種海上移動，他們慢慢勾勒出人們是如何透過自己與土地的關係，在政治上和社會上度過生活日常的景況。

「土地用途闡釋中心」和「多樣性」都是藝術團體，採用的方法趨近強調地理性的政治實踐。他們的作品是向羅伯特‧史密森（Robert Smithson）和高登‧瑪塔－克拉克（Gordon Matta-Clark）等藝術家致意，從中挖掘出了新的方法，不只是打破了學科疆界，更重要的是呈現出一種透過空間用途來觀看政治的技法。

這個地理學的轉向不只是發生於藝術，同時也發生在理論方面。在一九九〇年代，城市研究領域出現了一些傑出作家，如研究洛杉磯盆地的水域與生態的邁克‧戴維斯（Mike Davis）；研究紐約市仕紳化現象的尼爾‧史密斯（Neil Smith）；以及愛德華‧索雅（Edward Soja），他書寫了「他者性（otherness）」於都會中心脈絡中的生產與可能性，尤其側重洛杉磯地區。文化地理學是個日漸風行的用詞，現已成為研究的關鍵點，使得理論政治和馬克思主義得以紮根於全球快速轉變的都會中心。

這種藝術與地理的結合帶著些許詩意，這個轉變是受到一位哲學家的啟發，其畢生生命與前衛藝術密不可分。這位哲學家名叫昂希‧列斐伏爾（Henri Lefebvre）。生於一九〇一年的列斐伏爾，一般認為是他提出了「城市權（**right to the city**）」的概念（這

個用語在全球行動主義中獲得極大關注），強調了日常生活中的異化，並以地理為焦點來理解文化。由於發表了「為了改變生活，社會、空間、建築、甚至連這個城市都必須要改變」這樣的聲明，列斐伏爾深深影響了法國一九六八年的五月學運。

他碰巧也與前衛藝術重量級人物居‧德波相處了一段不算短的時光。儘管他們只有短暫的革命情誼，但兩人各自後來都對自己的領域，於發展文化與城市生產的關係方面影響巨大。

德波和列斐伏爾遺留給後人的東西，不僅轉化為側重城市生產的行動主義實踐，也影響了「土地用途闡釋中心」和「多樣性」等團體的藝術家，他們的作品跨越領域疆界，實踐方式則是根植於以聚焦景觀的研究。二〇〇三年，藝術家崔佛‧培格蘭（Trevor Paglen）創造了**實驗地理學（Experimental Geography）**這個新詞，企圖釐清這個領域。

培格蘭受惠於許多都市地理學的相關成果，以及與此學門互動且形塑此學門的不同學科的結晶，他提出了找出空間中的意義的架構。在〈實驗地理學：從文化生產到空間生產（Experimental Geography : From Cultural Production to the Production of Space）〉一文中，他如此寫道：

實驗地理學指的是這樣的實踐：以自我反思的方式來面對空間的生產，認知到文化

生產和空間的生產是無法脫離彼此的，而且文化與智識的生產就是一種空間實踐。

培格蘭擁有加州大學柏克萊分校的地理學博士學位，以及芝加哥藝術學院（School of the Art Institute of Chicago）藝術與科技的藝術創作碩士學位。他的個人成長軌跡完全吻合自身藝術作品中的跨領域混雜特性，將生活過的世界視為一個空間，夾處於文化政治和空間政治之間。

崔佛·培格蘭的實驗地理學作品就是使用這種策略，基本任務則是要揭示可能不存在的事物。培格蘭以美國總統小布希政府的祕密行動（通常稱為「陰暗面」）為對象，揭露美國政府宣稱不存在的場所、事件和科技的地理。他利用常用來拍攝遙遠星辰的鏡頭，拍下了祕密軍事基地51區（Area 51）。透過這種方式，他定位了自己的作品。權力的抽象化（作品所暗示的）是可以被定位的。它們存在於空間。我們可以找到它們。

與此同時，培格蘭的作品也含蓄地拒絕過去二十年的理論策略。這是一種實際進入場所的表演性分析形式。這個分析形式完全不想要無止盡地談論反思性，而是要連繫起過程中的行動和具有深刻力量的地點。實驗地理學實踐最能夠清楚闡明的，就是知識是一場表演。進入空間的行動以及空間中的接合，使得我們更能了解權力的潛在問題，以及該如何加以挑戰。

這個強調空間的方式，讓我們能夠具體地思考權力，而不只是從理論上或抽象地來思考它。你可以走到市中心觀看爭戰的發生、有你叫得出名字的關係人、牆可以拆除、建築物可以被占領。攸關租金管制、住宅、補助、福利、最低工資、育兒和監獄的政策，都會影響到社會景觀，從而可以生產進一步的政治行動。強調空間容許我們在生活世界中解決和（或）正視理論方面的問題——在理論上和實務上皆然。

仕紳化：祕密戰爭　Gentrification : The Secret War

藝術、行動主義和學院研究的地理學轉向，恰巧與全球都會中心的根本轉型同時發生。二○○八年二月，我與當時的《域》雜誌的編輯丹尼爾‧塔克，在巴爾的摩（Baltimore）、芝加哥、紐約、紐奧良和洛杉磯等城市，舉行了小型圓桌會議，與會人士都是當地的藝術家和行動主義者，而會議是屬於《民主在美國（Democracy in America）》展覽的一部分。我們感興趣的是，藝術家和行動主義者在各自的城市中所面對的事物和進行的計畫。聆聽全國各地的討論後，我們逐漸明白的是，儘管大多數人都反對伊拉克戰爭，並都早在開戰前就加以抗議，但他們極大部分的政治心力都花在空間議題的在地工

作，優先強調的是仕紳化、監獄和移民方面。當大部分的美國批判社群悲嘆著缺少廣泛的反戰運動時，他們其實沒有認知到國內同樣出現了隨處可見的戰爭，而這些正是許多藝術家和行動主義者潛心努力的所在。住宅的戰爭。國境的戰爭。空間的戰爭。

仕紳化是全球運作的一股力量。隨著全球都市秩序的重整，越來越多的工作從鄉村地區移出，大都會的構成也因而繼續沿著空間和文化的界線而演變。關於仕紳化的討論，藝術和行動主義的圈子可能會認為極為老套，畢竟行動主義者譴責潮人，認為就是這些人把很棒的鄰里變成了共有公寓和閣樓式小公寓的都市叢林，但我們必須承認，在當前都市再開發的模式中，文化生產與空間生產對彼此相互影響的方式。不只是城市正在改變，而且城市的改變是發生在瞬息萬變的文化力量中。

當理查．佛羅里達（Richard Florida）等都市再開發的推手，書寫和談論著創意階級（creative class）的興起，他們討論著文化已在城市生產中發生作用的事實。儘管佛羅里達對於如何面對此一現象的分析，是從企業創新而不是從批判的角度，但是他對大都會變化本質的辨識並非全然錯誤。城市正在改變，而文化在其中已經發揮極大的作用，在未來也會如此。透過觀光產業和新波西米亞群居區生產的視角來看，全美各地的街坊鄰里正陸續急速地仕紳化：芝加哥的威克公園區和烏克蘭村區（Ukrainian

Village）；洛杉磯的銀湖區和回聲公園區（Echo Park）；舊金山的教會區；紐約市的威廉斯堡區、阿斯托里亞區（Astoria）、格林堡區（Fort Greene）和下東區（Lower East Side），可說是不勝枚舉。這還只是美國而已，全球的各大都會中心其實都是類似的情形。

典型的情形是這樣，那就是藝術家被迫遷移到低收入的鄰里，好騰出更多空間來讓比較富有的階級遷入居住，而日漸明顯的是，仕紳化是比這個典型情形影響更大的景況。仕紳化顯然是取消住宅管制的較大趨勢所造成的結果，其間橫跨空間的資本力量與文化勾結──許多仕紳化的當代形式，都與房地產控股公司的大型投機性投資脫不了關係。當然，這些資本力量的伎倆通常會促成一種境況，就是即使對抗這些仕紳化的進程需要大型的社會運動，藝術家和行動主義者卻會指責彼此是仕紳。

仕紳化清楚顯示了金融投機活動導致了空間的澈底重新分配。我們到處可以見到相關證據，原本公眾擁有的公園變成了私有空間，全食超市以私人化的市民空間填補出一種小眾空間，閒晃更是越來越被看作是犯罪行為，有色人種的低收入社區因為房價過高而被迫遷往城市更邊緣的區域，開發商對城市的政治影響力越來越大。這些仕紳化（資本主義散布整個空間）的效應，對城市居民極個人的層面造成了重大衝擊。歸根究柢，個人居處空間的方式塑造了個人認同，因此，如果空間是對抗權力的場域的話，仕紳化

確實是重要的戰場。

仕紳化所產生出來的是一種空間極不穩定的狀態。誠如前文所示，空間的持久與另類主體性的永續發展具有密切關聯，住房戰爭已經極為有效地消除了批判藝術景觀中的任何潛在模式。如同紐約市這樣的城市，快速仕紳化並因價格高漲而擠掉了多數的另類模式，因此就空間關係而言，這些城市變得越來越保守，箇中原因乃在於，可以取得的比較長久的模式是更接近權力的來源（博物館、藝廊）。經濟的基本限制影響了空間能夠生產的文化類型，而這反倒影響了流通於這些空間的文化類型。

不穩定性和基礎結構　　Precarity and Infrastructures

空間的快速私有化——從而是空間和主體的記憶——澈底地改變了反資本主義社群的組成。昂貴都市中的藝術社群之所以顯得保守，並不只是因為其仰賴商業市場，更重要的是因為其澈底改變的空間組成。我們都是自己居住空間組成的結果。仕紳化不只是空間的戰爭，也是新形式都會居民的生產。都會地區的另類空間化基礎結構的生產，從而是另類激進社群生產的戰略式戰場。

然而，在日益昂貴和私有化的市民環境中，財產權和參與能力與全球各地的新自由主義計畫的興起關係密切。當藝術家和行動主義者隨著時間而將注意力投向空間使用時，結果卻是這些空間的生產變得越來越困難，也越來越昂貴。「不穩定性（pricarity）」是已在世界各地使用的用語，但是很晚才進入美國的語言中。（我在本書已經使用好幾次）。這個用語適用於新自由資本主義之下充斥在日常生活的不穩定性，隨著社會福利網的崩潰、住宅變得無法取得、以及工作都變成是外包和臨時的情況。穩定是新自由主義模式的敵人。不穩定性的概念具有深沉的空間暗示，指向了一種每個人都忙得團團轉的都會主義新形式。當人們總是在移動和感到焦慮，他們要如何專注？

然而，強調持久的空間能夠引出有趣的抵抗形式，因為如此一來，就使得城市的組成及運動參與其中的方式，成為了行動的重要視角。當有人領會作為抗爭發生的空間時，同時也就能夠領會對抗、正面槓上美國私有財產價值觀的運動。

這類型的運動有一些重要的歷史先例。蘇黎世的伏爾泰酒館和哈林區的棉花俱樂部（Cotton Club），就是對主要運動發生有所貢獻的兩個另類社會空間，而且儘管這些和其他許多空間的占領是活在權力的陰影下，有些空間則是明目張膽地抗拒私人財產的掌控。占屋者積極地占領未被使用的公共建築物；黑豹黨持槍保衛自己的鄰里；美國印地

安運動（American Indian Movement）在一九六九年宣布阿爾卡特拉茲島（Alcatraz）為其所有；「占領華爾街」要求收回祖科提公園。

說穿了，想法需要在空間中以資源建構完成。對於沒有空間和資源來投入運動的社群，要生產出新想法、新認同和新主題，是一定會遇到障礙的。但是人與夢想就是強大的資源，從歷史上來看，儘管在權力壓迫下，人們仍創造了自己的世界。

《觀看權力的方式》並不是要提供更多的彈藥，好讓人們可以驅逐群體中欠缺正義的成員，以展現自己的行動主義。我其實期盼這本書，可以協助讀者盤點每個參與運動者的能力和資源，進而集體建構世界。然而，建構新世界需要耐心、妥協和友好熱情。這是在世上與人共事的進程。俗話說得好，這需要群策群力。倘若藝術是個夢想，那麼最好是在公眾之中與公眾一起做夢。

謝辭　Acknowledgments

本書由於諸多原因，花了很長的時間才完成。我要感謝琳賽・卡普蘭（Lindsey Caplan），她很久前編輯了本書部分內容，再者是馬克・克洛托夫（Mark Krotov），他是個傑出編輯，一直守護著《觀看權力的方式》直到付梓成書，他們都對於本書文稿頁獻了心力。

我還要對以下人士致謝，他們的思想啟發了我，他們的回饋讓這本書更強而有力，而且給予了我最重要的友情：拉西達・邦布雷（Rashida Bumbray）；塔妮亞・布魯格拉；蘇菲亞・赫南德茲・鐘・葵（Sofia Hernández Chong Cuy）；傑瑞米・戴勒；馬克・狄翁（Mark Dion）；貝卡・伊科諾莫普洛斯（Beka Economopoulos）；諾亞・費雪；亞倫・蓋奇（Aaron Gach）；湯姆・芬克皮爾（Tom Finkelpearl）；達拉・格林沃德（Dara Greenwald）；蓋文・克羅伯；史帝夫・庫爾茲（Steve Kurtz）和「批判藝術體」的其他成員；保羅・拉米雷茲・喬納斯（Paul Ramirez Jonas）；蘇珊・雷西；麥特・利托強（Matt Littlejohn）；瑞克・洛；喬許・麥克菲（Josh MacPhee）；葉慈・麥基（Yates

McKee）；崔佛‧培格蘭‧艾比蓋爾‧沙丁斯基（Abigail Satinsky）；藝術團體「超柔」（比約恩〔Bjorn〕、雅各〔Jakob〕和拉斯瑪斯〔Rasmus〕）；「臨時服務」（布雷特‧布魯姆、馬克‧費雪和塞藍‧柯洛－朱林〔Salem Collo-Julin〕）；格雷戈里‧索萊特；丹尼爾‧塔克；伊戈爾（Igor）；賈克（Jacque）；我在「創意時代」和任職麻薩諸塞州當代藝術博物館時期的藝術管理同仁。

我由衷感謝推動歷史向前的社會運動，以及那些把想法轉化成基礎結構的激進管理者。

我也必須感激我的父母。他們灌輸了我不顧實際的社會改良主義瘋狂想法，並且教導我只能對這個世界懷抱最奇特和最不尋常的希望。

最後，我一定要送上最深的愛意給我聰明又體貼的伴侶泰瑞莎（Theresa），以及我們兩人令人讚嘆的小不點艾利亞斯（Elias）。

謝辭
Acknowledgments

觀看權力的方式 ── 改變社會的 21 世紀藝術行動指南
Seeing Power : Art and Activism in the 21st Century

著　　者	納托‧湯普森（Nato Thompson）
譯　　者	周佳欣
審　　校	林薇、林宏璋

總 編 輯	周易正
前期編輯	蔡鈺凌、陳姿華、王偉綱（特約文編）
責任編輯	胡佳君
編輯協力	郭正偉、徐林均、洪與成

| 封面設計 | 蔡佳豪 |
| 內頁設計 | 羅光宇 |

| 印　　刷 | 釉川印刷 |

定　　價	400 元
I S B N	9789869859295
初版一刷	2021 月 8 月

出 版 者	行人文化實驗室／行人股份有限公司
發 行 人	廖美立
地　　址	10074 台北市中正區南昌路一段四十九號二樓
電　　話	+886-2-3765-2655
傳　　真	+886-2-3765-2660
網　　址	http://flaneur.tw

| 總 經 銷 | 大和書報圖書股份有限公司 |
| 電　　話 | +886-2-8990-2588 |

國家圖書館出版品預行編目 (CIP) 資料

看見權力 / 納托 . 湯普森 (Nato Thompson) 著 ；
周佳欣譯 . -- 初版 . -- 臺北市：行人文化實驗
室，2021.08
232 面；14.8*21 公分
譯自：Seeing power : art and activism in the 21st
century.
ISBN 978-986-98592-9-5(平裝)

1. 藝術社會學 2. 藝術哲學

901.5 109012689